鲁西南传统音乐史

LUXINAN CHUANTONG YINYUE SHI

李永 著

苏州大学出版社
Soochow University Press

图书在版编目(CIP)数据

鲁西南传统音乐史 / 李永著. —苏州：苏州大学出版社,2014.4(2017.6重印)
ISBN 978-7-5672-0775-2

Ⅰ.①鲁… Ⅱ.①李… Ⅲ.①音乐史－山东省 Ⅳ.①J609.2

中国版本图书馆 CIP 数据核字(2013)第 313837 号

鲁西南传统音乐史
李 永 著
责任编辑 薛华强

苏州大学出版社出版发行
(地址：苏州市十梓街1号 邮编：215006)
苏州工业园区美柯乐制版印务有限责任公司印装
(地址：苏州工业园区娄葑镇东兴路7-1号 邮编：215021)

开本 700 mm×1 000 mm 1/16 印张 12.75 字数 216 千
2014 年 4 月第 1 版 2017 年 6 月第 2 次印刷
ISBN 978-7-5672-0775-2 定价：35.00元

苏州大学版图书若有印装错误,本社负责调换
苏州大学出版社营销部 电话：0512-65225020
苏州大学出版社网址 http://www.sudapress.com

序

　　音乐是一条永无止息的河，它源自人类的心灵，经由生活的沉淀，幻化为精美的意象。她充盈着民族的生命与灵魂，记忆着社会的变迁与历史，彰显着华夏儿女的智慧与激情。音乐给予我们美妙的遐想，珍藏着千古岁月的铿锵，拨动着我们多感的心弦，反映着我们美好的向往。她，时而含情脉脉，如深沉的回响；她，时而澎湃荡漾，如急流的奔狂；她，时而轻吟低唱，如一弯月亮……飞溅的浪花上跳动着七彩音符，粼粼的波光里闪烁着不朽乐章。

　　音乐文化是人类社会发展到一定程度的产物，是人类文明不可分割的一部分。在人类文化地域性差异形成的时候，音乐的差异性就随之产生。而音乐文化的根本差异在于人们宇宙观、世界观的不同，它们在音乐文化的成长过程中起着主导性作用。如中国人的音乐思想是以儒、释、道为主要代表的哲学体系，讲求礼乐治国、天人合一，他们以生命为主体，追求简约、单纯、简洁和明快，讲究意境和神韵。当传统音乐面对全球格局之语境时，传统不单是一个客观实体，也不仅是一个时段概念，它是一种精神维度。当传统文化面临"他者"文化的质疑，文化是民族精神的载体，信仰和文化是分不开的。人不能离开信仰，否则将找不到心灵的归宿，失去人生的意义和价值。但随着我国社会的发展，整个社会的功利化和世俗化倾向越来越突出，国人面临巨大的信仰危机。中国人是不是真的信仰缺失？如果缺失，信仰又在哪里呢？我们没有明显的宗教信仰，但我们骨子里有着对某种主流文化的依托。这种主流文化对我们生活、社会的影响不亚于西方宗教信仰对西方社会的影响。这种经过五千年的积淀，形成了中国传统文化的基本精神，影响着我们的社会发展。这种信仰有别于宗教信仰，不像宗教信仰那样具象化。西方的宗教信仰往往都会具象化为一个神或者多个神，其以个体化、人物化的形态展现出来。如佛教的释迦牟尼、基督教的耶稣，这些都是精神、信仰具象化产生的。而中国没有这种具象化的"神"。但我们有中国

精神,有着一直引导、影响我们发展的中国之道,这种"道",又何尝不是我们中国人的信仰呢？恍然明白,中国人有信仰,并且一直都有,有这种不同于宗教信仰的文化信仰。

自古以来,这种文化信仰就影响着中国的发展。如克己复礼的人生态度、天人合一的宇宙观、天下为公的政治理想、和而不同的共同生活原则和思想原则、义利之辨的道德理念、己立立人与己达达人的淑世情怀、四海一家与天下太平的世界愿景等。这些无一不是深深刻在国人骨子里的。这也是中国文化的核心和中国文化能够复兴的根据,是国人发展生存不可或缺的。叶秀山曾在其短文《今人当自爱》中提到,历史不保证不"埋葬"好东西,"埋葬"与否,各有其因。但主要还在"今人"能否"识得"那些好东西的好处。如果"今人"识不出什么好处,就可能"遗忘"、"埋葬"它们。把"古人"创造的优秀的、好的东西丢掉了、遗忘了,则是"今人"的问题,是"今人"愧对"古人"。作为音乐后继者,应该说我们在历史中亦扮演着传承者的角色,若将"传统"视为动词,我们也是这个动词的执行者和阐释者。正如叶先生提出的:古典艺术需要好的"阐释者"。传承者要学会辨认"好的东西",如此,才能形成表演者、欣赏者、批评者、阐释者的良性互动。

枣庄学院音乐舞蹈学院院长李永教授的这本《鲁西南传统音乐史》,取区域传统音乐史的研究视角,将目光聚焦在鲁西南这片热土上,在搜集凝练大量文献史料和田野调查的前提下,以马克思辩证唯物主义和历史唯物主义为指导,坚持历史与逻辑统一、理论与实践结合,吸收音乐人类学、文化学、历史学的研究方法,全面概括和描绘出鲁西南传统音乐发展历史的基本面貌,补足了鲁西南传统音乐史研究的空缺,也为人们了解和探索鲁西南传统音乐文化贡献出可以参照的理论成果。"问渠那得清如许,为有源头活水来。"(朱熹语)愿李永教授撰著的《鲁西南传统音乐史》,成为我国区域音乐史研究的源头活水,给当代中国音乐史学的研究注入新的活力。为此,我愿为《鲁西南传统音乐史》的出版而鼓呼！

浙江省非物质文化遗产研究和保护基地副主任、
浙江师范大学音乐研究中心主任、中国音乐史
学会理事、浙江师范大学特聘教授、博士、硕导
杨和平
2014年3月

目 录

导　论	（001）
第一章　传统音乐文化探源	（004）
第一节　缘起	（004）
第二节　文化背景	（005）
第三节　历史遗存	（007）
第二章　鲁西南音乐文明的雏形	（010）
第一节　乐舞文明时期	（010）
第二节　礼乐文化时期	（012）
第三章　鲁西南民歌	（016）
第一节　历史沿革	（016）
第二节　鲁西南号子	（018）
第三节　风俗歌——端公腔	（027）
第四节　花鼓	（033）
第五节　儿歌	（038）
第六节　小调	（042）
第四章　鲁西南舞蹈	（049）
第一节　历史沿革	（049）
第二节　舞蹈名称与地域分布	（052）
第三节　舞蹈种类与代表舞种	（054）
第四节　鲁西南舞蹈的总体特征	（079）
第五章　鲁西南民间戏曲	（081）
第一节　历史沿革	（081）

第二节　代表剧种 ·· (082)
第六章　鲁西南民间曲艺 ·· (131)
　　第一节　历史沿革 ·· (131)
　　第二节　代表曲种 ·· (132)
第七章　鲁西南民间器乐 ·· (156)
　　第一节　历史沿革 ·· (156)
　　第二节　代表乐种 ·· (158)
第八章　曲阜祭孔仪式音乐 ·· (172)
　　第一节　历史沿革 ·· (172)
　　第二节　主要特征 ·· (173)
参考文献 ··· (185)
附录 ··· (189)
后记 ··· (197)

导 论

　　传统音乐文化,同其他诸种文化形态一样,都是各族人民共同的物质创造和精神创造的结晶。它们源远流长,品种繁多,内涵丰富,不仅为各民族所共同拥有,也是全人类的宝贵财富。作为中华民族文化重要支脉的传统文化深深地影响着我们的民族精神、民族性格,滋养着民族的文化土壤,孕育着民族文化发展的无穷动力,保留了民族历史的记忆,体现着民族的风格。它是民族智慧与文明发展的结晶,是各民族间进行交流的情感桥梁和精神纽带,更是民族文化历史发展的"活态"见证。同时,它又是不同民族文化选择的结果,是民族个性和民族审美习性的"活态"显现,承载着中华民族优秀传统文化的因子,彰显着不同文化的魅力与价值。

　　在华夏大地上,古称"齐鲁"即今之山东,是我国古代文明的发祥地之一,孔孟之乡、东夷文化、齐鲁礼乐早已为世人所景仰。鲁西南传统音乐文化作为山东文化的重要组成部分,具有7000年的文明史,历史文化悠久。这里有举世闻名的"孔孟文化之地"、"运河之都"的济宁。早在远古时期,就有"三皇五帝"留下的活动踪迹,华夏民族始祖黄帝、少昊、少康帝均出生于鲁西南济宁之地(另一种说法,黄帝生于河南新郑)。历史上著名的军事家孙膑、吴起,农学家氾胜之,经济学家刘晏,文学家温子升等大批圣贤,都出生在这里。商汤时期的三朝元老伊尹,春秋时期的"一门三贤"冉耕、冉雍、冉求,"商界鼻祖"范蠡经商、黄巢起义、宋江聚义等故事都发生在菏泽。春秋战国时期,被后世尊称为中国历史上五大圣人的"至圣孔子、亚圣孟子、复圣颜子、宗圣曾子、述圣子思子"都诞生在这里。杜甫、李白、曹操等文人墨客都在济宁留有足迹。元明清三朝曾在济宁设立河漕衙门。这里有"江北水乡·运河古城"、"鲁南明珠"之称的枣庄。早在7300年前,人类就在枣庄这片土地上繁衍生息,创造了灿烂的"北辛文化",这是迄今为止黄淮地区考古

发现最古老的文化，也是东夷文化的源头。先秦时期，枣庄境内分布着7座古城邦，是我国古都城分布最密集的两个地区之一。境内最早的运河开凿于春秋时期，拥有京杭大运河上南北文化交融、中西文化合璧特征最鲜明的台儿庄古城。我国历史上最大的华资企业——中兴公司在这里诞生，并发行了我国历史上第一只股票，中国第一条民族资本铁路也诞生在这家公司，这里还有"承东启西，引南联北"的菏泽市。著名的裴李岗文化、龙山文化遗址，境内各县（区）都有发现。历来被称誉的上古帝王尧、舜、禹都在此留下了足迹。

鲁西南地区滕县、曹县、邹城、嘉祥等地，曾出土大量音乐文物，包括陶埙、编钟、青铜编铙、编磬、骨哨、琴、瑟等，也有众多的汉画石像乐舞百戏图出土，加之流传至今的各种吹、拉、弹、打民族民间乐器，充分证明了鲁西南地区悠久的传统音乐文化蕴藏丰富。《诗经》中的《齐风》《鲁颂》以及《战国策》所云"临淄甚富而实，其民无不吹竽、鼓瑟、击筑、弹琴"等均为鲁西南古老传统音乐文化的真实记录。

历史的车轮滚滚前行，鲁西南地区社会的稳定、经济文化的发达、人民生活水平的提高，极大地促进了音乐文化的繁荣与发展。而由人民群众世代传承下来的相关传统音乐，更是种类繁多、形式多样，并极具浓郁的地方色彩。据调查统计，今鲁西南境内有民间歌曲近万支，民间器乐曲上千首，民间歌舞与小戏也有近百种，地方戏曲近20余种，曲艺也不下10种，民间乐器种类也相当多，可谓形式多样、色彩斑斓。

19世纪中叶，随着西方列强的入侵，鲁西南地区高唱起反侵略的歌声，以唤醒民众。我们耳熟能详的反映太平天国运动的歌曲《洪秀全起义》《长毛来到曹州府》等，在历史的征战中，鼓舞着人民的革命斗志。

抗日战争与解放战争期间，鲁西南地区曾是华东野战军的主要战场与后方根据地，广大的革命音乐工作者积极响应"文艺为战争服务"、"一切均为战争胜利"的口号，创作了大量的歌曲，群众歌咏活动空前展开，为配合、支持人民战争的胜利起到了功不可没的作用。

新中国建立以来，在党和政府各级领导的关怀下，传统的民间音乐得到挖掘。民族民间歌曲的收集整理，戏曲、曲艺音乐的传承创新，民族器乐曲的编订，乐器的改革与乐队的建制等方面工作开展得如火如荼，传统音乐文化事业在普及的基础上得到创新、提高，音乐文化事业在各方努力之下，呈现一派繁荣的景象。

时过境迁,当今时代,我们的民族瑰宝——传统音乐却面临着继续生存的困境。我们回顾鲁西南地区传统音乐的历史进程,不仅可为鲁西南文化研究添砖加瓦,更为重要的目的是将成绩斐然、蕴含丰富的传统音乐文化传承好、发展好。

第一章　传统音乐文化探源

第一节　缘　起

说到音乐的源起,我国最早、最为典型的说法见于《吕氏春秋·大乐篇》,文中云:"音乐之所由来者远矣,始于度量,生于太一。""生于太一"这一具体而又抽象的哲学判断,说明音乐的缘起与人类的起源一般古老。困于远古时代人们的认知水平、社会生产的发展,他们不可能也无法对此论题展开深入的阐释和论证,因此,也就无法解剖音乐缘起的真正"胚胎"。人们更多的是从实证的视角来揭示音乐缘起的奥秘,于是出现了模仿说、巫术说、游戏说、异性求爱说、语言兴奋说、劳动起源说等。如此说法,表面上看似乎都有一定的合理性,但仔细推敲起来,它们实质上只是通过对原始音乐现象的罗列所得的结论,均未能揭示出音乐缘起的实质。

音乐是什么?19世纪伊始,史前考古的风靡,众多考古成果的出现给人类史前文明的考察研究带来了新的转机,也直接促成了人们对包括音乐在内的艺术起源问题的认识迈向了一个新的台阶。从哲学的层面看,音乐是一种特殊的精神产品;从审美发生视角来看,音乐是人为了满足自身听觉感性需要而创造的审美对象;从文化学的视角看,音乐是人类独有的一种文化现象,其产生和存在于多种因素构成的文化氛围之中。这些归结起来,共同指向了人类学这一基础和前提。在这方面,著名的德国艺术史学家格罗塞(1862—1927)做出了许多值得借鉴的探索。他广泛收集当时人类学家对安达曼群岛、澳大利亚、火地岛以及美洲、非洲等原始氏族部落的艺术活动资料后,将艺术的缘起问题同史前社会的生产方式、生活方式以及一切文化因

素紧密联系起来考察和论证,并指出:"艺术的起源,就在文化起源的地方。"[1]格罗塞此言,虽未直接涉及艺术缘起的各种具体的原始形态,但向我们指明了艺术缘起的文化土壤,为后人对艺术起源的研究提供了新的思路。因此,我们完全有理由相信,音乐的起源建立在广泛的人类学基础之上,也必然在文化起源的地方。

第二节 文化背景

中国传统音乐文化的渊源当追溯到远古时期,对鲁西南传统音乐历史源头的追问也不例外。鲁西南民间音乐,作为区域文化的一个重要组成部分,它与山东古代文明的渊源有着非常密切的关系。20世纪80年代初,考古人员在山东沂源土门乡发现了成年猿人头骨、眉骨化石,经考证是历史距今已有四五十万年的"沂源猿人"。这一发现填补了我国猿人地理分布上的一个空白,也证明了"山东人"是中华大地上最早的"居民"之一。

从8000年前,山东区域进入新石器时代开始,直到公元前2000年,这里先后经历了"北辛文化"、"大汶口文化"以及"山东龙山文化"三个阶段,又因这一时期的山东人被称为"东夷人",故而得名"东夷文化"。其中距今已有8000多年历史的以山东藤县北辛遗址命名的"北辛文化"是山东目前发现最早的有陶新石器文化。

1978年至1979年在山东滕县发掘的北辛遗址

虽然它们不是最早的原始陶器,但其以"沂沭细石器文化"为历史渊源,使山东的史前文化形成了完整的对接。20世纪50年代发掘的"大汶口文

[1] [德]格罗塞.艺术的起源[M].北京:商务印书馆,1987:26.

化"也是山东较大的考古发现之一,其历史为距今6000—4000年左右,以山东泰安南部大汶口遗址命名。"龙山文化"紧接在"大汶口文化"之后,首先在山东章丘龙山镇发掘,故而得名。

　　以上三个文化阶段历经千年积累,为后来山东文化的发展奠定了深厚的基础。特别是称誉百代、璀璨夺目的齐鲁文化,就是在高度发达的东夷新石器文化基础上,与夏、商、周三代的中原文化进行广泛交流而逐渐繁荣发展起来的。

　　1982年夏,考古工作者在沂河、沭河流域发现了若干组细石器埋藏点,并命名为"沂沭细石器文化"。据考古研究,这可能就是北辛文化的源头。这一关键环节的发现,使沂沭的旧石器文化与北辛文化之间找到了联结点,并与北辛文化—大汶口文化—龙山文化谱系连接起来,组成了鲁南地区的中国史前文化的完整序列。而这一山东的史前文化,就是山东的土著居民东夷人所创造,土生土长的东夷文化。其中大汶口文化是以泰安的大汶口遗址命名的,分布范围广泛,距今约6000年;龙山文化首先发现于章丘龙山镇,分布范围与大汶口文化大体一致,距今约3900—4400年前。这两种文化(大汶口、龙山)的发展时期被认为是东夷文化的鼎盛时期。西周初年,姜太公被封于齐,以治理夷人;周公被封于鲁,以拱卫周室。分封齐、鲁,标志着东夷文化向齐文化演变,宗周文化则在鲁国完整地保存下来。确切地说,齐鲁文化,不是一种单一的文化,而是齐文化和鲁文化的融合。春秋时期的鲁国,产生了以孔子为代表的儒家思想学说,而东临滨海的齐国却吸收了当地土著文化(东夷文化)并加以发展。两种古老文化存在差异,相对来说,齐文化尚功利,鲁文化重伦理;齐文化讲求革新,鲁文化尊重传统。两种文化在发展中逐渐有机地融合在一起,形成了具有丰富历史内涵的齐鲁文化。战国时期,以孟子二度游学于齐为契机,齐文化与鲁文化开始融合。孟子在齐国居住时间长达十几年,他的学术思想受到了齐学的熏陶。荀子在齐、鲁文化合流中也起到了关键作用。荀子兼顾齐学,因而丰富和完善了自己的儒学思想,同时又通过学术交流,把他的儒学思想在齐国文士阶层传播开来。在诸如此类的背景下,齐文化和鲁文化走向融合,共同构筑了光辉灿烂的齐鲁文化。

第三节　历史遗存

一、北辛文化音乐遗存

所谓北辛文化，指的是以1964年在滕州市官桥镇北辛村发掘的文化遗址命名的文化。据考古测算，距今有7300余年。北辛遗址出土的粟粒朽灰，以及出土的大量农具如石刀、石铲、石镰等证明了北辛人已经过上了稳定的农耕生活。从滕州博物馆珍藏的北辛出土文物中，也发现有不少北辛人使用过的陶（玉）器或陶（玉）器碎片，这是北辛人巨大的历史功绩，开创了陶（玉）器制作的历史。这些陶（玉）器制品的外壁上印有形式多样、质朴而生动的纹饰，锥刺刻划纹、堆纹、人字形压划纹、波折纹以及各种鸟类的爪纹都可见到，反映出北辛人审美意识的原始萌芽。

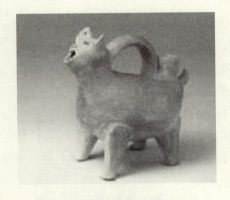
北辛文化遗址出土的陶器（动物）

北辛文化遗址出土的夹砂黄褐陶（器具）

巫术从某种意义上说，是原始农耕生活中的一种仪式，并且是人类最早的仪式行为，本质上是原始宗教的原初形式。由于生产力水平和认识能力的限制，人们无法也不可能正确地理解各种自然现象，从而产生了万物有灵、崇尚自然的观念，巫术活动由此产生。结合北辛人，农耕社会时期，各种变幻莫测的天象主宰着农作物的生长和收成，也自然成为他们心中的至上之神，原始农耕的巫术歌舞活动应运而生。这种意识活动或用于祈福消灾，

或用于祈求降雨。正如弗洛伊德所言："在原始农耕时代,求雨的仪式主要是直接模仿雨或生雨的乌云和雷电,你几乎可以把他称作为一种玩雨的游戏。"[1]这种玩雨的游戏不正是原始农耕巫术歌舞的生动描述吗?

还需说明的是,在北辛人的农耕巫术歌舞中,被敲击的配合巫术表演的陶钹、石铲、石刀等具有原始乐器的功能。这是以往沂源后人的原始狩猎和巫术活动中所没有的。从一定意义上说,乐器的最初起源与劳动工具不无关系。

这样,原始劳动工具的生产与创造便具有了双重意义。其物质性价值主要体现在日常生产与生活中的实用性;而精神性表现为既能给人带来造型上的视觉效果,还可能诉诸人类的听觉感受。因此,工具作为人类本质力量的对象化,不论是造型还是声音,都被赋予了能够表达情感的意义。北辛人所用的石铲、石刀、陶鼎、陶钵在巫术歌舞中,不仅作为巫物来供奉,而且在被敲击发声以向天神传递自己祈求信息的同时得到心理平衡。从客观上说,敲击各种器物更能强化巫术歌舞表演的节奏,具有了情感的因素,"乐器"由此产生。

二、大汶口文化音乐遗存

大汶口文化是新石器时代文化,因山东省泰安市大汶口遗址而得名。分布地区东至黄海之滨,西至鲁西平原东部,北达渤海南岸,南到江苏淮北一带。另外,该文化类型的遗址在河南和皖北亦有发现。据放射性碳素断代并校正后得出数据,大汶口文化年代距今6300—4500年,延续时间2000年左右。根据地层叠压关系和遗物特征,可以区分为早、中、晚三期。早期,约前4300—3500年间,为刘林、王因遗址,出土有觚形器、釜形器、钵形器、彩陶盆、钵等。彩陶有单色的虹彩或黑彩,稍晚盛行白衣多色彩陶,纹样为花瓣纹、圆点钩叶纹、菱形纹等。中期,约前3500—2800年间,为大汶口墓地早、中期,有折

大汶口出土陶器上的刻文

[1] [奥]弗洛伊德. 图腾与禁忌[M]. 北京:中国民间文艺出版社,1986:103.

腹罐形鼎、实足鬶、大镂孔圆足豆、深腹背壶等。晚期,约前2800—2500年间,为大汶口晚期墓,有篮纹鼎、袋足鬶、折腹豆、瓶、磨光黑陶高柄杯、篮纹大口尊等。灰黑陶、黄陶剧增,彩陶数量减少,流行螺旋纹。

据已有资料显示,在大汶口文化的陶器上发现了可能是文字的刻文,可以认为是已发现的较早的汉字,也可以看作是一种刻符,是表达有明确意义的刻符,形、义一目了然,所以它又非普通的刻符。[1]

对大汶口音乐文化发展的了解,我们可以从出土的石、陶等工具,人体饰纹、陶文符号以及原始乐器等推断其形式,"是以农耕巫术歌舞为基础,兼及图腾、战争巫术歌舞为主体"[2],成为齐鲁音乐文化的早期雏形。

从历史上看,齐鲁先民们的舞雩礼俗当是北辛人求雨祈年之农耕巫术歌舞的继承和演化。大汶口文化时期,鸟类图腾的兴盛、战争巫术歌舞的崛起,不但没有因其巫术礼仪形式的更新而淡化了它的农耕主题,相反,更增加了农耕文化的色彩。

1979年,山东博物馆在对大汶口晚期墓葬进行抢救性挖掘时,出土了一枚造型奇特的泥质黑陶高炳杯,筒高16.4cm,柄高8.4cm,柄径1.5cm。

经考古认证,这一高杯为一枚具有深远文化内涵的远古吹奏乐器。经山东艺术学院曲广义教授的测音研究,结果证明:当时大汶口人的音乐审美能力至少已经能掌握较为完整的三声音阶。也说明了大汶口时期在音乐上已逐渐成熟。

大汶口文化墓葬出土的高柄杯

[1] 张之恒.中国考古通论[M].南京:南京大学出版社,2009:177-184.
[2] 林济庄.齐鲁音乐文化源流[M].济南:齐鲁书社,1995:37.

第二章 鲁西南音乐文明的雏形

第一节 乐舞文明时期

　　龙山文化时期,是我国历史上文明的初始时代。龙山文化泛指中国黄河中、下游地区约当新石器时代晚期的一类文化遗存,是铜石并用时代文化,因首次发现于山东历城龙山镇(今属章丘)而得名,距今4350—3950年。分布于黄河中下游的山东、河南、山西、陕西等省。大汶口文化出现的快轮制陶技术在这一时期得到普遍采用,磨光黑陶数量更多,质量更精,烧出了薄如蛋壳的器物,表面光亮如漆,是中国制陶史上的鼎盛时期。

　　龙山文化遗址位于山东省济南市章丘市龙山街道附近,1965年发现。整个遗址南北约2000米,东西约1500米,由若干个遗址群组成,面积达300万平方米。

　　龙山文化时代,氏族部落瓦解、人类主体意识增强,原始的图腾崇拜也随着人们理性的觉醒转向英雄崇拜,由颂神转向颂人。

　　中国文化史上一系列的文化超人——炎帝、黄帝、尧、舜等先后诞生于这个时期。各位帝王时期都有各具特色的歌舞表演形式,称乐舞。黄帝时期崇拜天神的乐舞《云门》、尧时的《咸池》、舜时的《韶》以及夏朝的《大夏》和商代乐舞《大濩》构成了影响深远的乐舞文明时期。这些都与鲁西南早期的乐舞文化有着紧密的联系,其中尤以舜的音乐传说更富传奇色彩。

舜,是中国历史传说中的五帝之一。姓姚,名重华,字都君,谥曰"舜",他是帝颛顼的六世孙。生于姚墟(一说姚墟在今河南濮阳,一说在浙江余姚,一说生于姚丘即诸冯,一说在山东诸城,一说在山东菏泽,一说在山西临汾),都城在蒲阪(今山西永济蒲州),另有说都城在潘城(今河北涿鹿)。舜为传说中的氏族社会后期四部落联盟首领,受尧的"禅让"而称帝于天下,其国号为"有虞"。故而又有"虞舜"之称。帝舜、大舜、虞帝舜、舜帝皆虞舜之帝王号,故

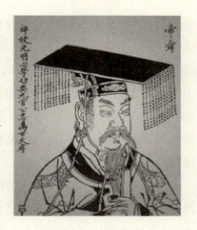

舜

后世以舜简称之,其后裔以姚姓为主脉。舜帝嫡裔 67 世嫡长孙姚渊(即妫渊)于西汉中期迁居南地吴兴郡至其长孙舜帝嫡裔 69 世嫡长孙西汉大臣姚平定居吴兴郡,吴兴姚氏即成为舜帝姚重华正统嫡裔血脉繁衍地。今舜帝血脉已繁衍至一百四十多代,中华姚氏求正堂德府世家(中华姚氏圣仁堂)德主人姚丹萍(字:姚舜修)即是舜帝姚重华嫡裔血脉 140 世嫡长孙,由姚姓衍生出陈、田、胡、王、陆、文、孙、虞、姬、车等十几个大姓,大姓又衍生几十个姓氏,全世界舜裔子孙近 2.7 亿,遍及天下。

舜时的一部宗教性乐舞《韶》,也称《韶乐》,史称舜乐,起源于 5000 多年前,为上古舜帝之乐,是一种集诗、乐、舞为一体的综合古典艺术形式。因用编管乐器排箫为主奏乐器,乐曲又有多次变奏,故名《箫韶》《九韶之乐》。据当今学者考证,"《韶》本东夷之乐"[1]。再证之《孟子·离娄下》载:"舜,东夷之人也。"《礼记·乐记》郑玄注:"《韶》,舜乐名,言能继尧之德。"《汉书·礼乐志》:"舜作《韶》。"

依此,至少可以说《韶》与东夷俗乐有一定的渊源关系。周立国,用《韶》作为祭庙乐,故被视为宫廷大乐。姜太公封齐,作为周之宫廷大乐,当然也要随之带入齐国,《韶》又得到了接触其母体的机会。这是因为,姜太公入齐,以"因俗简礼"为基本国策,其下历代君主多继续执行其开放务实的政策,故而宫廷与民间,没有像周王朝那样森严的界限,有的君主更是厌宫廷乐舞而喜欢俗乐。齐景公就曾说:"寡人更好俗乐。"《史记·孔子世家》载:

―――――――――
〔1〕 王福银.齐国《韶乐》的形成与发展[J].管子学刊,2002(02):42-43.

鲁定公二年(元前500年),齐鲁夹谷之会,齐国所带参加大典的乐舞就是俗乐(莱乐)。齐国用俗乐作为诸侯会盟大典用乐,可见齐对俗乐的重视。就是在这样的情况下,《韶》乐受到了当地俗乐的影响,而吸收了新的素材,涂上了地方色彩。也正是由于《韶》具备了齐国地方风貌,齐国君主们使用它的场面也随之扩大,不仅用于祭典,还用于迎宾、宴乐等。《离骚》"奏九歌而舞韶兮,聊暇日以偷乐",就可说明屈原在齐国,受到了包括《韶》在内的隆重接待。

这部乐舞到春秋时期仍可演出,孔子在齐国观《韶》后,发出"三月不知肉味"的感叹,并说"不图为乐之至于斯也",对《韶乐》做出"尽美矣,又尽善也"的高度评价。而公元前544年,吴国公子季札在鲁国观《韶乐》演出后,也盛赞"德至矣哉!大矣!如天之无不帱也,如地之无不载也"。

相传,舜的音乐造诣也很高,传说他善弹"五弦琴",作《南风操》一曲,并且还能"歌《南风》之诗"[1]。同时,他还把传授普及音乐当做自己的天职,舜命夔为乐官,掌管音乐与教育,作乐、正乐,不仅将音乐传于摘子,也将音乐扩大到整个部族。

研究处于文明初始阶段的乐舞文化状况,虽然我们靠的是传说记载,但事实上它是史前文化积累的高度概括和发展。

第二节　礼乐文化时期

西周和春秋战国之际,是鲁西南礼乐文化发展的核心时期,也称齐鲁文明时代。作为齐鲁文化核心的儒学产生于春秋时期的鲁国,由孔子开创,孟子、荀子等继往开来,而且在孟、荀所处的时代在周边的齐、卫、燕、赵、魏等国都有不同程度的传播发展。秦始皇统一天下后,客观上为儒学的进一步走出山东创造了时机。但是,儒学复古和崇尚仁义的思想观点并不被崇尚法制、专权的秦始皇所重视,反而制造了"焚书坑儒"的文史劫难。直至西汉,齐鲁的儒生们才得以施展才干抱负。汉武帝在位时采纳儒生董仲舒的

[1]《山海经·海内经》。

建议,"罢黜百家,独尊儒术",最终奠定了儒学的正统地位。儒学在山东有着广泛而深厚的社会基础,影响了一代又一代山东人的性格。比如,山东人淳朴厚道,与人为善,任劳任怨,顾大局,重实干。但是,山东人的性格中又有着故步自封、循规蹈矩、偏执狭隘的一面。

齐鲁文化在中国文化和文明发展史上占有重要的地位,这是人所共知的。齐鲁音乐文化在中国古代历史上留下了光辉的印记。《孟子·离娄下》中载:据传,舜帝"生于诸冯"(一说为山东诸城;二说为山西临汾),"东夷之人也"(另一说为"冀州人"),是原始鸟类图腾氏族的首领,其父曾发明有八弦瑟。舜登基后,乃命乐师改八弦瑟为二十三弦。又命乐师"质"制《九韶》之乐,成为历史上著名的六代乐舞之一。齐国大政治家管仲(前725—前645年)的《管子·地员篇》中记录的"五度相生"求律方法,比毕达哥拉斯的"五度相生法"早近百年。这说明管仲的"五度相生法"不仅是中国而且也是世界上最早探索乐律学的里程碑。《晏子·春秋》所载"钟鼓之声不绝,和乐倡优侏儒之笑不乏",以及齐桓公、康公、宣王、珉王和景公等帝王偏爱音乐的故事,无不说明了宫廷音乐的繁盛,而《史记·苏秦列传》与《战国策》中所云"临淄甚富而实,其民无不吹竽鼓瑟,弹琴击筑"则反映了齐国民间音乐的普及程度。

《左传·襄公二十九年》曰:"吴王公子季札访鲁时,受请观于周乐。"鲁国乐工表演了《诗经》中的十四种"国风"、大雅、小雅、颂等宫廷音乐与祭祀歌曲,也为其表演了《大舞》《九韶》《大夏》等乐舞。季札对所观之乐发表"美哉"的感叹。这个记录不仅说明当时鲁国乐工演奏水平之高,而且也表明周乐在鲁地得到了较为完整的保存。

一、孔子的音乐思想与贡献

生活于春秋末期的大思想家、教育家、儒家学派创始人孔子(前551—前479年),鲁国陬邑(今山东曲阜市南辛镇)人。他对中国古代音乐文化做出了巨大的贡献。他善于击磬、鼓瑟、弹琴、唱歌、作曲等。《诗三百》(又称《诗经》)最终编订成册,孔子功不可没。他还将其歌之以乐、被之以弦,作为教授学生的教材来使用。

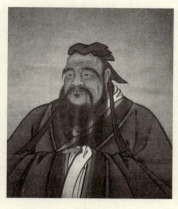

孔子

对于音乐,他有独到的见解。其音乐思想主要反映在:(1) 他兴办私学,重视乐教,主张"兴于诗、立于礼、成于乐"的音乐教育思想,将音乐纳入"六艺"之中。(2) 大量地收集、整理《诗》《书》《礼》《易》《春秋》等文化典籍,对于保存大量的音乐文献资料做出了极大的贡献。(3) 强调音乐的社会功能,认为诗、乐有"兴观群怨"的作用。(4) 他提出了"尽善尽美"的审美理想与"乐而不淫,哀而不伤"的审美准则,以及"放郑声"的正乐主张。

二、孟子的音乐思想与贡献

孟子(约公元前372年—约公元前289年),名轲,字子舆(一说字子车或子居),汉族,东周邹国(今山东省邹城市)人。东周战国时期伟大的思想家、教育家、政治家、文学家、雄辩家,儒家的主要代表人物之一。有人认为邹国是鲁国的附属国,也有人说孟子是鲁国人。

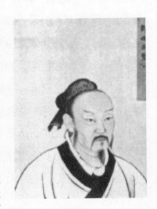

孟子

他是儒家最主要的代表人物之一,《汉书·楚元王传赞》说:"自孔子殁,缀文之士众矣。唯孟轲……博物洽闻,通达古今,其言有补于世。"在政治上主张法先王、行仁政;在学说上推崇孔子,反对杨朱、墨翟。其音乐思想与其仁政思想相一致。

(1) 主张"君与民同乐",并提出"今之乐,由古之乐"的观点,即只要服从于"与民同乐"这一主旨,不论是《韶》《武》,还是郑卫之音,均能治国安邦。

(2) 认为"仁言不如仁声之入人深也",即认为音乐具有语言所难以达到的震撼人心的功能,强调了音乐净化思想、陶冶情操的作用。

(3) 也主张"独乐乐不如与少乐乐,与少乐乐不如与众乐乐",充分肯定了音乐审美活动的社会性。

三、墨子的音乐思想与贡献

墨子(公元前468—公元前376),名翟(dí),汉族,战国初期鲁国(今山东滕州)人。战国时期著名的思想家、教育家、科学家、军事家,墨家学派的创始人及主要代表人物。后来其弟子收集其语录,完成《墨子》一书传世。他提出了"兼爱"、"非攻"、"尚贤"、"尚同"、"天志"、"明鬼"、"非命"、"非

乐"、"节葬"、"节用"、"交相利"等观点。其思想以兼爱为核心,以节用、尚贤为支点。墨子在先秦时期创立了以几何学、物理学、光学为突出成就的一整套科学理论。墨学在当时影响很大,与儒家并称"显学",当时"非儒即墨"。墨子死后,墨家分为相里氏之墨、相夫氏之墨、邓陵氏之墨三个学派。

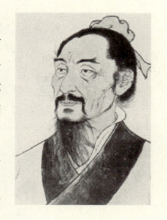

墨子

墨子提出的"非乐"主张是站在劳动阶级的立场上,认为音乐虽动听,也能让人感到审美的愉悦,但当时人民的三患"饥者不得食、寒者不得衣、劳者不得息"是音乐所不能解决的。墨子的非乐,不是全面地否定音乐,而是对音乐社会功能的否定。其思想虽有一定的积极意义,但追求音乐的直接物质效应,主张停止一切音乐活动,又有失偏颇。

四、《诗经》中的鲁西南民歌

《诗经》,又称"诗"或"诗三百",是中国最早的诗歌总集。它收录了自西周初年至春秋中叶大约500多年的诗歌(前11世纪至前6世纪),另有6篇有题目无内容,称为笙诗,今已失传。

汉朝毛亨、毛苌(cháng)曾注释《诗经》,因此又称《毛诗》。《诗经》中诗的作者,绝大部分已经无法考证。其所涉及的地域,主要是黄河流域,西起陕西和甘肃东部,北到河北西南,东至山东,南及江汉流域。诗同乐不可分。《诗经》中有19篇来自山东,其中有《齐风》11篇、《曹风》4篇、《鲁颂》4篇。据载,《齐风》11篇收录了临淄一带的民歌;

《诗经》

《曹风》4篇均为今鲁西南地区定陶县一带流行。除了收录于《诗经》中的民歌外,先秦典籍《战国策》《左传》《国语》等都记录有较多的鲁西南"讴谣"、"童谣"以及大量的"野人之歌"。

以上史实足以证明,春秋战国时期齐鲁音乐文化从宫廷到民间、从教育实践到乐律理论、从音乐表演到音乐思想都获得了长足的发展,并为后世传统音乐的进一步繁荣发展奠定了深厚的文化基础。

第三章　鲁西南民歌

第一节　历史沿革

自秦汉以来,历代设有"乐府"——专门采集民间音乐的机构。此时的民歌也因此而得名为"乐府民歌"。据《汉书·艺文志·诗赋略》统计,各地民歌中,记有"齐都歌诗"4篇。并且还可以从梁元帝《纂要》中"齐歌曰讴,吴歌曰歈,楚歌曰艳,浮歌曰哇……"的记载得知,山东民歌已经有了区域性的称谓。与此同时,我们还可以从一些文学著作和历史文献中找到很多没有被收集起来的民间歌曲。如《齐民要术》(北魏贾思勰)中记载的民谣、民谚作品,宋曾造《类说》引《河洛记》所载隋代民歌《长白山谣》及《炀帝海山记》中的《摇舟者歌》,以及南宋郭茂倩[1041年—1099年,郓州须城(今山东东平)人]所编的百卷《乐府诗集》中也收录有一部分山东民歌,其中的《琅琊王歌》(共八曲)被现代文学家朱自清称为"北方民歌的代表"。

明清时期,市民经济与城市经济的高度发展,促成了小调(民间歌曲中的一种重要体裁)的兴盛与流传。朱自清在《中国歌谣》中载:"冯式权在《北方的小曲》中说:'小曲的历史,从明初到现在,已有五六百年之久。它的全盛时代,

郭茂倩《乐府诗集》

大约也同昆曲一样,是在清代乾隆的时期。在当时尤其欢迎它的是满洲人,就到现在,也仍旧是如此。在北方各省,大约直隶同山东最盛行,其他各地就不甚深知了。'"[1]

清代文学家蒲松龄(山东淄博人,1640—1715年),曾写过14种"聊斋俚曲",选用的民间曲牌多达57种,今传仍有10余种。乾隆末年出版的《霓裳续谱》(全书8卷共收录时调小曲619支,曲调多达30多种)、道光八年出版的《白雪遗音》(全书共4卷,收有当时流行小曲曲词710篇)。两本民歌选集中都收录有大量的山东民歌。值得一提的是《白雪遗音》的编者华广生的祖籍就是山东历城,全书涉及的曲牌包含码头调、满江红、银纽丝、八角鼓等多种,唱词多达700首,其中的许多曲牌至今仍在山东各地流行、使用。

现代鲁西南民歌采录活动的开展,使得民间流行的民歌得到收集和整理。1953年成立了山东音乐工作组,先后工作过的有苗晶、魏占河、王海云、王根生、王川昆、萍生、张凤良、田霞光、王晓一、李新学、梁伯廷、张英等。他们先后用了3年时间,对流行于山东境内各地的民歌进行了一次全面的采集收录,并于1957年由山东人民出版社正式出版了《山东民间歌曲选》,收录有376首民间歌曲。

1957年后,"山东音乐工作组"并入新建的山东省艺术馆,继续开展民间歌曲的收集与整理工作。举办全省民歌传授班、民歌采集训练班等活动,这些为60年代初期开始的《中国民间歌曲集成·山东卷》的编写奠定了基础。除了有组织地普查外,五六十年代还有几次特殊的"微型"调查,如1959年金西等人到东阿一带治理黄河工地现场记录夯号、硪号;1962年徐君到济宁采集民间歌曲。1979年由中国音协山东分会编辑、山东人民出版社出版了《山东三十年歌曲选》,收录有40首民歌,半数流行于鲁西南地区。2000年《中国民间歌曲集成》(山东卷)出版,对鲁西南各市县流行的民间歌曲进行了大范围的收录,使得鲁西南民歌得到较为完整的保存。

鲁西南,地处山东西南部,包括菏泽市、济宁市全境以及枣庄市部分县市。本地区主要流传号子、风俗歌、儿歌、小调以及生活时调等民歌体裁。

[1] 朱自清.中国歌谣[M].北京:作家出版社,1957:110.

第二节 鲁西南号子

劳动号子简称"号子",它是人们在生产劳动中即兴创作而成的民歌形式,它产生、服务于劳动,具有协调与指挥劳动的实际功用。在劳动过程中,尤其是集体协作性较强的劳动,为了统一步伐,调节呼吸,释放压力,劳动者常常发出吆喝或呼号。这些吆喝、呼号声逐渐被美化,发展为独立的歌曲形式。从最初劳动中简单的、有节奏的呼号,发展为有丰富内容的歌词、有完整曲调的歌曲形式,劳动号子体现出了劳动人民的智慧和力量,并通过劳动号子表现出劳动人民的乐观精神和大无畏的英雄气概。它与生产活动直接联系,具有即兴创作、曲调比较简单、节奏强而有力等特征。内容根据劳动特点随意发挥。因各地区生产特点不同,可分许多类型。如沿海地区和水乡渔村,流行渔民号子;城镇的水旱码头,流行搬运号。此外,还有开山号子、爬坡号子、插秧号子、榔头号子、入囤号子、夯号、打桩歌、辘轳歌等多种形式。号子的歌唱方式,主要是"领、合"式,即一人领,众人合,或者众人领,众人合。劳动号子的歌唱形式有独唱、对唱、齐唱等,但一领众合是最常见、最典型的歌唱方式。领唱者往往就是集体劳动的指挥者。领唱部分常常是唱词的主要陈述部分,其音乐比较灵活、自由,曲调和唱词常有即兴变化,旋律常上扬,或比较高亢嘹亮,有呼唤、号召的特点;合唱部分大多是衬词或重复领唱中的片段唱词,音乐较固定,变化少,节奏性强,常使用同一乐汇或同一节奏型的重复进行,具有一定的艺术表现价值。鲁西南地区常见的号子有黄河号子和运河号子。

一、黄河号子

远古时代,人们在与大自然搏斗时发出的呼喊声;收获时,愉快地敲击石块、木棒发出的欢呼声和歌唱声,形成了最早的民歌——劳动号子的"雏形"。号子产生于劳动又服务于劳动,既是劳动的工具,又是劳动的颂歌,其文化内涵和社会功能明显。有的号子抒发了劳动者复杂的情感,有的反映了地理环境的特点,有的则描述了民俗风貌。号子的形成与当地民俗关系

密切，既是劳动者能力的表现，也是本地区或行业悠久历史文化的深厚积淀。黄河号子属于劳动号子的一种，我们的先民在与洪水的抗争中，共同协作，逐渐形成有一定节奏、一定规律、一定起伏的声音（号子）。黄河号子，在我们祖先"嗨哟嗨哟"声中横空出世。黄河治理过程中出现了不同的工种，黄河号子也相应分成许多类别，诸如抢险号子、夯硪号子、船工号子、运土号子、捆枕和推枕号子等，各地区出现不同的流派，各种号子异彩纷呈，争奇斗艳。据《宋史·河渠志》记载："凡用丁夫数百或千人，杂唱齐挽，积置于卑薄之处，谓之埽岸。"这种"杂唱"就是号子。

（一）分布地域

鲁西南地区的黄河号子以黄河沿线菏泽市区、单县、东明县、微山县、汶上县、梁山县以及滕州市为主要流行区域。有夯号、硪号之分。它们都是当地民众在早先参加筑堤、修堤坝劳动中产生并流传下来的。黄河号子菏泽市代表曲调有《对花号》《莲花落》《慢四六》《小二板》《汶上号》《夯号》，梁山县有《虎豹头号》《嘉祥号》《琴号》《夯号》，汶上县有《二板号》《快号》《硪号》《小平洋》《句子》《大平洋》《夯号》等。

谱例3-1　菏泽《夯号》

夯　号

1 = F　2/4
中速
领

演唱：盛孝德
记谱：伯　廷

```
　　　　　　　　　　合　　　　　　　　　领
1· 3 5 5 | 3 3 2 1 1 | 1 5 1 | 1 2 6 1 | 1 2 5 5 |
十　(那)月(呀)来(哎)(嗨呀嗨  嗨呀  嗨)立(是)了(那)

　　　合　　　　　　　　　　　　领
5 7 7 6 5 | 1 5 1 | 1 2 6 1 | 2 5 1 3 | 3 2 1 1 |
冬(那  哈)(嗨呀哈  嗨呀  嗨)，天(是)寒(了)地冷  来(嗨)

　合　　　　　　　　　领
1 5 1 | 1 2 6 1 | 3 5 3 2 1 1 | 5· 2 1 3 |
(嗨  呀哈  嗨呀  嗨)水　也(是)成(呀)冰　(呀哈)
```

$$\underset{合}{2\ 3\ 2\ 3\ 2\ 2\ |\ \widehat{2\ 6}\ 1\ \|}$$

（嗨 嗨 嗨 嗨 呀 哈 喂　呀）。

谱例 3-2　梁山《嘉祥号》

嘉祥号

1 = F　2/4　　　　　　　　　　　　　演唱：王笃兰
中速　　　　　　　　　　　　　　　　记谱：李菊明

领

$$1\ 1\ 1\ 2\ |\ 1\ 1\ 1\ 2\ |\ \overset{5}{1}\ 1\ 1\ 1\ |\ 1\ 1\ 1\ 2\ |\ 3\ 5\ 3\ 2\ |$$

高高（哎嗨）山（哎嗨嗨）上（哎嗨嗨）（嗨嗨呀儿嗨　呀是），

领　　　　　　　　　合

$$\overset{6}{1}\ -\ |\ \overset{7}{2}\ 7\ 7\ 6\ |\ 5\ 5\ 1\ 1\ |\ 6\ 7\ 6\ 5\ |\ 3\ .\ 2\ 3\ 5\ |$$

一　　棵（那个呀）松（嗨嗨嗨呀　呀　嗨

$$6\ 7\ 6\ 5\ 3\ 6\ 3\ |\ 2\ 2\ \|$$

嗨 呃 呀 噢　哎 呀）。

谱例 3-3　汶上《硪号》

硪号

1 = C　4/4　　　　　　　　　　　　　演唱：孙兰亭
中速　　　　　　　　　　　　　　　　记谱：孙玉佩

领

$$2\ 2\ .\ 2\ 3\ 2\ 1\ 3\ 2\ 2\ |\ 5\ 6\ 5\ 3\ 5\ 3\ 2\ |$$

清明（哟）佳（哟）节（呀），（嗨嗨呀门哟呀），

第三章 鲁西南民歌

领
5 22 35 ⁶⁊ 1 1 | 合 6̇ 1 6̇ 1 5 3 2 |
三（门那）月（的）三（呀），（嗨嗨呀门哟 呀），

领
6̇ 1 6 6 5 3 3 5 1 3 2 2 | 合 5 6 5 3 5 3 2 |
老 师 父 踏（哟） 青（呀），（嗨嗨呀门哟 呀），

领
5 3 3 3.5 3.5 3 2 | 5 3 5 5 6 1 2 0 ‖
前 去（了）游 玩（呀外），（外 外得儿哟 呀）。

谱例3-4 微山《蹦蹦号》

蹦 蹦 号

1=D 4/4　　　　　　　　　　　　　　　　　　演唱：郭玉海等
中速　　　　　　　　　　　　　　　　　　　　记谱：川　昆

领　　　　　　　合　　　　领　　　　　　合
²⁊ 3 1̇ 6 ⁵3̇ 3̇ 2 1̇ | 1̇ 2̇ 6 2̇ | ³2̇ 2̇ 1̇ 1̇ 5 | 1̇ ⁶5 6 1̇ |
噢哎　嗨哎哎嗨，安哎啊嗨，哟老子外嗨，哎嗨哎哎，

领　　　　　　合　　　　　　领　　　　　　　合
⁵3̇ 3̇ 2̇ 1̇ 1̇ 6 | 6̇ 1̇ 5 6 1̇ | ⁵3̇ 2̇ 2̇ 3̇ 2̇ 1̇ 6 | 2̇ 1̇ 2̇ 6 2̇ |
噢老子起呀，哎嗨哎嗨，噢老子来 呀，哎嗨嗨呀嗨，

领
³2̇ 2̇ 1̇ 1̇ 1̇ 2̇ 1̇ ‖ 6 - 0 0 ‖
噢老子二号起　　　　呀
合 1̇ 6 5 6 1̇ ‖
　　哎嗨 哎嗨。

（二）主要特征

1. 曲调丰富多样

常用曲调有二板号、对花号、莲花落、慢四六、小二板、十二莲花、小了了、嘹号、打手碰号、打灯台碰号、太平号、两头停号、二八号、哭号、拉号子、十朵花、三连号、小青羊、夯号等百余种。通常情况下，都从慢号开始，经过一段时间转入快号，形成自然结合而又有层次、有变化，富于对比性的号子联唱形式。

2. 音乐风格多样

有的优美抒情、有的开朗明快、有的雄壮有力。同为碰号、夯号，但又因地理位置或演唱季节的不同而妙趣横生。

3. 多用转调手法

不少号子的旋律在"领腔"与"合腔"之间常用转调手法，以造成音乐色彩、风格的对比。

二、运河号子

鲁西南运河号子主要流行于东平湖与南四湖相衔接的地方，如济宁市区、鱼台县、微山县、梁山县以及枣庄市区。

（一）主要类型

运河号子是船工和筑堤工人的劳动歌，分船号与夯号两类。现在劳动中已很少见，当地的文艺工作者也常以这类号子为源，经加工创新编排成具有地方特色的节目。

船号有"起锚号"、"摇橹号"、"拉帆号"、"撑篙号"、"行号"、"呀哟号"、"太平号"、"打冲号"、"拉纤号"、"绞管号"、"老号"、"拔掉号"等20多种。多半有声有曲无词无字或只有简单唱词。唱起号子，可以使人想见当年运河船工的劳动情景和大运河的风光。例如，"起锚号"是船将起航、命令拉锚的信号，唱起来沉着、稳重；"摇橹号"节奏铿锵，随船行的速度时快时慢；"打冲号"是船行激流时的号子，最激烈、最紧张；"拉纤号"舒缓绵长，是运河船号中最抒情的一种。

运河夯号分大号、小号、川号三类。大号也叫呼号，曲调高亢，装饰性强；小号曲调抒情动听，唱词多以花草为题材，常唱的有《三朵花》《落莲花》《十枝花》《十针扎》《东北风》等；川号是紧张打夯时的歌，速度快、节奏紧，有的唱词由歌唱变成了说白，其典型歌词称作《百草花》。

谱例 3-5 滕州《硪号》

硪 号

1 = G 2/4

中速稍慢

演唱：佚名
记谱：根柱

（喂呀 哎嗨嗨哎嗨哎嗨呀），一回（来呀么）下去（呀），（嗨 呀嗨呀嗨呀哈嗨嗨），二回下去,（嗨 呀嗨呀嗨呀嗨嗨嗨），好似（来那个）鲤鱼（呀），（嗨 呀嗨呀嗨呀嗨嗨嗨），戏罢了莲 台（嗨呀），（噢哎嗨嗨呀噢哎哎嗨呀）。

谱例 3-6 济宁《拉纤号》

拉纤号

演唱：徐福田
记谱：川昆、顾珣

1 = F 2/4
中速稍慢

（嘿　嘿！外嘿外！）拉起我的绳（啊），（外外嗨
　　　　　　　　　　不怕船顶水（啊），（外外嗨

外呀），顺河（外的那）往前走,（外外外哟嗨呀），
外呀），不怕（外的那）船顶风,（外外外哟嗨呀），

往上往上（的）拉（啊　外　外嗨嗨），（外外嗨　嗨），
人多力量大（啊　外　外嗨嗨），（外外嗨　嗨），

往前往前行（呀），（哦　哇哟哟号　喔哟哟嗨）。
力量大无穷（呀），（哦　哇哟哟号　　　　喔哟哟嗨）。

（二）主要特征

（1）形式多种多样，丰富多彩，它与河道上的万家渔火、笙歌管弦一起构成运河的一种特色文化。它是船工们在劳作时的即兴创作，与劳作紧密伴随，其相关器具众多，包括漕运船及船上桅杆、篷布、橹、篙、铁锚、纤绳、定船石等。可以说，船上有多少道操作工序，便有多少种船工号子。

（2）其演唱形式除起锚号为齐唱外，均为一领众合。船工号子种类不同，节拍也有所不同。撑篙号就有快拍和慢拍之分：逆水行舟时需用力撑篙，而且撑篙的节奏要加快，所以就用快拍号子；顺流航行时船只行驶平稳，撑篙不需太大力气，节奏也无需太快，便可用慢拍号子。唱号子一般需要一领号者，待领号者唱出，其他人随之应合。领号者要根据船舶行驶状态，掌握号子的轻重缓急，以调动大家的情绪，把劲往一处使。唱号者不但可以边干边唱，也可以不参加劳动，站在船上专司其职，船民们称此类号子为"甩手号"。

（3）运河号子也有运河一样的"性格"，虽然有些号子也高亢浑厚雄壮有力，但绝不像黄河号子那样激烈紧张，其平缓、优美、抒情、如歌的特点，则可以说是运河号子的主旋律。

三、其他号子

此类号子较少，主要有用于放牛、赶牛的吆牛号，此外滕州还流传有《磨车子号》。如：放牧时呼唤牛所唱的《吆牛号》流行于微山县一带，滕州也有《唤牛犊号》。

谱例 3-7 枣庄《出舱号》

出 舱 号

演唱：徐德光、王化林等
记谱：胡耀

$1 = \flat B$ $\frac{4}{4}$
中速

（领）2̇ 3 5 3̇ 5̱ 3 2̇3̱ 2 1̱ 6̱ | 5 3 2 1̇ 6̱ 1̇ 2 | （领）3 1̱ 3̱ 2̇ 1̱ 6̱ 5 3 5 6 |
外 哎 嗨 嗨，哎 啊 哎，噢 噢 外 呀，

（合）1̇ 6 5 6 5̱ 6 1̇ | （领）2̇ 3 5 3̇ 5̱ 3 2̇3̱ 2 1 | （合）5 3 2 3̱ 2 1̱ 6̱ 1̇ 2 |
上 啦 外 呀，外 哎 嗨 嗨，哎 哎 呀，

噢　噢外　呀，上啦　外　　呀。

谱例 3-8　微山《吆牛号》

吆牛号*

演唱：佚名
记谱：川昆

1=G 2/4
中速稍慢

号号号　牛噢，号号号牛，号号号　牛噢，号号号

牛嗨！号号号　牛嗨，　　牛　嗨！

谱例 3-9　滕州《唤牛犊号》

唤牛犊号

演唱：胡玉成
记谱：宋　琦

1=G 2/4
自由地

（喵哟噢　喵哟哟哟哟咿咿哟哟啊，喵啊喵啊

犊儿　喵喵噢），你娘喊你吃奶了。

* 此号是放牧人呼唤牛时所唱。

第三节 风俗歌——端公腔

一、概述

风俗歌,指的是歌曲体裁中的一种,也称"习俗歌"、"风习歌",它是在特定风俗活动中演唱,直接反映该风俗活动基本内容与特征的民间歌曲形式。

鲁西南地区的风俗歌以微山湖端公腔最具代表性。端公腔是一种综合性民间艺术形式,以说唱为主,又夹杂民间舞蹈、剪纸、杂技、武术等表现形式。它起源于道教,由悼念亡魂、驱鬼避邪的祭祀活动演变而成,开初只唱宣扬轮回迷信的神鬼故事,后来不断吸收戏曲艺术的表演精华,增加一些娱人的民间故事或流传的戏文,逐渐演变成一种酬神赛会的表现形式。

微山湖端公腔是流行于山东省微山县境内微山湖周围渔民中的一种风俗性套曲,因表演者边击鼓边演唱而得名,也称"端供腔",又称"端鼓腔"。因其题材内容多取自唐代历史故事而有起源于唐代之说。其起源并无确切的文献记载,但专家将其追溯到古老的"乡人傩"。说它源于唐代是有这样一个典故:李世民在登基之前和辽国的盖世文打了一仗,李世民为了打胜仗便许下三愿,第一愿派唐僧去西天取经;第二愿派败落商人刘全向阎王进瓜(很贵重的物品);第三愿敬天神、地神。许下这三道愿以后,打败了盖世文,回到西京长安,坐上了金銮殿。李世民当上皇帝以后,就把自己许下的愿忘了。三年过去了,专司查愿的神灵发现唐王李世民不讲诚信,但李世民又是真龙天子,奈何不了他,于是就找到李世民最宠爱的西宫皇娘。西宫皇娘长时间凤体欠安,唐王便召太医张天师进宫为皇娘治病,张天师经过仔细诊断,没有查出病来,感到很纳闷。晚上,张天师做了一个梦,梦中听说唐王不诚信,许下的愿不还。张天师就把梦中的情景告诉了唐王。唐王于是又许了一次愿:"如果娘娘的病好了,我就还愿,履行承诺。"不几天,娘娘的病真的好了。但是唐王又一次没有落实。说来也巧,过去有一个叫"沙土国"的地区大旱三年,颗粒无收,饿死的人很多。唐王李世民接到沙土国的回报,感到非常难过,便烧香求雨,李世民祈祷:"如果我有天分的话,就请下雨,保

佑沙土国臣民免受大旱之灾。"唐王李世民的祈祷惊动了玉皇大帝，就派东海小白龙去沙土国降雨。小白龙在去沙土国的路上遇到太白金星，太白金星便问小白龙敢不敢多降一个小时的雨。小白龙手握降雨大权，便满不在乎地和太白金星赌了一回，向沙土国多降了一个小时的雨。玉皇大帝听到回报勃然大怒，定小白龙滥用职权之罪，立即斩首。小白龙后悔不已，痛哭流涕，迷迷糊糊中听到有人指点，说斩他的是魏征，只有唐王李世民能救他。小白龙大喜，便给唐王送去玉棋一盘、珠宝若干，唐王收下，藏在了"西宫下院门"，答应了小白龙的请求。不过小白龙并没有保住性命。小白龙被斩觉得冤屈，于是状告到神銮殿，告唐王受贿。阎王受理了此案，召集十殿阎君开会，差大小二鬼捉拿李世民归案，打入十八层地狱，上大刑"热油烹煮"。唐王吓坏了，立即许愿："只要烹煮不死，我以前许下的三道愿一定还。"结果滚开的热油变凉了。李世民暗中派魏征找判官借了十库金、十库银送给阎王，阎王便把李世民释放回阳间，死了七天七夜的李世民又复活了。李世民一看失信缺德要受惩罚，日子不得安宁，决定搭棚唱戏还愿祭奠神灵。唐王李世民把自身发生的故事编入唱词，由那时民间艺人杨龙加以整理创作，经宋、元、明、清至今，该曲目不断丰富，是为"端公腔"。据介绍，该剧有300多个曲目，词曲连续唱三天三夜都不重复。这样的风俗目前已经很少见了。

微山端公腔有七字韵、十字韵、渭调、夸调、海佛调、观花调、下宫调、漂网梆子调、海宫调、盼宫调、下洞佛调、浪头调、请神调、乐字调、京调、探宫调等20多种，常演的曲目都有完整的故事情节，基本采用"领唱"与"帮唱"的表演形式。通常在渔船上演出，每次出场一般为2人，边歌边舞，另有4人手执羊皮鼓伴奏帮唱。

二、代表曲目

微山端公腔的代表曲调有七字韵的《刘文赶考》《小饭店》《魏征下棋》，敬唐明调《魏征打盹》，下合调《魏征梦斩小白龙》《高胜英开口笑盈盈》《萧氏门女多大咧》，十字韵《张郎夸街》《张秀荣打嫁妆》，乐字调《小秃闹房》，老安子调《唐王痛苦小白龙》，下合嗨嗨调《花名》，京调《袍袖一掸》，渭调《日落将占土》，浪头调《休丁香》，哭调《可怜的人儿命归阴》，探宫调《皇娘不知什么病》，念佛调《花名》《一颗大花》，请神调《钟馗老爷》，敬神调《发香》，安神调《百神赴号》，等等。

谱例 3-10 七字韵《小饭店》

小饭店

1 = D 2/4

中速

演唱：刘兆祥、丙钱
记谱：张 海 萍

(x x xxx | xxx | xxx xxx | xxxx x | xxxxxx |

x xxx | x xxx xxx | x xxx xxx | x xxx xxx | x . xxx |

x xxxx) | 5 6 2̇ 1̇ | 1̇ 6 1̇ 6 5 | 6 6 5 1̇ 6 |

领

小 饭 店 门 口 （嗨）碗（哎）摞

5 6 3 3 . 5 | 6 6̇ 1̇ | 1̇ 6 1̇ 6 | 1̇ 6 5 3 3 2 | 5̇6̇1̇ 2 3 |

合

着 （哎 嗨 哟）碗，茶店 门 口 盅 盅

5 3 5 6 5 3 | 2 1 . | (x x xxx xxx | x xxx xxx | x xxxx xx |

摞 着 盅。

x xxx x | x xxx x | x xxx xxx | x . x xx |

x xxxx) ‖

谱例 3-11 下合调《高胜英开口笑盈盈》

高胜英开口笑盈盈

1 = D 2/4

中速

演唱：倪有才
记谱：张海萍

(x xxx x | x xxx x | x xx x . xxx | x 0 x 0 x |

```
x x  xxxx | x o) | 3 5 5' | 1̇ 6 5 5 3 | 5 3 6 5 |
              高 胜 英 开  口  笑  盈

5 3 2. 6 | (x. xxx  x. xxxx) | 5. 5 6 5 5 2 |
盈,                        小(哩)姑 俩

5 ⁶5 5. 6 | 1̇ 6 5 3 1̇ 6 | 5 3 2 1 | 1 — | (x. xxx |
连  忙    叫      一    声。

o x x xx | x o x xxx | o x x xx | x o x xx | x. xxxx)‖
```

谱例 3-12　渭调《日落将占土》

日落将占土

1 = D 2/4　　　　　　　　　　　演唱：刘兆祥、丙钱
中速　　　　　　　　　　　　　　记谱：张　海　萍

领
```
0 6 5 | 6 5 1̇ 3 | 0 3 6 | 6 5 3 | 0 3 5 | 3 2 3 |
日 落  将 占 土,     眼 观  太 阳 低,   天 上  星辰少,

0 6 5 | 6 5 3 6 | 6 5 6 6 5 | 6 5 6 | 6 5 6 1̇ | 6 5 3 |
天 外  月 正 移。就  地一阵子  寒风起,刮得路  旁草浙浙。

                                                    合
3 3 5 5 | 5 1̇ 1̇ 1̇ | 1̇ 2̇ 6 5 | 6 5 | 2 5 | 5 1̇ 6 |
眼观着红云  西山坠(哎),今晚(那个)饥 餐(哎嗨哎嗨哟)

5 2 ⁵3 2 | 1 — | 3 6 5 3 | 3 6 5 | 2 3 2 | ²1 — ‖
露,      月姥  娘 弯 弯  渐 渐  高。
```

谱例3-13　念佛调《花名》

花　名

$1=D\ \dfrac{2}{4}$

中速

演唱：胡宪运
记谱：张海萍

$0\ 5\ 6\ |\ \dot1\ \dot2\ |\ \dot3\ \dot2\dot1\ \dot1\ 6\ |\ 5\cdot3\ |\ \dot1\ \dot1\ \overset{\dot1}{\dot7}\ \dot3\dot1\ |\ 6\ 5\ 6\ 3\ 2\ |$

（也是）一棵大花　井边（噢　嗨　嗨）栽，

$1\ \ 1\ 0\ |\ 2\cdot3\ 5\ |\ 6\ 5\ 6\ \dot1\ 6\ 5\ |\ 3\ 2\ 3\ 5\ |\ \dot1\ 6\ \dot1\ 6\ \dot1\ \dot1\ |$

（嗨哟　　　依　　吒）什么人（的）打水

$3\ \dot1\ 6\ |\ 5\ 3\ |\ 5\ 3\ 6\ \dot1\ 6\ 5\ |\ 3\ 3\ 5\ 3\ 2\ |\ 1\ 1\ |\ 2\cdot3\ 5\ |$

浇起（哟　嗬）来

$6\ 5\ 6\ \dot1\ |\ 6\ 5\ |\ 2\ 3\ 5\ \|$

（依　　吒）。

谱例3-14　请神调《钟馗老爷》

钟馗老爷

$1=D\ \dfrac{2}{4}$

中速稍快

演唱：赵发美
记谱：张海萍

$\dot2\ 7\ \dot2\ 7\ |\ 6\ 7\ 6\ \dot1\ 7\ |\ 6\ \dot2\ \dot1\ |\ 5\ 6\ 6\ \dot1\ \dot1\ |\ 6\ 5\ 3\ |$

钟　馗　老　爷　恶摧摧，身穿着长靠头戴盔，

```
6 1 2 1 1 | 6 1 6 1 6 | 5 6 6 5 1 | 6 5 3 3 | 3 5 6 5 |
```
腰里斜挎着七星剑，　走遍了天下捉妖鬼。开坛来想要

```
6 5 7 6 | 1 6 1 5 | 1 6 1 | 6 5 3 | 5 - | 2.7 2 7 |
```
请来南山平鬼王猛烈的钟　　馗。观音

```
6 7 2 7 | 1 6 2 7 2 1 | 5 6 1 1 | 6 5 3 | 1. 1 1 1 |
```
奶奶从南　来，足驾祥云两边排，凤翅金盔

```
2 2 6 1 6 | 6 6 5 1 | 6 5 3 | 0 3 6 6 | 6 5 6 6 |
```
头上戴，　玉石钮扣扣满怀，开坛来想要请救

```
6 5 7 6 5 | 1 1 5 6 | 5 0 ‖
```
苦救难　的观音奶　奶。

三、演出程序

（1）开坛。放鞭炮，鼓乐齐鸣，渔民们参坛跪拜祈祷。

（2）展鼓。鼓队队员人数以偶数组成，常用鼓点套数有《凤凰单展翅》《凤凰双展翅》《白鹤亮翅》《和尚撞钟》等十八套。

（3）拜坛。由参与"打生产"或续家谱者轮番向神位祈祷叩拜后，坛主跪诉开坛事由。

（4）请神。艺人演唱《百神赴号》，根据开坛的目的邀请天神、地神、财神、灶君、三十六家大王、七十二家将军等。

（5）演唱。通常分三种形式，一为不化妆、无动作、庄严肃穆的演唱；二是载歌载舞欢快活泼的演唱；三为分角色装扮演唱。

四、主要特征

（1）唱词内容丰富，所唱内容要依据设坛的目的而定。现代的演出中，微山湖的花、草、树、木，生活中百姓的喜、怒、哀、乐，党的方针政策，民众的

风俗习惯等都可以编成唱词。词格多为七言或十言的格律组成。

（2）唱腔极具地方色彩，以板腔反复为主；曲调多为五声音阶宫、徵及其变换的调式结构；角色行当生、旦、净、丑样样齐全。

（3）伴奏乐器起初是羊皮鼓（状如团扇），伴奏时左手将鼓持于手中，右手取竹制的鼓签敲击鼓面；新中国成立后，伴奏乐器增加了扬琴、二胡、琵琶、三弦、竹笛、笙、高胡、中阮等，端公腔的表现性能与日提升。

（4）端公腔每月逢会设坛时都有演唱，如正月灯会，二月土地会，三月圣母娘娘会，四月泰山会，五月太平会，六月马王会，七月雷祖会，八月平安会，九月大王会以及冬月的造船会、封湖冬会等。

2006年12月30日，微山湖端公腔被山东省人民政府批准为第一批省级非物质文化遗产。该剧由微山县昭阳街道爱湖村杨家六代传承。目前，微山湖端公腔已入选第三批国家级非物质文化遗产。

第四节　花鼓

一、概述

花鼓，是中国民间歌舞形式。花鼓又称花鼓子、打花鼓、地花鼓、花鼓小锣等，因用鼓伴奏并伴以歌舞而得名，主要流行于安徽、浙江、江苏、湖南、湖北、山东、山西、陕西等省。

南宋吴自牧著《梦粱录》中有临安节日时百戏艺人表演花鼓的记载；明代周朝俊著传奇《红梅记》中有扮演安徽人打花鼓唱曲的情节；清代柯煜的《燕九竹枝词》中有"小鼓花腔说凤阳"之句。从这些记载中得知在元宵或其他节日，花鼓常与秧歌、花灯、采茶等一起表演。表演形式通常是一男一女，男执锣，女背鼓，以锣鼓伴奏，边歌边舞。花鼓的曲调是在当地小调和山歌的基础上发展而成，曲调流畅，节奏鲜明，富有歌唱性和舞蹈性。不同的地区有不同的花鼓调，各有不同的风格。

在鲁西南一带，流传有这样的民谣："花鼓进了庄，家家不喝汤（方言即吃晚饭）。"意思是家家户户都去听花鼓，大家着迷得连晚饭都不吃了。可见

这种民间艺术有多么神奇的魅力。

菏泽市群众艺术馆副馆长李玉坤介绍,南宋时就有山东花鼓的相关记载。而一份20世纪50年代山东曲艺艺人登记调查资料显示,在清朝中期,花鼓活跃于鲁、苏、豫、皖四省接壤地带。其中流行山东的花鼓大致分为三路,走向以鲁西南为中心往北、往东发展,且都是与各地民间小曲、舞蹈等艺术形式互相吸收结合形成各不相同的艺术风格,衍生出多种地方戏曲,如两夹弦、四平调、五音戏、柳琴戏、茂腔、一勾勾等。"可以说,它是众多剧种的直接母体,对于山东地方戏的发展产生过重要影响。"李玉坤如是说。

二、代表曲目

流行于菏泽等鲁西南地区的"南路"山东花鼓约在清咸丰末年最终演变为两夹弦、四平调两个剧种,但以菏泽方言为基础的说唱形式花鼓并未消亡,一直和戏曲表演并行不悖,是菏泽老百姓长久以来的重要文化娱乐形式之一,至今还保留着它的原汁原味。

今主要流行于菏泽、郓城、成武等地,又称"花鼓丁香"或"郓城花鼓"。鲁西南花鼓曲目丰富,代表性剧目如娃娃腔《梁祝下山》《小赶脚》,流水板《千朵花》,羊子腔《梁祝下山》,扭板《武家坡》,过序子《占花墙》,占子调《劈龙棺》,等等。此外鲁西南地区的枣庄市也流行花鼓,其代表作品是《一块浮云罩满天》等。其中不少是从戏曲剧目、说唱曲目中吸收过来的。在音乐方面,也有不少取材于地方戏与说唱,如唱腔《山坡羊》(羊子)、《娃娃》源自山东柳子戏曲牌,《流水板》《哭迷子》源于山东梆子等。总之,地方丰富的戏剧、曲艺品种对"花鼓"的流传、发展产生了多方面的影响。

谱例3-15 娃娃腔《小赶脚》

小 赶 脚*

$1 = A \quad \frac{2}{4}$

中速

演唱:谢 汝 泉

记谱:惠祥、本栋

(都鲁. 楞登 | 衣登 才才 | 况 才才 | 况 才才 | 况才 衣才 | 况 才况 |

* 此曲主要流行于郓城一带。

第三章 鲁西南民歌

衣才况｜才才 况才｜衣才 况｜才况 衣才｜况 才才｜况才 衣况｜

中速稍快

才况）｜$\frac{4}{4}$ 1 - 65. ｜0 1 6 1 65 ｜1 6 1 65 ｜

我 的　　驴来（这个）好大的膘，

0 6 5 5 ｜5 5 5 5 1 30 ｜0 5 5 5 2 ｜0 6 3 5 6 ｜

吃麦糠加水（乃）淘，（这个）哪天 不掉（耶）

3 5 5 3 50 ｜0 5 5 5 5 ｜5 1 2 5 3 2 ｜

二斤（这）料。 套到磨上它不（乃）走（哇），

0 5 5 5 3 3 2 ｜0 6 3 5 5 ｜0 7 ｜0 5 ｜5 7 ｜$\frac{2}{4}$ #5 6 ♮5 ｜

（这个）套到　碾上（这）或 是杀公 鸡（呀哈）。

0 5 7 ｜6. 5 3 2 ｜0 5 ｜0 6 5 0 ｜0 7 5 ｜7 6 5 5 ｜

论一论　　（哎）谁大 共谁小（哼啊），

0 7 7 ｜7 2 #5 1 6 4 ｜5 5 5 ｜0 7 6 ｜0 #5 6 6 5. ｜

谁是（耶）哥 哥（啊哈嗯哎呀）或呀 兄　弟，

7 2 #5 6 ｜0 #5 6 6 5. ‖

或 是　兄 弟。

谱例 3-16　花鼓扭板《武家坡》

武家坡*

1 = A 1/4
中速稍快

演唱：滕明修
记谱：黄开钦

```
0 7 | 6 5 | 5 5 | 1 1 2 | 7 1 | 7 2 7 6 | ⁷⌒5 | 5 5 | 5 5 |
```
王　二　姐　在　荒　郊，　　睁　二　目　用　眼　　瞧，　打　量　着

```
5 5 | 6 1 | 0 5 | 5 5 | 3 6 | 5 5 | 5 5 | 5 ⁷2 | ⁷⌒1 |
```
王　三　女，　打　扮　得　甚　招　摇。　有　篮　子　挎　篮　　子，

```
1 6 | 1. 6 | 1 ⁵3 | 5 | 2 7 | 2 7 | 2 ⁶5 | 5 5 | 2/4 6 — |
```
没　篮　子　怀　抱　瓢，　一　个　一　个　贪　恋　玩　　耍。

```
3 1 3 5 3 2 | 7 3 7 2 1 | 6 5 2 ²7 | 6 5 3 |
```
王　三　姐　也　　哭　涕　涕，（也 都）我　的　娘（哎）俺　都　已

```
7 6 ♯4 5 | 6 1 6 ～2 5 | 5 — ‖
```
奔　那　荒　　郊（那　哼）。

*　此曲主要流行于郓城县境内。

谱例 3-17　枣庄花鼓《一块浮云罩满天》

一块浮云罩满天

1 = G　2/4　　　　　　　　　　演唱：郑殿君
中速稍慢　　　　　　　　　　　记谱：胡　耀

6 6. 6 6. | 4 5. 5 | 5 4 5 5 6 5 4 | 5 6 3 2 1 |
一块 浮云　罩满 天，南花园　对 着 北花（哟）园，

2 1 2 2 5 3 | 5 1 3 2 | (x. x x x x) | 2 1 2 2 5 3 2 |
南花园　开的老来少，　　　　　　　　北花园　开的是

1 5 3 2 1 | (x. x x x x | x. x x x x | x x x x. x x x |
少老　莲。

x 0) | 0 6 6 6 | 6 3 5 6 5 | 3 5 5 6 5 | 3 5 3 3 2 1 |
　　　　影壁墙上爬山　虎，养 鱼池里转转（哟）莲，

2. 2 2 2 2 5 3 | 3 5 3 2 1 | (x. x x x x) | 3 2 2 2 2 |
八十岁的　老者把花园进，　　　　　　　手把着花枝

1 5 3 2 1 | (x. x x x x | x. x x x x | x x x x x | x 0) |
泪涟　涟。

6 6 6 6 | 6 3 5 6 5 | 5 5 6 5 | 1 5 3 2 1 |
花开花败年年　有， 哪有人老转少 年。

(x. x x x x | x. x x x x | x x x x x | x 0) ‖

三、主要特征

（1）花鼓演唱的曲目多为民间生活小戏,内容大多反映农村生活。唱词通俗易懂,用方言土语演唱。

（2）花鼓音乐以唱腔为主体,时而伴以锣鼓点,主要用以配合身段动作、穿插唱腔。唱腔结构多为"联曲体"和"单曲体"。唱腔素材主要源自当地流行的民歌小调、戏曲唱腔的部分曲牌。

第五节 儿歌

一、概述

儿歌,是以低幼儿童为主要接受对象的具有民歌风味的短小歌谣。它是儿童文学最古老、最基本的体裁形式之一,全国各地都有。内容多反映儿童的生活情趣,传播生活、生产知识等。歌词多采用比兴手法,词句音韵流畅,易于上口,曲调接近语言音调,节奏轻快,有独唱、合唱、齐唱、对唱等形式。

我国古代称"儿歌"为"童谣"或"童子谣"、"孺子歌"、"小儿语"、"小瑟"等,《左传》中有"卜偃引童谣"(《左传·僖公五年》)的记载。它原属民间文学,随着社会文明的进步,儿歌才成为儿童文学的重要样式之一。"儿歌"这一名称在我国的正式使用,是"五四"以后歌谣运动大发展时期。儿歌歌词短小,句式多样,富有变化,节奏鲜明,朗朗上口,易念易记易传。主要创作手法有拟人、反复、重叠、对答、排叙、比喻、夸张、联想等,其中运用较多的是拟人。在儿歌的吟唱中,优美的旋律、和谐的节奏、真挚的情感可以给儿童以美的享受和情感熏陶。幼儿唱儿歌,则是情感的外泄过程,并能从中体验模仿成人的劳作和生活,验证自己的经验和记忆。

儿歌按照不同的标准可以有不同的分类方法。按其功能,大致可以分为游戏儿歌与教诲儿歌两大类。游戏儿歌是一种以娱乐为主的儿歌,

简单易懂,朗朗上口,贴近生活。相比较而言,教诲儿歌更偏重教育引导,因此又称作启发益智儿歌。此外,训练语言能力的绕口令可以看做游戏类儿歌的雏形。绕口令的产生,可以追寻到5000多年前的黄帝时代。古籍中侥幸保存下来的《弹歌》"断竹,续竹,飞土,逐宍"(《吴越春秋·勾践阴谋外传》),相传为黄帝时所作。据考证,这是比较接近于原始形态的歌谣。按照产生时间或形式来分,可以分为古代的童谣和现代的儿歌。童谣即是古代的儿歌,只是古代的童谣流传到现在,大多没有曲调了,只剩下了歌词。按照演唱语言,儿歌可以分为国语儿歌、客家童谣、粤语童谣、英语儿歌等。国语儿歌大多是现代创作的作品,如我们耳熟能详的《数鸭子》《采蘑菇的小姑娘》《小螺号》《吹泡泡》《种太阳》等;客家童谣广泛流传于客家地区,以客家话形式传唱,如影响了每一个客家儿童童年的《月光光》《油桐花》;粤语童谣广泛流传于粤语地区,以广东语演唱,如《落雨大水浸街》《打开蚊帐》《囡囡转》等;英语儿歌即是以英语为创作语言的儿歌,我们比较熟悉的如《abc》《Bod song》《Jingle Bells》等。

二、代表曲目

儿歌在鲁西南地区主要流传在菏泽市境内,并有着自身的特色。从形式上看,包括儿童演唱的歌、大人哄孩子睡觉时唱的歌以及大人与孩子玩耍时一起唱的歌。从内容上看,有反映爱国思想的,如《儿童团歌》《起来保卫咱的家》《专打日本鬼儿》等;有反映热爱劳动的,如《小货郎》等;有反映家庭伦理的,如《娶了媳妇忘了娘》《小巴狗》等;有传播文化知识的,如《猜谜语》等;还有描绘小动物、热爱大自然的,如《引蛾螂》《花蛤蟆》等。

按区域分,鲁西南地区代表性作品及其流行区域有:成武县的《专打日本鬼》《拧个"鼻牛"嘟嘟响》《花蛤蟆》《扔啦扔》《娶了媳妇忘了娘》《黄豆歌》《打蚂蚱》以及《你那营里尽俺挑》,菏泽市的《引蛾螂》《小巴狗》,曹县的《姐是一枝花》,郓城县的《胖娃娃》《滚铁环》,滕州市的《催眠谣》,等等。

谱例 3-18　成武儿歌《专打日本鬼》

专打日本鬼

1 = C 2/4　　　　　　　　　　　　　演唱：张　玲
中速　　　　　　　　　　　　　　　　记谱：魏传经

| 5 5 6̄5̄ 6̄1̄ | 5· 3 | 5 6̄1̄ | 5̄3̄ 2 0 | 5̄ 2̄5̄ |

小 小 日　本　 鬼，　喝（呀么）喝 凉 水儿，翻 了 船，

| 3̄5̄ 6̄1̄ 5 | 2̄5̄ 3̄2̄ | 1̄1̄ 2̄1̄ | 1̄ 6̄1̄ 2̄ | 3̄ 2̄3̄ |

沉 了　底儿，歪 了 汽 车 砸 断 了 腿儿，坐 飞 机，挨 枪 子儿，

| 3̄ 5̄6̄ 1̄ | 5̄6̄ 5̄ | 1̄ 1̄ 1̄3̄ | 2·6̄ 2̄6̄ | 1̄6̄ |

打 了 罐 子　赔 了 本儿，大 人 小 孩 来　都（呀）都 瞄

| 5 0 | 2̄ 2̄ 2̄1̄ | 6̄5̄ 6̄ | 1̄ - | X X · ‖

准儿，　人 人 都 打 日 本　鬼儿 嘎 勾！

谱例 3-19　菏泽儿歌《小巴狗》

小巴狗

1 = D 2/4　　　　　　　　　　　　　演唱：张　玲
中速　　　　　　　　　　　　　　　　记谱：韩耀宗

(6̄ 5̄ 6̄ | 6̄5̄ 6̄ | 1̄1̄ 1̄ 6̄5̄ | 6·1̄ 3̄5̄ | 6 -) | 6̄ 5̄ 6̄ |

　　　　　　　　　　　　　　　　　　　　　　　　小 巴 狗

| 6 5 6 | i̇ i̇ i̇ 6 5 | 6 5 6 | i̇ i̇ i̇ 3.5 | 6 5 6 |

头里走，来到俺娘家 大门口，嫂子的腚　　猛一扭。

| i̇ . i̇ i̇ i̇ | 6 5 6 | 6 i̇ 6 5 3 | 6 i̇ 6 5 6 | i̇ . i̇ 6 5 |

嫂子嫂子 你别扭，不吃你的饭，不喝你的酒，看罢亲娘

| 6 5 6 3 5 | 1 . 6 5 | 3 . 6 5 | i̇ . i̇ 6 5 | 6 . i̇ 3 5 |

俺就走。我说 嫂子（呀）嫂子（呀），看罢亲娘俺　就

| 6 - ‖

走。

谱例 3-20　郓城儿歌《滚铁环》

滚 铁 环

$1 = D$　$\frac{3}{4}$

演唱：刘淑真
记谱：樊同震

中速稍快

| i̇ . 3 5 | i̇ . 3 5 | 2 5 2 5 | 6 6 5 | 5 i̇ 5 3 | 2 3 2 1 |

滚 铁 环，滚 铁 环，铁环铁环 团团转，一 转 转 到 五台 山，

| 5 6 5 3 | 2 3 2 1 | 5 6 i̇ 5 | 5 6 5 | 7 . 6 7 . 6 |

见了一棵白牡 丹，真 好 看，真 好 看，摘 下 摘 下

| 5 6 5 | 2 2 | 2 3 2 1 | 2 3 2 1 | 5 6 2 3 2 | 1 - ‖

我来玩。慢，慢，也不能摘，也不能玩，留给大家　看。

谱例 3-21　滕州儿歌《催眠谣》

催 眠 谣

$1=^{\flat}B\ \dfrac{2}{4}$

演唱：刘和美
记谱：冯存玺

中速

（噢噢噢　噢噢）睡觉（唠），鸡不叫，狗不咬，小宝宝，要睡觉。（噢噢）睡觉（唠），（噢噢噢　噢）。

三、主要特征

（1）歌词浅显，语言通俗易懂，生动活泼，极具儿童情趣。常用"三、三"的六字句和"四、三"的七字句为主，多用排比手法。

（2）常用音阶绝大多数为五声调式，调式多为宫调和徵调。但也有少量含有"4"或"7"的六声或七声音阶，曲调具有特色鲜明的五声风格和民间色彩。

（3）曲体结构短小，多为四句结构及其变化形式，多乐句结构的儿歌一般为段落的重复或乐句的反复。

（4）曲调简洁质朴，节奏明快规整，华丽的装饰音较少使用。

第六节　小调

一、概述

小调，也称小曲、时调等，民间亦有多种俗称，如俚曲、里巷歌谣、俗曲、街坊小曲等。一般指流行于城镇集市的民间歌舞小曲，是中国民歌体裁类

别的一种。最初指人们在劳动生活、婚丧节庆中借以抒情、娱乐、消遣时所唱的小曲，经过历代的流传，在艺术上经过较多的加工，具有结构均衡、节奏规整、曲调细腻、婉柔等特点。

在中国民歌的各类体裁中，小调处于十分重要的地位。它一方面从山歌、号子等体裁中汲取营养，将一部分曲目加工、提炼，使之在艺术上更成熟，成为小调的组成部分；同时，某些小调曲目在传播过程中又常常成为戏曲、曲艺的唱腔和民间乐种的主题和曲牌。如"四川清音"中的《麻城调》《泗州调》《放风筝》等，都是在原小调基础上发展而成；广东音乐中的《梳妆台》《绣红鞋》《剪剪花》以及山西"八大套"中的《茉莉花》也都取材于同名小调。总之，在民间音乐的发展历程中，小调可以说是一种具有极广泛的群众性，又有一定专业特征的民歌类别。

二、代表曲目

流行于鲁西南地区代表性的曲调主要有济宁市的《春耕小调》《绣花针》等，成武县的《包楞调》《截粮船》《诉苦》《花开蜜蜂来》《十月怀胎》《梳妆》《光棍哭妻》《长毛来到曹州府》等，枣庄市的《抗战歌》《五更五点五炷香》《采桑》《放风筝》《手把着槐树看郎来》《八洞神仙庆寿》《风花雪月》等，郓城县的《发动群众打胜仗》，菏泽市的《小五更》《放风筝》《对花》《大莲花》，微山县的《盼五更》《绣鸳鸯》《送郎》《二妹子》《劝小郎》，东明县的《寻了个丈夫不称心》，梁山县的《走娘家》，滕州市《拜新年》《光棍哭妻》，汶上县的《十对花》《王大娘探病》，单县的《卖鞋子》，定陶县的《大实话》，嘉祥县的《小黑驴》，巨野县的《光棍哭妻》，鱼台县的《小寡妇上坟》，曲阜市的《张生戏莺莺》，等等。

谱例3-22　济宁小调《绣花针》

绣花针

1 = D 2/4
中速

演唱：郭铮
记谱：徐君

(5 6 5 2　5 i 6 i ｜ 2 3 7 6　i 7 6 ｜ 5 5 #4 5 5 4 ｜

$\underline{5\ 5}\ ^\#4\ \underline{5\ 5\ 4}\)\ |\ \underline{5\ 6\ 5\ 3}\ \underline{5\ 5}\ \ \underline{5}\ `\ |\ \underline{6\ 5\ 3\ 2}\ \underline{6\ \dot{1}\ 6\ 5}\ |\ 6\ \ 0\ |$ (0. 7 6 5 3 5 |

1. 清　　晨（哎）早　　起
2. 情　　哥（哎）哥　　哥
3. 俺　　与　俺　哥　　哥
4. 纵　　死（哎）黄　　泉

6 0.)

$0\ \underline{3}\ \underline{1}\ \underline{2\ 3}\ |\ \underline{5\ 3\ 2\ 1}\ \underline{2\ 7\ 6\ 5}\ |\ \overset{5}{1}\ (0\ \underline{2\ 7}\ \underline{6\ 5\ 6})\ |$

失　落　绣　花　　　针，
拾　去　俺　的　　　针，
相　爱　情　意　　　深，
也　甘　心　也　甘　心，

$\underline{2\ 5\ 3\ 2\ 1}\ |\ \overset{1}{\underline{2\ 7\ 6}}\ \underline{5\ 5\ 6}\ |\ \underline{5\ 3\ 2\ 1}\ |\ \underline{5\ 3\ 2\ 1\ 1\ 2}\ |$

（哎　　啦　哎　　　　针　啦　哎
（哎　　啦　哎　　　　针　啦　哎
（哎　　啦　哎　　　　针　啦　哎
（哎　　啦　哎　　　　针　啦　哎

$\underline{6\ 3\ 2\ 1}\ |\ \underline{5\ 6\ 3\ 2\ 1}\ |\ \underline{6\ 5\ 6\ 3\ 2\ 1}\ |\ \underline{5\ 5}\ \ \underline{6\ \dot{1}\ 6\ 5}\ |$

心　　啦　针　　啦　心　　　啦　噗　哼　噗　哎
心　　啦　针　　啦　心　　　啦　噗　哼　噗　哎
心　　啦　针　　啦　心　　　啦　噗　哼　噗　哎
心　　啦　针　　啦　心　　　啦　噗　哼　噗　哎

第三章　鲁西南民歌

$$\begin{array}{l}3\ 5\ 3\ 2\ |\ 1\ 3\ 5\ |\ 6\ 1\ 6\ 5\ |\ 3\ 5\ 3\ 2\ |\ 1\ 2\ 7\ 6\ |\ 5\ 0\ |\ [1]\ (\ 7\ 6\ 5\ 3\ 2\ \end{array}$$

啧ሮ哼 啧ሮ哼 啧哎 哼 哎 哼 哎ሮ 哼 哎ሮ 哎)
啧ሮ哼 啧ሮ哼 啧哎 哼 哎 哼 哎ሮ 哼 哎ሮ 哎)
啧ሮ哼 啧ሮ哼 啧哎 哼 哎 哼 哎ሮ 哼 哎ሮ 哎)
啧ሮ哼 啧ሮ哼 啧哎 哼 哎 哼 哎ሮ 哼 哎ሮ 哎)

$$5\ 5\ 5\ 6\ 1\)\ |\ 6\ 5\ 6\ 1\ |\ 2\ 3\ 2\ 1\ 6\ 1\ 5\ |\ 2\ 3\ 7\ 6\ |\ 1\ 7\ 6\ |$$

失　落　绣　　　花　　　针儿
情　郎　哥　哥　　拾去奴的针儿
俺　与　哥　哥　　相爱情意深儿
纵　死　黄　泉　　也　甘　心儿

$$5\ -\ \|$$

（啦）。
（啦）。
（啦）。
（啦）。

谱例3-23　枣庄小调《采桑》

采　桑

$1=D\ \dfrac{2}{4}$

演唱：邢玉兰
记谱：胡　耀

中速稍快

$$6\ 6\ 2\ 2\ |\ 1\cdot\ 2\ 6\ 1\cdot\ |\ 6\ 6\ 6\ 1\cdot\ |\ 6\ 1\ 6\ 5\ 4\ 2\ |$$

正月采桑正月雪，　热天没有　冷天　多，
二月采桑二月雪，　后花园里　牡丹　多，
三月采桑三月雪，　南湖早麦　也该　割，

〔1〕"啧"舌尖发音，"哼"用鼻音，两音可同时发响，或唱成 $\overset{啧}{哼}$，这是一种特殊的演唱技巧。

| 2 2 2 1̇ 6 | 1̇ 6 5 5 3 5 | 6 6 6 6 | 6 4 5 5 |

热 天 热 死（个）男 子 汉，（哎）这 冷 天 冻 死

大 姐 搬 着（着）二 姐 采，（哎）采 来 采 去

快 刀 割 的（是）扔 扔 响，（哎）这 笨 刀 累 死

| 6 1̇ 2̇ 1̇ 6 | 5 - ‖

女 姣 娥（来 嗨 哟）。

只 一 朵（来 嗨 哟）。

女 姣 娥（来 嗨 哟）。

谱例 3-24　汶上小调《十对花》

十 对 花

演唱：张景英
记谱：田长其

1 = F　2/4
中速稍快

| 3 5 3 5 | 1̇ 3 5 | 3 2 1 2 | 1̇ 3 5 | 3 2 1 2 | 2 . 3 5 |

我 说 一 来 谁 对 一（呀 仨 嗨），谁 对 一（呀 仨 嗨），什 么

你 说 一 来 俺 对 一（呀 仨 嗨），俺 对 一（呀 仨 嗨），莲 子

| 1̇ 6 5 | 2 5 1 | 1 3 2 1 | 2 6 1 ‖

开 花 在 水 里（咿 呀 咿 呀 呀 仨 嗨）？

开 花 在 水 里（咿 呀 咿 呀 呀 仨 嗨）。

三、主要特征

（1）题材内容广泛，从重大的政治斗争到百姓日常生活，从神话传说到民间故事，从风土人情到自然景物等应有尽有。

（2）从表现形式上看，鲁西南小调多为抒情小调、叙述小调和诙谐小调。抒情小调多用于表达爱情、思念、观赏、游玩以及妇女生活，如菏泽市区及枣庄的《放风筝》《绣荷包》等。叙述小调多表现故事情节，注重歌词的叙事性，如嘉祥县的《小黑驴》《越唱心里越快活》等。诙谐小调以表现滑稽、讽刺内容为主，幽默风趣，如《裁单裤》等。

（3）小调多用"六声"音阶，偶尔也有"五声"和"七声"。调式用得最多的是徵调式，约占总数的50%以上，其次是宫调式。

（4）歌词以五字、六字、七字最为多见，曲体结构有一段体、二段体、多句体以及主曲体之分。一段体多为四句式及其变化形式、二句式及其变化形式、三句式及其变化形式以及五句式结构。二段体一般由8句构成，多为第一段的反复。十句以上的我们统称为多段体结构形式。

（5）小调的演唱形式灵活自由，可清唱，亦可伴唱，演唱不受时空的限制。

此外，鲁西南区域内还流行有各种生活时调，其中最具代表性的如滕州的《卖黄豆芽》等。

谱例 3-25　滕州时调《卖黄豆芽》

卖黄豆芽

演唱：杜近才
记谱：冯存玺

1 = F 2/4
中速

| 3̣ 6̣ 5̣ 5̣ | 5 - | 5 5 6 6 | 6 - | 5 5 6 5 5 | 5 - |

豆芽子儿　　黄豆芽，　　秤豆芽（包），

| 5̇ 5̇ 6̇ 6̇ | 6̇ - | X X X X X X X X | X X X X X X X X |
黄 豆 芽。　　　你看咱这豆芽，它 不如人家卖的白，它

| X X X X X X X X | X X X X X X | X X X X X X O |
不如人家卖的胖，它 瘦、它 黄、它 有根细又长。

| X X X X X X X X | X X X X X X X X | X X X X X X X X |
别看它没看相，我 保你熬着烂，我 保你嚼着香。我

| X X X X X O | X X X X X X X X | X X X X X X X X |
今年六十七，　住在咱县城西，哎 这个兄弟认得我，我

| X X X X X O | X X X X X X X X | X X X X X X O |
常 来 又 常 往。　如果我说了谎，我 豆芽不要钱，

| X X X X O | 5̇ 5̇ 6̇ 5̇ 5̇ | 5̇ - | 5̇ 5̇ 6̇ 6̇ | 6̇ - ‖
还 带 赔 偿。　秤 豆 芽（包），　　　黄 豆 芽。

第四章　鲁西南舞蹈

第一节　历史沿革

山东素有"礼乐之邦"的称谓,乐舞文化极为发达。据载,传说中黄帝时代的乐舞《清角》是流传在山东境内最早的一部古代乐舞。"昔者黄帝合鬼神于西泰山之上,驾象车而六蛟龙,毕方并辖,蚩尤居前,风后进扫,雨师洒道,虎狼在前,鬼神在后,腾蛇伏地,凤凰覆上,大合鬼神,作为清角。"(《韩非子·十过》)这种以神鬼禽兽为主要表现对象的拟兽舞蹈图像在山东出土的汉画石像中仍然可以看到。

春秋战国之际,在周王室"礼崩乐坏"、政权败落之时,齐、鲁在东方大地上雄霸一时,乐舞文化随之博兴。此时的乐舞文化是在先秦遗存"六代乐舞"基础上以及历代宫廷乐舞和民间音乐影响下发展起来的。

其突出的表现之一是传统乐舞的传续。在春秋战国时期,当周代礼乐在很多诸侯国已不复存在之际,唯独鲁国尚存有西周以来的各种音乐和舞蹈。早在公元前五百年左右,鲁国流行的《韶乐》已被认为是内容与形式谐和到无与伦比的地步。《春秋左传》中就记述了公元前544年吴国公子季札来到鲁国观赏了各类乐舞时感叹已极,当他看完了《周南》《召南》以及郑、王、齐、唐等各地民间音乐特别是听了《韶乐》演奏之后,无比激动,说:"德至矣哉,如天之无不帱也,如地之无不载也,虽甚盛德,其蔑以加于此矣!"(《左传·襄公二十九年》)他赞美《韶乐》像包容了天地那样伟大无比,甚至说:"若有他乐,吾不敢请已。"(《左传·襄公二十九年》)曾为《韶乐》倾倒"而三月不知肉味"(《论语·述而》)的孔子,生前已将当时流

传在鲁国的风、雅、颂多种乐舞纳入他施教内容之中,也传播了鲁国文化。所以,才有"当春秋之际,鲁犹备六代之乐,先圣自卫返鲁,与师挚共相考订,以传诸及门弟子,其后世守而弗失,或以时肄于庙廷"(《文庙丁祭谱》)的记载。上述历史现象已充分说明鲁国确实是一个很好地保存了周代乐舞的诸侯国,难怪连晋国公韩宣子也称道:"周礼尽在鲁矣!"(《左传·昭公二年》)从汉高祖十二年过鲁以太牢礼祀孔开始,历代皇帝来鲁均以六代乐舞祭祀孔子。

其二是民间舞蹈的流行。《诗经·鲁颂·有駜》载"振振鹭,鹭于下。鼓咽咽,醉言舞。于胥乐兮!"说的是当时民间乡饮时流传一种"白鹭"的舞蹈。另据1971年临淄郎家庄出土文物中的一组东周舞俑,舞者优美的神情、动人的舞姿,以及《墨子·非乐》所载"昔者齐康公兴乐《万》,《万》人不可衣短褐,不可食糠糟……食必粱肉,衣必文绣",两相印证,说明齐鲁大地的乐舞文化已经达到一个较高水平。除了"白鹭"之外,民间还流传着"商羊舞"、"傩舞"等民间舞蹈种类。

西汉时代,安定的社会政治、繁荣的经济促成了乐舞百戏的高度发展。从汉代画像石中可见到乐舞百戏表演的各种场景。如妙趣横生的"踏鼓舞"、古朴庄重的"建鼓舞"等。

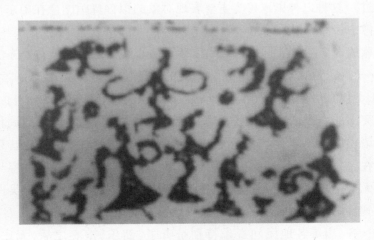

曲阜县梁公林出土的汉画像石袖舞

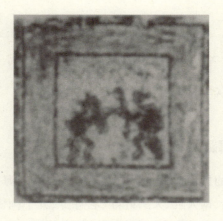

微山县两城出土的汉画像石武士格斗

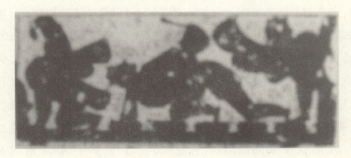

嘉祥县武氏祠出土的汉画像石踏鼓舞

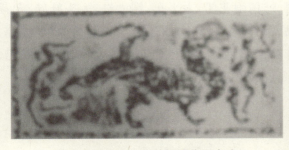

济宁市城南张出土的汉画像石虎戏

滕县后台村出土的汉画像石建鼓舞

唐代迎来了山东乐舞发展的新时期。各种乐舞均在著名的龙虎塔伎乐石雕中得到栩栩如生的记载和反映。明清时代，更是民间舞蹈发展的盛期，秧歌舞在民间得到广泛的流传。

第二节　舞蹈名称与地域分布

一、济宁市舞蹈品种与分布

济宁市市中区的民间舞蹈有狮子、高跷、竹马、刘海戏金蟾、五鬼闹判、太平车、蚌精闹花船、锯大缸、大头娃娃、老背少、五子闹佛、仙鹤、鱼变船、火烧葡萄架、九鹤灯等；市郊区有二鬼摔、跑驴、竹马、狮子、花船、高跷；微山县有端鼓腔、老蓝灯、十二哆嗦、烂秧歌、高跷、万仙阵、龙灯、股牌灯；鱼台县有人灯、货郎鼓、花辊、花船、大据缸、高跷、花灯、独杆跷、花车、竹马；邹城县有阴阳板、汕头花鼓、娥子灯、高跷、旱船、狮子；兖州市有砰砰调、大头和尚逗柳翠、花辊、高跷、抬赃官、竹马、求雨、打罗锅、抢亲、花船、铜牌舞、应景舞、真假神龙灯、锯大缸、火虎、二仙斗、老背少、狮子；嘉祥县有道士舞、高跷、旱船、龙灯、狮子、二鬼摔、火流星；曲阜市有祭孔乐舞、二鬼摔、花船、花灯、狮子、灯管打活虎、大头和尚逗柳翠、五鬼闹判、竹马、狮子、锯大缸、抬赃官、老背少、背鬼、打罗锅、三仙斗、花拾金、憨宝观灯、祭塔；梁山县有高跷、狮子、花船、抬阁、竹马、五鬼闹判、蚌精闹花船、太平车、锯大缸、大头娃娃、老背少；金乡县有猫蝶富贵、竹马、狮子、高跷；泗水县有盾刀舞、金蝉舞、二鬼摔、求雨、挑红席、扇驴、背梅、蚌舞、乌鸦反哺；汶上县有花鼓、竹马、高跷、花船、狮子、龙灯、老背少、大头和尚逗柳翠、推车、二鬼摔、抬赃官、赶驴等。

独脚跷

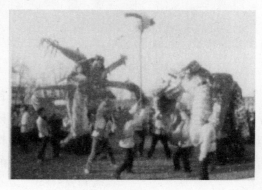

龙灯

二、菏泽市舞蹈品种与分布

菏泽市市区有大麻伞、竹马、顶灯、二鬼摔、猫扑鼠、花车、花船、高跷、仙鹤舞、云龙灯、大头和尚逗柳翠、抬赃官;鄄城县有狮子、高跷、抬阁、竹马、龙灯、三皇舞、龙凤舞、商羊舞、秧歌、抬赃官、担经;定陶县有花车、花鼓、花船、花蝴蝶、拿刘氏、竹马、狮子、抬阁、大头和尚逗柳翠、五鬼闹判、憨罗锅抢亲、抬辇、高跷、火虎、顶灯、抬罗汉、老背少、拉车走亲戚、穿心官、老鸣拉柳氏、二鬼摔、掀罗锅、蹦老鸡、巫舞、调虎;东明县有高跷萧恩打鱼、麒麟、竹马、旱船、大头和尚逗柳翠、台车、老背少、狮子、抬赃官;巨野县有二鬼摔、狮子、竹马、旱船、高跷、花鼓、老背少、齐眉棍;成武县有老背少、担经、高跷、船拐子摸鱼、旱船、竹马、顶灯、双狮登山、抬武辇、憨罗锅娶亲、狮子、二鬼摔、海蚌渔翁、皮鼓、伞舞、爬龙条、绣球灯;郓城县有黑驴、虎舞、扇蝴蝶、高跷、狮子、背架子、花船、蝴蝶经、担经;曹县有马叉、小车送新娘、大毛人、胄阁、花灯、蝴蝶舞、抬辇、毛山脚舞、端公子、迎喜神、李文太拐他二妗子、猩戏老虎、丰都城、二王争太极、大头和尚逗柳翠、独脚跷、憨罗锅娶亲、高跷、龙灯、竹马、花伞、花鼓伞、麒麟、花船、鱼鹰蚌舞、鹤蚌相斗、擒蚌舞;单县有高跷、抬辇、抬花鼓、精灵皮、独杆轿、推小车、旱船、竹马。

五鬼闹判

三、枣庄市舞蹈品种与分布

枣庄市中区有花篮、蛤蚌、花灯、狮子、跑驴、高跷、旱船;峄城区有狮子、

跑驴、花灯、旱船、老背少、耍伞、蛤蚌、二鬼摔、花篮、高跷、旱船、太平歌;台儿庄区有鱼灯秧歌、花鼓灯、蛤蚌、旱船、跑驴、狮子、高跷、花灯、鲁南花鼓;山亭区有高跷、二小赶脚、二鬼摔、推车、竹马、旱船、狮子、花篮、锯大缸;薛城区有高跷、人灯、推车、竹马、跑驴、龙灯、蛤蚌、二鬼摔、花篮、老背少、股牌灯、锯大缸;滕州市有花篮、花辊、推车、竹马、蛤蚌、跑驴、龙灯、旱船、狮子、小车舞、扑蝶、花车、老背少、人灯、锯大缸、二小赶脚、打花辊、顶灯、小放牛等。

狮子

第三节 舞蹈种类与代表舞种

　　鲁西南民间舞蹈是历代舞蹈文化的历史积淀,是鲁西南人民生活习俗和审美情趣的具体反映,具有鲜明的民族特征。虽然种类繁多,依据其形态可归入五类舞蹈群体:其一是秧歌舞蹈群。秧歌类舞蹈历史悠久、分布广泛。每当时局安定、农业丰收、人畜兴旺之时,广大农民集结起来庆祝,以表达内心的喜悦。今鲁西南地区流传的渔灯秧歌、花鼓伞等都属于秧歌舞蹈群中的典型,这类舞蹈以粗犷奔放而著称。其二是假形舞蹈群。假形舞蹈

是依据各种禽兽、花木、日常生活工具的外形制作成道具,用以摹仿其动作神态,表现生活习俗,抒发情感,借物喻人,以达到自娱娱人的功效。目前流行于鲁西南地区的假形舞蹈有狮子舞、蛤蚌、旱船、顶灯等。其三是祭祀舞蹈群,指民间祭祀活动或重大节日中所用的舞蹈类型。如用于避邪、治病的巫舞,求雨的雩舞以及红白喜事专用舞蹈面具舞和挑红席等。其四为灯舞舞蹈群,灯舞是我国古老的一种民间习俗,用于欢庆盛大的节日,如元宵等。鲁西南地区的高跷、花灯、花篮等均属此类。最后是鼓舞舞蹈群。鼓是这类舞蹈的基本要素。演员持鼓而舞,或以鼓为节。鲁西南鼓舞舞蹈包括踏鼓舞、建鼓舞、花鼓伞等。

一、秧歌舞蹈群——渔灯秧歌

渔灯秧歌,取俗语"喜庆有余"中"余"的谐音"渔"以及"五谷丰登"中"登"的谐音"灯"命名而成,又称"太平歌",主要流传于鲁西南台儿庄运河沿岸。它兴起于台儿庄区邳庄一带,早在隋唐时期,渔灯秧歌就已经在运河两岸的民间"乡会"活动中广泛流行,成为广大群众欢迎的节目。

渔灯秧歌以歌舞为主,有时也表演有故事情节的戏曲小段,如《梁山伯与祝英台》,有时也表现男女逗趣、调情的小场,如《夫妻逗趣》等。演员共十四人,分别扮演渔翁、渔婆、货郎、憨丫头、小姐、先生、四鼓(男)、四锣(女)。服装基本是仿戏曲古装,因为渔灯秧歌的角色很多,每个角色表现各自的舞蹈内容,因此不同的角色,服装款式和颜色各不相同。

渔灯秧歌使用的道具共有十余种,不同的角色使用不同的道具,有的角色在表演时要同时拿两个不同的道具(左右手各一个)进行演出,当然每个道具分别代表各自不同的寓意。常用道具有渔竿、鱼灯、货郎鼓、扇灯、伞、铜铃、锣点(锣板)、团扇、彩绢、马锣、腰鼓和鼓槌等。

渔灯秧歌的音乐包括曲调和唱词两个部分。曲调大多是一些表现欢乐喜庆、情趣怡然的传统民间乐调;而唱词并不局限于原民歌唱词,有时受场地、情趣的感染,可即兴编唱。演唱多为民间小调《太平调》,歌词多为七言,如《太平歌》。

谱例 4-1 《太平歌》

太平歌*

传授 柳泉义
记谱 胡跃、铭举

1 = G 2/4 中速

（甲领）一 出 门

二 月 天，

（乙领）三 四 月 （哟嚄嚄嚄 哪）桃 杏 花

（呀） 开 （哟嚄） 满（哟嚄）天 （那个）

园（来 哟嚄 嗨），（甲领）五 六 月 荷 花（它）
　　　　　　　　（甲领）九 十 月 燕 儿（它）

垂 上（个）杨（哎）柳 （哟）。（齐）（三 朵 花 儿 开 哟
飞 向（个）南（哎）国 （哟）。（齐）（三 朵 花 儿 开 哟

* 曲谱说明：此歌可即兴填词，若句数多，可反复演唱〔17〕至〔24〕的曲调。〔21〕至〔24〕及〔29〕至〔34〕为固定衬词，其他处的衬词可灵活运用。〔35〕至〔50〕是歌曲和第三段，艺人称为"四句挑"。

第四章 鲁西南舞蹈

```
       (24)
6̣ 6̣ 1 | 3 1 2 |    2 2 5 ³5 | 5 3 1 3 2 7̣ |
```
一呀朵梅花)(乙领)七八月 中 秋 节
一呀朵梅花)(乙领)十一月 并 腊 月

```
       (28)
6̣ 5̣ 6̣ 7̣ 2̣ 6̣ | 5̣  5̣ 3̣ 5̣ |   1 1 6̣ 5̣ 5̣ 6̣ | 1.6̣ 1 5̣ 6̣ |
```
月儿 正(哟)圆(呀)。(齐)(咿么 嗨呀 嗨嗨落莲
雪儿 飞 满 天(呀)。(齐)(咿么 嗨呀 嗨嗨落莲

```
                (32)
1.6̣ 1 5̣ 6̣ | 1 2.7̣ | 6̣ 6̣ 2 7̣ 6̣ | 6̣ 6̣ 7̣ 6̣ | 5̣ - :||
```
嗨嗨落莲 花 花开 梅花 落呀)
嗨嗨落莲 花 花开 梅花 落呀)

```
           (36)
3 5 6 5 | 6 7 6 5 3 3 | 5 6 1̇ 6 5 3 | 2.3 2 |
```
(甲领)眼 看(哟嗬 嗬那个到(哎)了 (哟)

```
             (40)
5 3 5  2 3 5 | 2  2 1 6̣ 6̣ 6̣ | 2 3 2  2 6̣ 2 1 | 6 - |
```
新 (哟) 正(哟 的个)月 (哟 嗬 嗨,

```
           (44)
3 2 3 | 3 6 5 3 | 3 6 5 3 | 5 3 3 2 1 3 |
```
(乙领)打罢 了(哟 哟) 新 (哎)

```
   (48)
2 2 3 2 | 3  2 1 | 6̣ 1 3 1 | 2̇ 0 ||
```
春(哟) 过(上了)新 年 (哟)。

渔灯秧歌伴奏乐器主要是打击乐，分外场和内场两个部分。外场是专门负责伴奏的人员，包括大锣、大鼓、钹、小钹和小锣，共五人；内场是扮演人物的演员兼任的乐手，其中四名男青年演奏腰鼓，四名女青年演奏小锣，第一位演奏小锣的女青年称为"头锣子"。打击乐的基本鼓点，为演员跳秧歌时所用，并可随大鼓的指挥，在基本节奏的基础上有所变化，内场的腰鼓也随之奏出节奏。其他打击乐的曲谱都可根据表演时间长短作无限反复，直至演出结束。它的曲谱简单，以欢快喜庆为主调。

谱例 4-2　常用锣鼓点一

锣鼓点一

传　授　柳泉义
记　谱　宋铭举

谱例 4-3　常用锣鼓点二 *

锣鼓点二

传授　柳泉义
记谱　宋铭举

中速稍快

| 锣鼓字谱 | $\frac{2}{4}$ 匡 匡 | 匡 匡 | 龙 匡 龙 匡 | 匡 0 ‖ |

| 大鼓腰鼓 | $\frac{2}{4}$ X X | X X | X X X X | X 0 ‖ |

| 大钹大锣 | $\frac{2}{4}$ X X | X X | 0 X X 0 | X 0 ‖ |

| 小锣 | $\frac{2}{4}$ X X | X X | X X 0 X | X 0 ‖ |

谱例 4-4　常用锣鼓点三

锣鼓点三

传授　柳泉义
记谱　宋铭举

中速稍快

| 小锣 | $\frac{2}{4}$ 令 呆 | 令 呆 | 令 令 令 | 呆 0 ‖ |

字谱

| 小锣 | $\frac{2}{4}$ X X | X X | X X X | X 0 ‖ |
　　　　　　　　p　f　　p　f　　p　　　f

（一）渔灯秧歌常见造型与服饰

渔灯秧歌常见造型有渔翁、渔婆、小姐、货郎、憨丫头、先生、鼓手以及锣手。

渔翁：头戴大草帽圈，面部挂满白鬓。上身着绿色箭衣，腰部系有大带；下身穿黑色灯笼裤，脚穿快靴。

渔婆：头戴粉红渔婆罩，脑后梳有独辫，身穿大红裙裤袄，着彩鞋。

* 曲谱说明：除谱中所标各声部外，小钹每拍一击，至曲终。

渔翁

渔婆

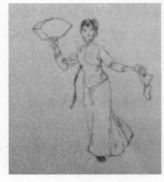
小姐

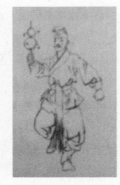
货郎

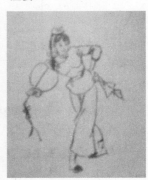
憨丫头

小姐：脑后梳有独辫，鬓插红花，身着粉红色长裙、偏襟褂。

货郎：头戴帽顶装有红绒球的黑色毡帽，鼻梁中画豆腐块，身穿深蓝色茶衣、红色灯笼裤、快靴，腰间系有大带，扮演丑角。

憨丫头：头上梳有一条高撅辫，并插有花一朵，身着红色大襟褂，绿色彩库、彩鞋。

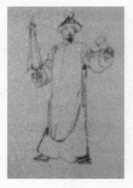
先生

鼓手

锣手

先生:身着黑色长袍、灯笼裤,头戴凉帽,脚穿圆口布鞋。

鼓手:头戴帽顶装有黄绒球的黑色毡帽,身着黑色改良兵衣、灯笼裤、快靴,配黄色坎肩,腰间系有大带。

锣手:头戴蓝底白花布巾,脑后扎结。身着蓝色镶有白花边的偏襟褂和长裙,脚穿彩鞋。

(二)渔灯秧歌常用道具

渔竿:竹竿,长约2m,顶端系一红绒球,并伴以两个小铜铃和一条约2m长的线绳,线绳末端系有一鱼钩。

渔灯:长约0.5m,分头、身、尾。鱼头、鱼尾均用木板刻成,鱼身用竹片编织而成,外表蒙有白纸,彩绘勾画成鱼形。肚内安装蜡烛,鱼腹下装有一木把,长10~15cm。

货郎鼓:由小铜锣和小鼓构成,铜锣在上,鼓在下,用长50~60cm的木棍相连,锣、鼓均系有一双耳槌。

扇灯:用竹篾编织成梯形、上弧状。外表蒙有白纸,彩绘勾画花卉。

铜铃:长约15cm,铃口直径7cm,装有木把。

此外,常有的还有油布伞、锣板、腰鼓、团扇以及彩绢等。

(三)渔灯秧歌演出程序

第一步:摆场。

乐队摆在上场门外,舞队队员手执道具由渔翁带领转"圆场",打开场子。

第二步:跳秧歌。

演员保持大圆圈队形,表演秧歌舞。

第三步:喊号。

场外锣鼓起,演员走圆场步,生角入场。

第四步:唱《太平歌》。

全体演员走连环步,按曲谱要求演唱,词完,内场奏锣鼓点三,外场奏锣鼓点一,全体演员重复跳秧歌。演唱结束,演员跑圆场步二至三圈,随乐队出场,演出结束。

(四)渔灯秧歌著名演员

张守忠:男,1915年生于枣庄黄林。曾向前辈艺人毛宝清学习渔灯秧歌,善演渔翁。其动作粗犷、舞步稳健。

柳泉义:男,1919年生。从小酷爱民间艺术,较好地掌握了渔灯秧歌各

角色动作和队形套路,善演先生,表演风趣、动作幽默。

刘学厚:男,1925年生。善演渔婆。动作优美细腻,舞步稳健。

二、鼓舞群

(一)花鼓伞

花鼓伞,也称叮响花鼓伞、跳伞、抢伞、蹦伞或花伞。主要流传在鲁西南定陶、菏泽和曹县等地。

关于花鼓伞的起源,以陈凤泉(曹县闫店楼镇陈楼寨花鼓伞老艺人,1936年生)为代表的老艺人们认为是在明朝洪武年间从山西传来的;而以王振明(曹县安才楼乡孙海村老艺人,1924—1989年)为代表的艺人们则认为出自本土的"叮响花鼓伞"。至今尚无定论。

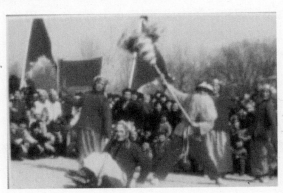

花鼓伞

花鼓伞早期采用多人表演的大型秧歌广场表演,后来为图方便,只取短小的精彩片段或小场表演,演员全部男扮女装。常用道具是花伞、绸巾、腰鼓、鼓槌、拨子等;主要角色有伞头老汉、包头、傻大妞、傻小子等。伴奏乐器主要有大锣、大鼓、大钹、大铙、二铙、手锣等构成的"大响器"乐队组合形式,气势宏大、深沉浑厚。

1. 花鼓伞常用道具

花伞:木制伞杆长约2m,上部扎有伞架,顶尖上插有两朵牡丹纸花,伞头边沿用彩绸围绕两圈,外圈罩丝线网穗。

笊篱:用白蜡条或柳条编织而成,直径20cm,长约35cm。

绸巾:方形,红色。

此外,还会用到腰鼓、鼓槌以及拨子等道具。

2. 花鼓伞主要人物造型与服饰

伞头老汉

傻大妮

伞头老汉：头戴凉帽，面挂满鬓。身穿毛皮袄、红色灯笼裤、快靴。

傻大妮：头戴蓝色方格粗布巾，耳挂红辣椒，身着蓝色彩旦衣、彩库、彩鞋。

傻小子

包头

傻小子：头扎朝天辫，身着黄色彩衣、彩裤、快靴。腰间系有彩绸。

包头：头扎大辫，戴红绸花，穿裙裤袄、彩鞋。

3. 花鼓伞常用伴奏曲牌

主要是《五七点》《长流水》《闹花灯》以及《老龙三吊腰》等。

谱例 4-5　五七点

五七点*

中速稍慢

(铜锣字谱、大鼓、大锣、大铙二铙、大钹、手锣 六行打击乐总谱)

* 曲谱说明：此曲手锣的节奏型有三种，即 ХХ│0Х‖；ХХ│ХХХ‖；ХХХ│ХХХ‖，可随时变换使用，以避免单调。

谱例 4-6 《闹花灯》

闹花灯*

中速稍快

锣鼓字谱 ‖: 2/4 仓 冬 仓 | 仓 冬 仓 | 仓 冬 仓 | 仓 冬 仓 | 仓 冬 冬 仓 冬 |

仓 冬 冬 仓 :‖ 仓 冬 仓 冬 | 仓 冬 仓 冬 | 冬 冬 冬 冬 | 冬 冬 冬 冬 |

冬 冬 冬 冬 | 乙 冬 冬 | 3/4 仓 乙 仓 仓 | 仓 乙 仓 仓 | 仓 仓 乙 仓 仓 |

ff

仓 仓 乙 仓 仓 | 仓 乙 仓 七 | 仓 – – ‖ 仓 乙 仓 仓 | 仓 乙 仓 仓 |

2/4 仓 仓 七 | 仓 仓 七 | 3/4 仓 仓 乙 仓 仓 | 仓 乙 仓 仓 | 仓 – – ‖

4. 花鼓伞著名艺人

王振明：男，1924—1989 年，曹县孙海村人。善演伞头老汉，曹县东片文伞的杰出代表。

谢明连：男，1935 年生，曹县谢庄人。善演伞头老汉，曹县西片小洪拳架式的杰出代表人物之一。

陈凤泉：男，1936 年生，曹县陈楼寨人。善演伞头老汉、傻大妮等角色，是花鼓伞梅花拳架式的杰出代表人物之一。

* 曲谱说明：此曲用大鼓、大锣、大铙、二铙、大钹、小钹、手锣演奏。锣鼓谱音字中"仓"为全奏；"冬"为大鼓、二铙、手锣同奏；"七"为大鼓、大钹、手锣同奏；"乙"休止。下同。除此之外，大鼓和手锣尚有多种击法，可灵活选用。大鼓的节奏为：X X X X | X X X X ‖；X X | X X ‖；0 X X 0 | 0 X X 0 ‖；X X X 0 | X X X 0 ‖。手锣的节奏为：X X X X | X X X X ‖；X X X X | 0 X X ‖；X X X X | X X X X ‖。大锣的力度视舞蹈动作而定，亦可在锣面外圈弱击。

（二）鲁南花鼓

鲁南花鼓产生于台儿庄运河两岸，广泛流传于鲁南、苏北地区。其产生年代不详，据传说大约已有200年之久。在古老的运河两岸附近的村庄盛行此舞表演，据传，约在清代嘉庆年间（1796—1820）就流传在枣庄市张山子镇张山子村、马兰屯镇南洛村、泥沟镇北洛村、邳庄镇黄庄村等地。特别是黄庄的鲁南花鼓在当地最负盛名，曾于1958年参加山东省民间舞调演，引起了轰动。此舞一般在每年的农历正月十五前后演出，是老百姓在节日、农闲期间最喜欢的一个节目，也是他们自娱自乐的最好形式。鲁南花鼓融歌、舞、打击乐于一体，其表演风格着重突出幽默、风趣、粗犷、奔放等特点，但又不失优美、流畅、细腻之风韵，因此在地方秧歌舞中别具一格。

演出常用打击乐伴奏，总指挥为擂鼓者，位于场外，表演时可根据演员的情绪即兴发挥；场内、场外的锣鼓点相同，配合默契，共同营造气氛。

1. 鲁南花鼓的伴奏

主要伴奏乐器为鼓、锣、镲；常用锣鼓点有七套。

谱例4-7　常用锣鼓点一、二

锣鼓点一

传　授　陈德源
记　谱　韩承祥

锣鼓点二

中速稍快

	〔1〕							〔8〕
锣鼓字谱	$\frac{1}{4}$ 0 台	仓	仓	仓	仓	仓 台	仓 台	仓 ‖
大鼓小鼓	$\frac{1}{4}$ 0	X	X	X	X	X 0	X 0	X ‖
大锣小锣	$\frac{1}{4}$ 0 X	X	X	X	X	X X	X X	X ‖
小镲	$\frac{1}{4}$ 0	X	X	X	X	X 0	X 0	X ‖

鲁南花鼓的表演,一般由5人组成,1琼伞,2扇花,2鼓手。其中以1鼓手、1扇花为主,其余为辅。在道具、服饰方面很接近生活。如一琼伞装扮为头扎紫色头巾,身穿褐色对襟褂、褐色灯笼裤,腰系紫色绸带。鼓手则是扎黄色头巾,身穿粉仑啄寸襟褂、粉色灯笼裤,背腰鼓,一副壮小伙模样。扇花则头戴一朵红花,梳一条辫子,身穿白色红边大补救褂、白色红边百褶裙,典型大家闺秀模样。这种简单、纯朴的装束,很迎合老百姓的心理。而且能够体现出鲁南人民的秉性以及浓郁的地方民俗、民风,深受老百姓的欢迎。

2. 常用道具

琼伞:伞架用竹篾制成,伞把用木棍制成,黄绸蒙顶做帷,帷下坠一圈红色穗子。

琼伞是鲁南花鼓独特的道具,其他常用道具与其他舞蹈形式有相同之处,如腰鼓、鼓槌、彩扇、彩绢等。

3. 人物造型及服饰

鼓手:头戴黄色长方巾,结在脑后。穿粉红色对襟上衣、灯笼裤,黑色洒鞋,腰间扎红色腰箍。

扇花:头顶扎红花,脑后梳一独辫。穿白色镶边的偏襟褂、百褶裙、彩鞋。

琼伞手:头扎紫色长方巾,结在脑后。穿褐色对襟上衣、灯笼裤,黑色洒鞋,腰间扎紫色腰箍。

鼓手　　　　　　　　　　扇花

4. 演出程序

第一步：开场。

乐队置于舞台左后方，击锣鼓点一数遍，琼伞领队登台，逆时针方向绕两圈后，鼓手与扇花坐于乐队前的长凳上，鼓手击鼓。

第二步：请花扇。

两鼓手进入场中，一面给观众行礼，一面请扇花起舞。

第三步：逗扇。

系列表演后，鼓、扇对唱《高高山上一棵槐》。演唱结束，奏响锣鼓点一，全场按开场次序做相同动作，逆时针方向绕两圈后从舞台右后方下场，舞蹈结束。《高高山上一棵槐》成为常演曲目。

谱例 4-8　《高高山上一棵槐》

高高山上一棵槐*

1 = F　2/4　中速稍快

〔1〕　　　　　　　　　　　　　　　　〔4〕
| 5 5 3 5 | 6 6 1 6 5 | 5 5 6 5 1 | 5 3 2 | 3 3 2 3 |

1.（男）高高　　　山上　　　一（呀么）一棵槐，　　槐树
2.（女）正月　　　里来　　　是（呀么）是新年，　　花鼓
3.（男）板凳　　　好比　　　凤（呀么）凤凰台，　　非得

＊ 曲谱说明：此曲主要流行于枣庄运河一带。

[8]

下面（哟）搭（呀么）搭戏台，搭起（那）戏台
来到（哟）你（呀么）你村前，一来（么）烧香
俺请（哟）不（呀么）不下来，单凤　朝阳

[12]

没人唱（呀），　　　　　　　　俺把
二拜年（呀），　　　　　　　　再来
施下礼（呀），　　　　　　　　白鹤

[16]

二妮（哟）请下来（咿呀嗨）。
庆贺（哟）丰收年（咿呀嗨）。
亮翅（哟）走下来（咿呀嗨）。

5. 著名艺人

梁荣敏：男，1925年生，枣庄市台儿庄区黄村人。曾参与花鼓队演出。

梁荣丰：男，1927年生，枣庄市台儿庄区黄村人。曾参与花鼓队演出。

刘玉刚：男，1922年生，枣庄市台儿庄区南洛村人。善演琼伞。

陈开云：男，1924年生，枣庄市台儿庄区南洛村人。善演扇花。

陈德源：男，1928年生，曾任枣庄市工人文化宫主任。对鲁南花鼓舞的历史渊源、队形套路、每个角色的动作特点、乐队的锣鼓伴奏等都有深入的研究。

三、假形舞蹈群

（一）猫蝶富贵

猫蝶富贵，俗称"猫扑蝶"，是流行于济宁金乡一带的民间舞蹈。据《天桥区志》记载："'猫蝶富贵'就其名称而言，'猫蝶'是'耄耋'的谐音，有祝长寿和富贵之意。"猫与蝴蝶以及牡丹花组成的图案有"耄耋富贵"的寓意，在中国被广泛应用于雕刻、绘画、陶器、玉器等各种形式的吉祥物品之中，用以象征家庭和睦、夫妻恩爱、富贵吉祥。其历史可上溯到南北朝时期，用于象征健康长寿、寓意吉祥富贵的装饰物纹样。

猫蝶富贵

据《天桥区志》称，"猫蝶富贵"这一民间舞蹈于20世纪30年代在济南天桥沃家庄一带首创，每年春节都在乡间上演。40年代前后，由于抗战，"猫蝶富贵"逐渐衰落。20世纪50年代后就再也没有演出。真到改革开放，才得到缓慢复演。

"猫蝶富贵"具有固定的演出程式和完整的故事情节。节目一开始，由5名表演者手持5对插有牡丹花的花瓶（瓶高80厘米），以不同的队形变化，构成一幅幅精美的图案。随后，花瓶引蝶出场，并有两只幼蝶从大蝴蝶翅下飞出，表现生活的欢乐。此时，花园的卫士——猫出现在高台上，见到两只幼蝶，便从高台上翻下，与两只幼蝶嬉戏。

忽然，两只老鼠进行破坏，偷偷跑入花丛将花朵摘落，作为卫士的猫将老鼠抓获。最后，花枝抖动、彩蝶纷飞，猫与幼蝶嬉戏于花丛中，把整个舞蹈推向高潮，象征幸福与吉祥。表演时一人身穿猫衣，戴猫头面具；四人扮蝶

(原为男性,后改为两男两女),两肩披透纱蝶翅。

舞蹈以锣鼓开场。

谱例 4-9 《开场锣鼓》

开场锣鼓*

传授：杜庆才
记谱：朱广英、孙 英

[锣鼓字谱曲谱]

伴奏音乐以民间唢呐曲牌《四大锣》《快欠场》为主,也采用当地流行的《战场》《四击头》等锣鼓曲牌。

谱例 4-10 伴奏曲牌《四大锣》

四 大 锣

1 = ♭B 中速

[唢呐与锣鼓字谱曲谱]

* 曲谱说明：此谱由战鼓、大锣、大镲、小镲、手锣演奏。锣鼓谱音字中"冬"为战鼓；"仓"为全奏；"才"为大镲；"乙"为休止。除此之外,小镲每拍一击；手锣与战鼓节奏均为 $\frac{1}{4}$ X X ‖。下同。

1. 人物造型与服饰

猫

（1）猫：男伴，戴猫头面具，穿猫衣。

猫头面具

猫衣

男蝶　　　　　　　　　　　女蝶

（2）男蝶：头扎白色长方巾，巾上插红绒球，身穿白色绣花衣、灯笼裤、快靴，系白色腰带。

（3）女蝶：上身穿改良兵衣，下身着白色灯笼裤、快靴，系白色腰带。

2. 常用道具

方形木桌：边长93cm，高83cm。

桌围：秀满花纹的大红色布罩。

牡丹花：纸扎花束，有青枝绿叶相衬。

3. 著名艺人

李汉朋：男，1934年生，金乡县城关镇人。年少时曾拜民间艺人李广玉为师，深得该舞真传，因善演猫而深受群众喜爱。近年来，他收徒传艺，为"猫蝶富贵"的传承做出了积极的贡献。

（二）仙鹤舞

仙鹤舞，因使用"仙鹤"为道具而得名，属原始道具舞种，主要流传于济宁城区。道具仙鹤，系竹子编扎而成，颈部、双翅及尾部均覆有白色绸绢，缀有穗子象征羽毛。仙鹤舞演出，一般由八个"白鹤仙子"和一个领舞的"丹顶鹤"组成，表演象征鹤飞翔、行走、抖羽毛、吸水、嬉戏等动作，同时变换各种传统程式的队形。表演时，"白鹤仙子"藏于鹤中，煽动双翅。鹤顶、双翅上均点有灯火；基本动作以颤步为主，伴有打击乐队配合，使用锣、鼓、铙等乐器。仙鹤舞可作为一种单独的舞蹈形式表演，也可作为伴舞紧随"灯舞"跑大场。

四、祭祀舞蹈群——商羊舞

商羊舞,是发源于鄄城县境内北部地区的一种古老的民间舞蹈,被广泛认同为中华民族具有美好象征意义的舞蹈形象之一。流传于李进士堂镇、旧城镇一带,以李进士堂镇杏花岗村最为著名。据考证此舞源于商周时期,成熟于春秋战国时期,宋明时期是鼎盛期,距今已有2500余年的历史。商羊舞是富有地方特色和民俗特色的民间舞蹈,它和我国舞蹈的形成与发展有着很深的渊源,是鄄城人民传统文化的突出表现形式,寓含精神期盼、信仰和价值取向,涉及鄄城节日习俗的方方面面,具有人类学、民俗学研究素材的特殊价值,已受到国内外学术界关注。

1956年,经过老艺人赵子琳的挖掘整理,商羊舞被搬上了文化舞台。1990年商羊舞载入《中国民间艺术大辞典》民间舞蹈篇,2006年列入山东省非物质文化遗产名录。

商羊舞的表演形式:每逢大旱天,十里八乡的人们都会聚在杏花岗三官庙前,然后从庙里抬出关二爷塑像前往黄河边求雨。在乐队的引导下,商羊鼓舞者就在接送关二爷的路上,边行边舞。一般需男女各半12人或18人,锣鼓手4人,弦乐者2人。道具是每人手执的一副由高密度森材制成的一长一短一端并齐联结一起的"响板(在鄄城也有的叫'阴阳板')"。人们手持"响板"左右摇摆,身结鸟羽,脚挂铃铛又蹦又跳,乒乓当当作响,模仿商羊摇头晃脑而舞之,边舞边唱,整个舞蹈完成需要30分钟。

其动作要领为:屈其一足,身体重心后移,男舞者左手执"响板"之长板,右手套在短板绳圈内,女舞者右手执长板,左手套在短板绳圈内,双手共执"响板"左右上下摆动并击节清脆有声。脚下行走阴阳八卦图、大圆场、绕八字、二龙吐须、剪子股、卷箭、里罗城、外罗城、踌躇步、咯噔步等线路图。这些动作暗含着古老的哲学观,阴中有阳,阳中有阴,阴不离阳,阳不离阴,孤阴不生,独阳不长,阴阳谐调,万物丛生。

商羊舞旧时为求雨专用的民间舞蹈,改革开放以来,人们在风调雨顺农业丰收之时,同样也跳商羊舞,以表现发自内心的喜悦心情,因而形成共有性特征。商羊舞模仿古时的商羊鸟,动作有时蹦跳热烈,有时嬉戏玩闹,把商羊鸟的神态表现得活灵活现,因而具有原始的摹拟性特征。

商羊舞流传在鲁西南地区,该地区属黄河中下游,历史上这里多灾多难,新中国成立前每3~5年黄河就决口一次,蝗灾旱灾更是数不胜数,所以

这里的人们更渴望风调雨顺,祈求丰收,逐渐形成了这种古老的舞蹈,并一代代相传下来。全国唯有鄄城保留下商羊舞,因而形成稳定性特征。所用器具简易质朴,所用吹弹及打击乐器比较单一,乐曲古朴不尚华丽,从服饰道具到乐器以及乐曲调式共同构成简朴性特征,同时,它又是勤劳的鄄城人民历尽艰辛流传下来的集体创作的结晶,具有广泛的群众性和民间传承性特征。

五、灯舞舞蹈群

(一) 高跷

"高跷"在当地俗称"踩高跷",有的地方也叫"踩拐子"。它乡土气息浓厚,形式奇特别致。据《列子·说符》篇记载:"宋有兰子者,以枝干宋元。宋元台而使见其枝。以双枝长信其身,属其胫,并趋并驰,并七剑迭而跃之,五剑常在空中,元君大惊,立赐金帛。"从文中可知,"高跷"当时已在民间非常流行。还有清人恩竹樵在他的《咏秧歌》诗中,对当时春节期间的踩高跷游艺活动也有描述:"捷足居然逐队高,步虚应许快联曹。笑他立脚无根据,也在人间走一遭。"此诗充分说明,高跷这项民间艺术,在清代已广泛在民间流传。今在菏泽、济宁、枣庄各县市均有流传。

高跷是舞蹈者脚上绑着长木跷进行表演的形式,具有较强技艺性、形式灵活多样的特点,由于演员踩跷比一般人高,便于远近观赏。所用道具简单,但木质的选料很讲究,必须采用榆木、槐木等坚硬而有韧性的木质,朽木不可用。将选好的木头经过木匠加工成4~5尺长的木棍,木棍上扁下圆,脚踏板的设置,是根据高跷的高度而定,一般在3尺以上装置。个别地方的高度有五六尺。高跷的绑腿绳,一般是用布制成的,这样的绑绳既能绑紧,又不勒腿脚。

高跷

高跷最早的扮演者有渔翁、媒婆、傻公子、小二哥、道姑、和尚等下九流人物。随着时代的变迁,高跷扮演的人物多是戏曲和民间故事里的人物形象,如《三国演义》里的刘备、关公、张飞和孔明;《西游记》里的唐僧、孙悟空、猪八戒、沙和尚;还有

济公和尚、小神仙和《八仙过海》里的吕洞宾、何仙姑等八仙人物形象。新中国成立后,将工、农、兵、学、商以及表现计划生育等有时代气息的人物搬上高跷。表演者的扮相很滑稽、幽默。他们边唱边表演,生动活泼。也有的高跷队,演员手里捧着一个直径七八寸的小锣边走边敲,与踩步相扣,发出"堵单堵、堵单堵、堵单堵、堵单堵"的锣声。小锣在手上旋转自如,有时边扔边敲,十分有趣。因此,人们编顺口溜说"堵单堵,高跷过来快些躲,踩着你,买上二两果丹皮"。

服装与道具是根据故事里的人物而制作的。有一字长蛇、走八字、双排对唱、交叉剪子、蛇脱皮等队形。表演时的动作花样有碰拐、背拐、跌叉、跳桌凳、翻跟头、蹲走、鹞子翻身、单腿跳,还能组成二人抬轿、三人拉车、群体走天桥、拉骆驼等多种形式的表演。高跷表演的动作技巧性强,难度大,但都能表演得优美生动,趣味幽默,奇特而惊险,很受观众的喜爱。表演时有民间锣鼓乐队伴奏,用以统一步伐。

(二) 峄县独杆轿

所谓"独杆轿",就是以独杆作轿。此轿既无轿围,亦无两根轿杆,而是在独杆之前端,设一简易圈椅,用以乘坐。表演时,乘坐者以袍服将圈椅覆盖,使观众以为其是直接坐在独杆尖梢的,给人以惊险之感。且此轿并不刻意保持平衡,而是在另一端由人操纵,一起一落,起落有致,顷刻升至半空,顷刻落至平埃,是在行走间进行表演的一种民间舞蹈。

峄县独杆轿是秧歌、竹马、狮子龙舞、高跷、花船等民间游艺活动中的一个艺术品种,流行于鲁南地区,发源于枣庄市峄城区。以峄城区为中心,流传周边的台儿庄区、薛城区、枣庄市区、滕州市、徐州市贾汪区、微山湖东韩庄镇、利国驿、临沂市苍山县及兰陵、向城等地区。

据《峄县志》记载:"秧歌、竹马……唐代尤盛,历代沿而为之……"到了清代"乾隆盛世",把这项活动称为"社火"。"社火",是指将腊月底"踩街亮相"和"打春牛"、"祭三坛"、"元宵灯会"等春节联欢活动组成一体的系列化民间文艺活动。特别是张玉树任峄县知县期间,把民间文艺活动推向高潮。张玉树十年清知县(1775—1785),一片赞扬声,他为政清廉,政绩卓著,为老百姓做了许多好事。《峄县志》称他"待士民如师友,视峄如家……期间,民大和"。"张青天"的美誉在民间有口皆碑。当时,峄县城内的文人、商人和民间艺人出于对张玉树的崇敬,即景生情,集体创作,排演了颂扬清官的独杆轿这种艺术表演节目,纳入秧歌、竹马、狮子龙灯的队伍活动中。大年初

一,独杆轿随同队伍到县衙门前给县官拜年。张玉树率领全家给百姓拜年,并端着糖果、花生、瓜子、烟酒、茶水热情接待。独杆轿从此流传下来。朝廷命官"与民同乐",集体大拜年的风俗,从张玉树开始在峄县地区延续下来。清末军阀混战、抗日战争时期,民间艺术活动断断续续。20世纪50年代,随着秧歌竹马、狮子龙灯的抬头,独杆轿再度露面,十年"文革",独杆轿又跌入低谷。1984年,在峄城镇党委政府的支持下,镇文化站和北关工农街、西关徐楼村干部群众,恢复了民间传统艺术,在老艺人的帮助下,峄县清官独杆轿又和观众见面。之后,一直保留下来,成为峄城区的"看家戏"。

它的表演形式为三人一组,由五组组合。每组均由两名轿夫用四米长的竹竿抬着一名"主角"或"配角"。"县官"扮相的主角为头排,"老太太"与"县官夫人"为第二排,"公子"与"小姐"为第三排,组合成一个箭头状的轿群。"县官"的轿前有二人各执一面旗牌,牌上分别写着"一身正气,两袖清风"的大字,旗牌前边由唢呐奏乐开道。随着长竹竿的颤动,15名演员分为两层,飘动彩绸,上下翻飞,以浪漫惊险的动作翩翩起舞。坐轿人惊险的动作令人担心,幽默诙谐的舞姿、滑稽逗趣的表情,又令人发笑。

(三)运河竹马

顿庄古运河竹马会是马兰屯镇顿庄村人民在长期生产、生活中传承和发展起来的一种地方性舞蹈艺术。其表演内容主要是表现西汉时期昭君出塞的历史事件,同时也以此来展现运河两岸民风民情。其表演艺术精彩独特,最具代表性,而深受广大群众的喜爱。

竹马会始于汉、兴于唐,清末民初时期还时常流传于民间,现今竹马会的表演已不多见。而台儿庄古运河竹马会,在顿庄村已传承四百余年,经过数代人的传承发展,先后融入花鼓、乐队、歌唱等多种形式的表演,已经形成了载歌载舞、气氛热烈、原汁原味的地方民俗文化。

顿庄古运河竹马会融舞、歌、打击乐三位于一体,此会名以道具竹马命名,其主要就是骑着竹马表演。竹马是用竹篾扎成马的形状,外蒙绸布,有红、黑、黄、白等不同颜色。竹马的下半部周围系上箐围子,酷似一匹匹活灵活现的马,演出时,演员挎上竹马,看起来演员就像真地骑在马上。

竹马会的特点重在跑,以跑入场,以跑收场,贯穿始终,跑出姿态,跑出阵势。在跑马时有乐器伴奏,以鼓点的急缓来控制跑马时的节奏,表演时通过表情、动作、姿态来展示情节,表演场面宏大,气势非凡,动作粗犷,情绪高昂,栩栩如生,十分振奋人心。在跑马表演之前,可先进行花鼓表演。边歌

边舞,动作以秧歌为主,曲词多来自民间小曲与花鼓调。表演时以打击乐伴奏为主,场外擂鼓者为总指挥,场内挎鼓者为鼓手,持伞者为"和亲伞"。另有两个舞彩带的花童,花鼓手也舞也唱,歌词内容广泛,亦正亦谐,部分为传统歌调,也可即兴编词演唱。

旧时,竹马会进村,打击乐要先拜天祭祀,祈祷上天保佑人寿年丰,然后进行表演。新中国成立后,竹马会发展较快,每年春节的民间游艺展演,在苏鲁豫皖一代,同其他民间艺术互邀出演,切磋技艺,使竹马会艺术不断得到提高。但自20世纪70年代至2011年,由于种种原因,竹马会失传近四十年。党的十七届六中全会做出大力发展文化产业的决定之后,马兰屯党委政府和顿庄村"两委"积极响应,经诸多努力,将这一宝贵的民间文化遗产挖掘发展出来,并于2012年春节期间在台儿庄古城和城乡文化广场巡演,受到社会各界的好评。目前,这一富含深厚运河文化底蕴的民间竹马会,群众基础十分薄弱,濒临消亡,急需有效保护和全力抢救。

竹马表演首先是由一杆大会旗和八杆彩旗组成的旗队和伴奏乐队进入场地,排成一列阵容。接着,由一引马人将八匹竹马一字排开跑着引入场内,以打击乐伴奏,擂鼓者的鼓点与跑马的节奏始终一致。擂鼓者可根据场内气氛即兴变换击鼓花样,鼓点时轻时重、时缓时急。表演人物一般由36人组成,其中旗队9人,伴奏乐队9人,吹号手1人,引马人1人,男马共4人,依次是匡衡、毛延寿、胡里图和胡里图的随从;男扮女装的马共4人,依次是林采、王昭君、秀春、逸秋。另有一个打黄罗伞的小丫鬟和3个伴下的孩童。

表演主要跑法,有跑圆场、疙瘩轴、圆插花、绕八字、剪子鼓、双开门、里外罗成等。根据不同的阵法跑出不同的阵势,松弛有度、栩栩如生。既有粗犷、奔放的彪悍美,又有不失诙谐的意趣,这样的表演,增加了艺术表现力和感染力。打黄罗伞的小丫鬟和伴下的孩童在场地周围载歌载舞烘托气氛。在表演要结束时,由吹号为令跑着出场。

顿庄古运河竹马会,历经400多年的发展演变,形成如下基本特征:(1)以跑为主表现风格,表演场面宏大,气势非凡,动作粗犷,情绪高昂奔放,竹马栩栩如生,但又不失优美、流畅、细腻之风韵,地方特色浓郁。(2)表现了鲁西南区域男性民众特有的粗犷、豪放、威严,又融合了妇女的泼辣、柔美,形成了刚柔相济、热情奔放的艺术特色。(3)是一种通过表情、动作、姿态来展示故事内容的群体舞蹈,能够渲染节日气氛,体现古运河两岸的民俗、民风,深受老百姓的喜爱。

第四节 鲁西南舞蹈的总体特征

早在原始社会时期,居住在齐鲁大地的鲁西南人民就已经形成各自的活动范围、生活习俗、文化传统和宗教信仰。他们生活在大致相似的自然环境下,通过结盟、通商、通婚等方式进行文化交流,加之长期的战乱,使得这一过程在相互渗透中充满着矛盾的复杂性。也正是这种复杂的交流,促成了极具特色的鲁西南舞蹈文化。

一、互通性

自汉代董仲舒提出"罢黜百家,独尊儒术"的主张以来,以孔子为核心的儒家思想权倾整个封建文化时期,在伦理道德、价值观念、审美主张等领域都有许多共同的文化基因。当这种基因通过各地舞蹈反映出来时,充分体现了"同中有异"的精神风貌。

(1)表演程式的一致性。大凡大型的民间舞蹈,在表演上都有一个共同的程式步骤,由于受到农村表演场所(街道或农家小院)的局限,往往依照"踩街—打场子—跑大场—演小场—跑大场(结束)"的程式进行。

(2)角色设置的统一性。通常情况下,不同的舞种设有不同的角色,也有同一舞种因地而设的状况,如广泛流行于鲁西南地区的"狮子舞"由于地域不同,表现内容不同,引舞者的角色就有武士、和尚、少女和大头娃等差异;还有同一种舞蹈,同一个角色,在不同地区所起的作用基本相同,如秧歌舞蹈群众的秧歌头在整个鲁西南乃至山东全省,都集指挥、领舞、派秧歌于一身。

(3)演出时间的季节性。我们熟知的民间舞蹈源自民间,根植于群众,与当地居民的日常生活息息相关。传统的生活习俗、民间民俗活动成为沟通舞蹈与民众的桥梁和纽带,而民俗活动又有固定的演出时节和固定的演出场所。故而民间舞蹈的表演带有节令性。

二、变异性

在漫长的历史进程中,民间舞蹈的生存、发展要求自身不断进行自我更新,产生新的舞蹈形态,这不是对上一个时代舞蹈的全盘否定,而是取其合理要素继承发展、升华的结晶,这个过程充满了复杂的变异性。

(1)秧歌舞脱离了歌、舞、乐三位一体的松散演出模式,升华为一种独立的纯粹的舞蹈形式,结构形式更加严谨,个性色彩更加鲜明,地域特征更加浓郁,整体的艺术水准也相应得到提高。

(2)队员人数、活动范围逐渐扩大。封建时期受"重男轻女"观念的影响,女演员被拒于舞蹈演员的行列,而冲破封建思想的藩篱,女演员加入,扩大了舞蹈队员的建制。同时,也扩大了民间舞蹈的活动范围。

(3)随着社会经济、政治的发展,人们审美意识的提高,民间舞蹈的精神内涵得到强化,封建的糟粕逐渐消失。特别是在新中国成立以来,西方舞蹈文化及其观念的引入,为古老的民间舞蹈注入了新的血液。

三、错综性

(1)传承方式复杂。民间舞蹈的传承方式不是靠文字记录、舞谱解释或图文解说,而是在特定的环境和时空中通过口传心授、耳濡目染来实现。具体的传承方式有以家族为单位代代相传,通过举办民间舞蹈传习班、拜请师傅相学以及流浪艺人的流动等方式传承。

(2)题材内容涉猎广泛。均源自民间,与民间生活风俗紧密相连。

(3)功能多面复合。民间舞蹈的本质在于使人们通过娱乐来净化情感、陶冶情操,从而以积极向上的态度对待人生与社会。因此,民间舞蹈呈现出自娱娱人、祭祀神灵和祖先的多功能复合状态。

第五章 鲁西南民间戏曲

第一节 历史沿革

早在远古时期,生活在鲁西南地区的先民们就已经开始了自己独具特色的文化活动。地域内的舞蹈与图腾崇拜及封禅祭奠仪式等紧密联系。据《韩非子·十过》所说,黄帝曾合鬼神与泰山之上,作"清角";晋人王嘉《拾遗记·少昊》也有"少昊之母皇娥,与神童宴戏"的记载,说明原始"巫舞"已盛行。商周时代的"傩舞"、"舞雩"以及"蜡舞"等在民间广泛流行,兼具娱神与娱人的双重功效。

《孔子家语·观乡》记有"子贡观于蜡,而曰一国之人皆若狂"。《论语》中也有关于孔子观看"雩舞"以及"乡人傩"的记述。更有甚者,曲阜人孔子,把乐舞的作用提升为"治国"、"平天下"的政治手段,列为"六艺"之首。此外《十三经》中也记有孔子观赏乐舞、处斩优施等情况。

《论语·微子》中称齐人馈赠女乐,季桓子接受后,三日不朝,孔子离去。而齐国宫廷中"钟鼓竽瑟之声不绝,和乐倡优侏儒之笑不乏"。《晏子春秋》也说齐景公不仅"左为倡,右为优",自己也会弹琴击缶。相传著名的韩国女歌手韩娥在临淄雍门一带歌唱,"余音绕梁、三日不绝"。

秦统一六国,秦始皇焚书坑儒,礼乐废止。但从大量出土的汉画像石与帛画中可以看到汉代百戏乐舞的盛况,舞种有袖舞、巾舞、剑舞、刀舞、盾舞、棍舞、建鼓舞,伴奏乐器也有钟、磬、鼓、排箫、竖琴、笛、笙、瑟等十种之余。

隋唐以来,社会政治安定、经济繁荣发展,民间歌舞小戏走街串巷,产生了较大的影响。参军戏、歌舞戏盛行,成为我国戏曲的前身。

宋元时期,戏曲迎来了快速发展的极盛时代,明初宁献王朱权《太和正音谱》中载"知音善歌者三十六人",其中鲁西南济宁的胡惟中当时就是著名的曲坛歌手。

清康熙年间,曲阜人孔尚任编成《桃花扇》传奇,在当地一直习唱不辍。宋元明清之时,梆子腔、京剧等戏曲声腔和剧种纷纷传入鲁西南地区,并与当地民间小戏融合。许多小戏种积极吸收其他剧种的优势,蓬勃兴起,从而奠定了鲁西南戏剧艺术繁荣发展的基础。

第二节 代表剧种

一、山东梆子

(一)概述

山东梆子是流行于鲁西南及鲁中地区的地方戏曲剧种。又名"高调梆子",简称"高调"或"高梆",又因其高昂激越的特点,被人称为"舍命梆子腔"。主要流行于山东西南部的菏泽、济宁、泰安等地大部分县市,以及聊城、临沂等地区的广大城镇乡村。因流行区域的不同,群众对其称呼亦有别。如以菏泽为中心的,习称"曹州梆子";以济宁、汶上为中心的,称为"汶上梆子"或"下路调",简称"高调";在枣庄一带,又被称为"枣梆",以区别于流行在鲁西南、冀南的"平调"。1952 年,定名统称为"山东梆子"。

山东梆子是山西、陕西梆子流传到山东后,唱腔受山东语音的影响而形成的剧种。据清乾隆时期严长明《秦云撷英小谱》"院本之后,演为曼绰,为弦索。弦索流于北部……至于燕、京、齐、晋……"可知,乾隆年间,山东境内已有梆子流行。距今已有 400 余年的历史,如今成为"濒危物种",好在从 2007 年开始重新受到重视,先后重建济宁、菏泽、汶上、郓城、巨野等梆子剧团,并于 2007 年 12 月成立了"山东梆子专业委员会"。

山东地区为南北水陆通衢,长期以来是贸易运输要道,各地戏曲往往因通商贸易而在此交流沟通,逐渐荟萃集中,并在此生根流传,形成本地的声腔剧种。山东梆子唱腔慷慨激昂、高亢健壮,富有浓郁的地方特色。行

当以红脸、黑脸为主要脚色,动作粗犷,架式夸张,舞台上洋溢着雄浑、豪放的阳刚之美。过去全用"大本腔"(真嗓)演唱,旦角尾音翻高,后来逐渐变化,多用"二本腔"(假嗓)演唱。也有用"大本嗓"(真声)吐字,"二本嗓"甩腔。其中净行的发音则带沙音和炸音,使唱腔粗犷奔放。女声各行当,都采用真假声相结合的演唱方法,发音多用口腔共鸣,声音圆润、音域宽广。

（二）表演程式

山东梆子的传统表演程式与鲁西南一带的其他古老剧种如柳子戏、大弦子戏、平调等一样,表演动作粗犷,架式夸张。如黑脸上场亮相时,双手举过头顶,五指分开;推圈走圆场时,右手推圈,左臂随之有节奏地摆动;表示愤怒、急躁等情绪时,有吹胡子、瞪眼睛、带活腮、晃膀、跺脚、捋胳膊等动作。其他行当"推圈"时,动作不尽相同。脸谱根据人物年龄的变化而设计,更有一个角色在同一出戏中随剧情变化而不断变换脸谱的状况。如《白蛇传》中[收青]一场,小青由花脸扮演,连变三次：先为花脸,后变为一半花脸,一半俊脸,最后才变成旦角脸形。

山东梆子在演唱上采用真假声相结合的唱法,男演员以假嗓为主,女演员以本嗓为主要成分。小生唱腔刚劲、明亮、圆润;老生唱腔响亮而刚劲;旦角追求委婉圆润;黑脸追求气势浩大……充分地展现了山东梆子唱腔粗犷豪放的风格特征。

（三）唱腔音乐

山东梆子的唱腔音乐属板式变化体。各种板式均以七字句和十字句为主。其唱腔中的基本板式有[慢板]、[流水板]、[二八板]、[散板]以及其他类唱腔五类,另有[导板]、[哭剑]、[叫板]、[三哭腔]及演出神戏时用的[吹腔]等。辅助板式有[起板]、[栽板]、[非板]、[一串铃]、[倒反拨]、[兀令六]等。在板式的运用上,主要有两种形式,一种为单一板式的应用,即根据剧中情节和人物情绪,选用某一种基本板式作为一个独立唱段,主要适用于情绪比较单一的唱词。另一种形式则是通过不同板式的有机组合和转接,构成节奏变化明显、旋律对比鲜明的大段成套唱腔,这是山东梆子唱腔音乐的主要表现手法。专用曲调有[杀己调](《哭剑》)、[流水捻子](《兰花山》)、[叫门板](《宇宙锋》)等。

[慢板]类唱腔一板三眼(四四拍子),眼起板落。有[慢板]、[快慢板]以及[金挂钩]三种形式。

[慢板]是旋律性较强的基本板式。一板三眼(四四拍子),眼起板落。曲调流畅而具有抒情性。其头句腔一般为慢起,通常有三个分句。第一分句 2 小节为眼起,并伴有 2 小节的过门;第二分句 1 小节,仍然是眼起,垫一个两小节的过门;第三分句同上句的后分句唱法。如剧目《佛手桔》中[小生]唱段《适方才屈小宜向我禀就》就是典型的慢板唱腔。

谱例 5-1　[慢板]《适方才屈小宜向我禀就》

选自《佛手桔》中[小生]唱段。

适方才屈小宜向我禀就

传唱:刘艳芹
记谱:张占申

$1=\flat E\ \dfrac{4}{4}$

（乐谱）

此外，慢板类唱腔还有《打金枝》中老生唱段《金钟起有为王才把架起》的[金挂钩]板式，《春秋配》中旦角唱段《出门来羞答答》的[慢板]，《八宝珠》中老生唱段《叫罢了三声苦》的[慢板]，《闯王剑》中老生、旦角唱段《望闯旗卷风雪飒飒作响》中的[慢板]，《百花缘》中旦角唱段《蝉鸣蝶飞百鸟喧》的[慢板]，《白蛇传》中旦角唱段《恨许仙无情义舍咱出走》的[金挂钩]，《天赐禄》中旦角唱段《俺夫妻好比一双燕》的[慢板]，《头冀州》中旦角唱段《老爹爹横了心怒气不息》的[慢板]等。

[流水板]类唱腔也是山东梆子常用的基本板式。一板一眼（四儿拍子），包含[流水原板]及其变化体[倒反拨]、[捻子]等形式。所用剧目有《佛手桔》中老生唱段《北国的小番儿精灵不过》，《避风簪》中老生唱段《叫桂香跪金殿》，《墙头记》中旦角、丑角唱段《提起来亲爹心头喜》，《兰花山》中旦角唱段《老太太刚讲罢》，《墙头记》中丑角唱段《孩子他娘你别生气》，《墙头记》中丑角、旦角唱段《下有地上有天》以及《日月图》中生角唱段《提起来胡林贼叫我好恼》等。

谱例 5-2 ［流水板］《孩子他娘你别生气》

选自《墙头记》中丑角唱段。

孩子他娘你别生气

1=E 2/4

传唱：刘玉朋
记谱：张占申

[流水板]

| 5 5 5 | 6̲ 3·5 | 5 5̲6̲ | 5 5 | 6̲ 5̲6 | 7 6 | 3 6 | 5 5 |

孩 子 他　娘 你 别 生　气（啊），听 我 给 你 说 仔 细（呀）。

(5̲6̲ 5̲6̲ | 7̲2̲6̲ | 5̲ #4̲6̲ | 5) 5 | 5 3̲5̲ | 6̲ 6 - (4̲5̲ 4̲5̲ | 6 -) |

　　　　　　　　　　　　　　　你 去 了　头

6 3 | 5 - | (6 3 | 5 -) | 4 3 | 2 1 | 3 2̲1̲ | 5 - | X X |

剪 了 尾　　　　　　　炖 上 一 盘 瓦 块　鱼。凑 合

X X | X X | X 0 6̲ 5̲ | 5 6 | 3̲5̲3 | 3 6 | 5 0 ‖

凑 合 一 盘 菜，鲇 鱼，一　样 能 当 鲤 鱼。

　　［二八板类］唱腔包括一板一眼的［慢二八板］、［一鼓一锣］、［呱嗒嘴］、［嘟噜锤］、［狗撕咬］；有板无眼的［快二八板］、［康令康］、［垛子］以及紧打慢唱的［紧二八板］。

　　常用剧目如《五凤岭》中小生唱段《放罢了三声炮出离察院》中的［二八板］、［垛子］、［紧二八板］，《打胡林》中小生唱段《小姑娘莫高声细听明白》中的［垛子］、［紧二八板］，《花打朝》中生角唱段《豺狼当道朝事乱》中的［二八板］、［紧二八板］，《墙头记》中老生唱段《骂声大乖太不该》中的［紧二八板］，《两狼山》中老生唱段《两狼山困住俺杨家将》中的［二八板］，《下陈州》中黑脸唱段《方才令人禀一声》中的［二八板］，《黑风怕》中黑脸唱段《勒住马扣连环》中的［垛子］，《大辕门》中老生唱段《斩宗保咬得牙关响》中的［快二八板］、［垛子］等。

谱例 5-3　[二八板]《放罢了三声炮出离察院》

选自《五凤岭》中小生唱段。

放罢了三声炮出离察院

传唱：王忠侠
记谱：曹心库

$1=E\ \dfrac{2}{4}$

【二八板】

（乐谱略）

[散板]类，又称[非板]类，其唱腔包括无板无眼的[非板]、[栽板]、[小栽板]、[滚白]；紧打慢唱的[大起板]以及一板三眼的[导板]。

如《辕门斩子》中老生唱段《怒发冲冠火难消》中的[非板]，《斩杨八郎》中旦角唱段《我与杨景打一仗》中的[非板]，《琵琶词》中旦角唱段《哭了声门官大人》中的[滚白]，《生死牌》中花脸唱段《听说我儿遭不幸》中的[非板]，《玉虎坠》中花脸唱段《喊冤声好一似钢刀利剑》中的[非板]等。

谱例5-4　[滚白]《哭了声门官大人》

选自《琵琶词》中旦角唱段。

哭了声门官大人

$1=\flat E$

传唱：赵大莉
记谱：张占申

廿【滚白】

哭　　　哭了声门官大人，我再叫

叫了声门官老爷，

（大台仓 大台仓）（白）门官大人为了俺家之事！

（大台 仓才 仓才 仓）　　　　　　　　　（唱）你

家千岁不肯把我认下，　　　（大台仓 大台仓）

（白）门官大人你也挨了打了，（大台 仓才 仓才 仓）

（唱）这 一 回可叫我大大的作了

（嘟　仓）作了难了。　　　　（噢）。　　　　（台）

谱例 5-5 ［非板］《怒发冲冠火难消》

选自《辕门斩子》中老生唱段。

怒发冲冠火难消

1 = ♭E

传唱：时兰军
记谱：张占申

廿【非板】

5̇. 5 55 5̇ 5 (3 5 6 5 6 5 5) 7 7 7 - 6 - 5. 6 7 7̇ 6 -
怒 发 冲 冠　　　　　　火 难 消，

6 - - (大台仓大台 3 3 2 7. 6 6 5 - -) 5 - 5 6 2̇ 4
　　　　　　　　　　　仓)　　　　大 胆 的 奴

5 (6 2 4 5 - -) 7 7 6 - 5 5 - - (大台仓大台 3 2 7 6 5 - -)
才　　　　　犯 律 条。　　　　　　　　　仓)

6 - 6 6 5 - - 7 5 3. 5 6 - - (大台仓大台 3 2 7 6 5 - -)
焦 赞 孟 良　 一 声 叫，　　　　　　　　仓)

2̇ - 6 6 6 - 6 6 6 - - - (3. 5 6 - -) 7 7 7 - -
您 把 奴 才　　　　　　(嘟……大八台项 - 仓)　绑 法 标。

（四）伴奏乐器

山东梆子最初用的伴奏乐器是大弦、二弦、三弦，后来，板胡、二胡成为主要的伴奏乐器，大弦、二弦已经很久不用了。新近又增添了笙、阮、琵琶等乐器伴奏。山东梆子传统的角色行当有生、旦、净、末、丑五大类。现行的角色行当按生、旦、净、丑四大门头划分。末行归入生行，称"外角"。

伴奏用的唢呐和丝弦曲牌有 180 余种，相当丰富，根据不同的剧情、人物，使用不同的曲牌，规定比较严格。皇帝上朝用"出天子"，"百官朝见元

山东梆子乐队演奏

令"、"拜堂令"等,各有专用。每个曲牌都有"大字",有独唱、齐唱等形式。个别复杂的曲牌(如六十四板"扬州"一曲,用于《江东》剧中周瑜修书时),由于复杂难学,现已失传。山东梆子还曾演出过昆腔、笛戏(近似"吹腔",用横笛伴奏)、大笛罗罗(用唢呐伴奏)的剧目。打击乐与其他梆子剧种基本相同,早期曾用过四大扇(大铙、大钹,但为时不长就停止使用了)。

主要器乐曲牌有丝弦乐《大救驾》《大金钱》《苦中乐》《扬州开门》《工字开门》《上天梯》《三喜乐》《张春游场》《转珠帘》《错字》《肚里疼》《十番子》《蚂蚱撩脚》《阴阳牌》《九连环》《哪吒令》《百鸟朝凤》《二黄头》《放牛牌》等;唢呐曲牌有《小宫花》《二迷子》《慢欠场》《出天子》《大桃红》《报公子》《苦中乐》《正开门》《反开门》《武二凡》《老十番子》等;吹打曲牌有《打老虎》《葡萄落》《哭唢呐皮》《四大锣》等;吹打唱曲牌有《状元令》《王八令》《报马令》《消军令》《莫南国》《龙凤阁》《一骑马》《金钩挂油瓶》《三十二支全相》等;常用锣鼓谱有《天下同》《毛编》《连成》《巧八锣》《九大锣》《反十大锣》《辇宫点》《扑蚂蚱》《接各把》《大二钹》《小二钹》《十大锣》《打不断》等。

(五)班社演员

鲁西南一带,早在清朝初年就有山东梆子的古老班社存在,其中以济宁东门里财神阁的高调五福班,汶上县的大曹班,汶上县的崇圣班,巨野县的田家班、大姚班以及滕县的天师府班最具影响。

随后,各地组成了不少职业班社,培养了许多优秀演员。清光绪二十年(1894),孔昭荣在定陶县投资创建了"大兴班",由艺人张宝山、邵万明任班

主,并有主要演员郑二麻子、刘明德、李秀俊、李月亮等。1900年前后,女演员开始加入演出行列,巨野县孔班的李翠喜、汶上县萱楼班的吴太云、单县的王德兰等都是著名的女演员。此外,民间剧团日益兴起。据统计,20世纪中叶,仅菏泽境内业余剧团就多达100多个。

著名的山东梆子表演艺术家有窦朝荣(1891—1960),山东嘉祥人,初学小生,后攻老生;任心才(1919—1988),山东郓城人,初学花脸,后攻须生;此外还有山东梆子"八大名旦",分别是刘桂荣(菏泽人)、姚月芝(巨野人)、刘桂松(郓城人)、孟玉琴(济宁人)、郝瑞芝(开封人)、李玉苓(济宁人)、开凤芹(巨野人)以及尹爱菊(金乡人)。

(六)主要剧目

山东梆子传统剧目极为丰富。剧目的内容以历史题材为主,多为成本大戏。其中描写反抗强暴、大忠大奸、杀富济贫、除暴安良的剧目,占有相当大的比重,反映了鲁西南人民敢于斗争、争取自由的剽悍个性。

据老艺人讲,汶上县大曹班经常上演的戏就有600出之多。谢小品先生历年抄录、掌握的山东梆子传统剧目以朝代记述为:殷代故事戏25出,周代故事戏40出,秦代故事戏6出,汉代故事戏34出,三国故事戏65出,两晋及南北朝故事戏12出,隋唐故事戏120出,五代故事戏19出,宋代故事戏125出,元代故事戏9出,明代故事戏76出,清代故事戏49出,朝代不明及民间故事戏102出,总计682出。新中国成立后,山东省戏曲研究室挖掘记录的共437出,其中艺人通称的"老十八本"为《梅降雪》《千里驹》《全忠孝》《江东》《战船》《宇宙锋》《春秋配》《玉虎坠》《百花咏》《老边庭》《金台将》《富贵图》《龙门阵》《佛手橘》《双玉镯》《虎丘山》《天赐禄》《马龙记》。"十七山"即《老羊山》《虎丘山》《铁笼山》《山海关》《百草山》《岐山角》《天台山》《两狼山》《长寿山》《司马懿探山》《滚鼓山》《二龙山》《豹头山》《翠屏山》《红罗山》《兰花山》《大佛山》。"十二关"是《反昭关》《过五关》《反潼关》《乱潼关》《晋阳关》《撵地关》《三上关》《打三关》《南阳关》《阳平关》《高平关》《天水关》。"五阵"即《五雷阵》《青龙阵》《阴门阵》《黄河阵》《梅龙镇》。"六州"是《反徐州》《下陈州》《安乐州》《平霍州》《头冀州》《二冀州》。新中国成立后,先后编创的现代戏有《白毛女》《父子婚姻》《小女婿》《老王卖瓜》《万紫千红》《万家香》《前沿人家》等。整理改编的传统剧目有《墙头记》《程咬金招亲》等。其中《墙头记》于1982年由中央新闻纪录片厂摄制成彩色影片。

山东梆子《玉虎坠》剧照

山东梆子除用梆子声腔演唱的剧目外,还保存了一部分笛戏和罗戏(大笛罗罗)。笛戏有《六国封相》《酒楼封官》(《访赵普》)《天台山》《连升三级》《犯相》(《花子犯相》)、《借麦子》(《麦里藏金》)、《黄桂香推磨》(《侯七推磨》)、《佛手橘》《假金牌》(《绞岳飞》)、《戳姐夫》《掰扣鼻》(《报喜》)等。此外,《宇宙锋》《万花船》等剧中,均插有部分笛戏。罗戏有《打面缸》《锯大缸》(《百草山》)、《拐妗子》(《沙州迁民》)、《胡小放羊》《打灶王》(夹有"跑娃娃"调)等。

二、枣梆

（一）概述

枣梆,鲁西南地方剧种。主要流行在菏泽、郓城、梁山、巨野、鄄城、定陶、东明等县。东到嘉祥、济宁,南到成武、曹县以及陇海路以北的吴屯等地,西到河南省的长垣、兰考、内黄,北到黄河以北的观城、朝城、范县以及濮阳、彰德、大名、成安一带也较为流行。它是山西上党梆子传入山东后,受到当地语言的影响,发生变化而产生,学唱者又多为本地人,所以传出了这个名称,意即"本地的山西梆子",简称"早梆"。这个名称沿用甚久,带有歧视山西人的意味。1960年,谐"早梆"原音,并因其以枣木梆子击节,定名为"枣梆"。

据菏泽县山西会馆的碑碣记载,早在清代乾隆年间以前,就有山西商人

在这一带经营典当、盐、烟、染坊等行业,掌握了一部分经济实力。他们将家乡流行的戏曲,带到了鲁西南。起初,只有清唱,没有化装演出。直到清光绪初年(1875年左右),山西连年遇灾,戏曲职业班社外出流动,有个"十万班",曾在鲁西南巡回演出达一年之久。接着,山西艺人潘朝绪来到郓城、梁山一代,收徒授艺,组成了第一个职业班社——义盛班。他所传授的这种梆子声腔,便是出于山西上党梆子,或称"上党宫调"及"泽州调"等名称。1963年,山东县菏泽地区枣梆剧团曾去山西省上党地区巡回演出,与上党梆子剧团的演员们互叙根由来历,彼此观摩演出,交流经验。

枣梆《借衣》剧照

枣梆《打子》剧照

由于枣梆脱胎于上党梆子,剧词的韵脚仍旧保持着浓厚的山西方言特色。在一段唱词中,"天仙"与"苍桑"辙可以混用。例如,《狄青借衣》中狄姐所唱:"门前车马闹嚷嚷,众乡亲来庆贺我的才郎。头上青丝绾水纂,鬓边斜插白玉簪。南京官粉净了面,苏州胭脂点辱尖。……迈步且把二堂上,八幅罗裙响叮当。"按照山东地方戏曲的一般规律,韵脚中的"嚷"、"郎"、"当"属"苍桑"辙,"簪"、"尖"属"天仙辙",混用则称"跷辙",唱不顺口,听来别扭,但是枣梆演员习惯了,唱来十分自然。枣梆的唱腔,既能表现激昂雄壮,又能表现活泼欢快的情感。旦角花腔,细腻缠绵,委婉动听,别具一格。在表演上,粗犷豪迈。如徐龙铡子前的甩袖、抖髯、搓手、顿足,和人物当时错综复杂的思路感情结合得非常紧密;《打子》《杀路》等剧中的跌坐、甩发,颇有特色;《桃山洞》等剧中的亮相,架式美观,舞台调度相当别致。各个行当

的演员,演唱时都用大本腔(本嗓)与二本腔(假声)相结合的唱法。红脸、黑脸的唱腔尾音,用假声"立嗓",翻高八度,发"讴"或"啊"音;小生、小旦的立嗓尾音,发"咦啊"声,听来颇有特色。

（二）唱腔音乐

枣梆的属板腔体唱腔结构,唱词以七字句和十字句的上下句式为主,兼有其他多种变体形式。各种板式,上句落音自由灵活,常见落于6、1、2、3等;而下句一定落于主音5上。

常用的板式可分为[流水板]、[二八铜]、[二板]以及[尖板]四大类。

[流水板]是枣梆的基本板式,一板一眼。唱腔眼起板落,流利灵活,朗朗上口。包含有[流水花腔]、[三步歌]、[金钩挂]、[倒反拨]以及[一串铃]等变体板式。

谱例5-6　　[流水板]《程伯父他那里恶言出口》

选自《彩仙桥》中老生唱段。

程伯父他那里恶言出口

传唱：扈庆如
记谱：魏清风

第五章 鲁西南民间戏曲

（大大大大
乙大乙台台）

他那里恶言出口，

倒叫我

尤德安满脸害羞。

出言来 望伯父一声禀

呔，

让小侄把此事

细说来由。

（大大大乙大乙台-）

[二八铜]也是枣梆常用的基本板式,一板一眼。但与[流水板]不同的是,[二八铜]的上句为板起眼落,下句眼起板落。其演唱也更加自由,过门中加入打击乐,旋律高亢明亮、热情奔放。常用于表现人物兴奋、较为激动的心境。包含有[紧铜]、[武包腔]、[靠山吼]、[垛子]以及[挎板铜]等变化板式。

　　[二板]是枣梆腔多字少的基本板式,一板三眼,旋律性强,极富抒情性,多用于表现人物悠闲、喜悦或沉思、忧虑的心情。通常情况下,演唱4句,多转入[流水板]。包含[二板大花腔]、[八句二板]、[二凡]、[落二板]等变化板式。

谱例 5-7　[二板]《田玉川坐洞房自思自想》

选自《蝴蝶杯》中小生唱段。

田玉川坐洞房自思自想

传唱:刘继堂
记谱:魏清风

（简谱略）

这件事（衣 呀） 好一 似 六 月 降 霜。

[尖板]是一种节拍自由的散板结构形式，句间有打击乐相隔，慢唱豪放、婉转，宜于抒情，快唱具有吟诵性。既能表现人物悲切的哀怨，又能表现人物欣喜的心情。多采用四、六句结构，没有大段唱腔。包含两种变体形式，其一，是通过提高音区，改变落音而形成的[小栽板]；其二，是由[尖板]上句作大幅度扩充而成的单句结构[大栽板]。

枣梆唱腔，若按行当划分，归于三类。小生、旦角为一类，老生、花脸各

为一类。三种不同的唱腔,都采用真假声相结合的演唱方法。小生、旦角的演唱圆润而明亮;老生的演唱高亢又明亮;花脸的演唱泼辣、豪放而粗犷。

(三) 乐队伴奏

乐队有文场、武场之分。最初用的丝弦乐器为头把、二把、三把,也称"老三把"。头把又名"锯琴",杆似板胡而稍短,椿木制筒,前后粗细不同,用梧桐板覆蒙,羊肠制弦,发音高亢尖亮,与山东梆子的"二弦"、莱芜梆子的"提琴"、章丘梆子的"胡琴"相似。二把的式样与头把基本相同,但筒子前后一般粗细。陆续增添了板胡、二胡、三弦、琵琶、低胡、笛、笙等伴奏乐器。打击乐器与山东流行的其他梆子大致相同,只是"锣经"中的[小锣浪头](出场时用的),略有差异。丝弦乐器演奏时,有时配加霸王鞭伴奏,在其他剧种中较为罕见。

文场乐队除"老三把"外,还有二胡、琵琶、笙、笛、扬琴、唢呐等构成一个小型的民乐队。伴奏形式以随腔齐奏为主。

伴奏曲牌分唢呐曲与丝弦乐两种。唢呐曲一般用于场面宏大、气氛严肃、情绪庄重的场合。而丝弦乐多用于情绪、气氛相对宽松、缓和的情景,并常常加入笛、笙等乐器构成管弦合奏形式。

枣梆所用锣鼓点,与京剧、山东梆子等基本相同,但唱腔中的开唱锣鼓与伴唱锣鼓却为该剧种所独有。

三、柳子戏

(一) 概述

柳子戏是流行于以菏泽、济宁、徐州为中心的鲁苏豫皖冀五省交界的三十余个县的地方戏曲剧种。又名弦子戏,黄河以北有"糠窝窝"、"百调子"、"吹腔"之称呼,是中国戏曲古老声腔之一。我国戏曲史上曾有"东柳、西梆、南昆、北弋"之称,"东柳"就是山东柳子戏。

柳子戏是山东古老剧种之一。早在明万历年间,就有沈德符(1578—1642年)在《野获编·时尚小令》中记载:元人小令,行于赵燕,后流传各地。自宣德、正统至成化、弘治年间,中原流行[琐南枝]、[傍妆台]、[山坡羊],之后又有[耍孩儿]、[驻云飞]、[醉太平]诸曲流行。嘉靖、隆庆间,兴起[闹五更]、[寄生草]、[罗江怨]、[哭天皇]、[干荷叶]、[银绞丝]等曲,不问南北,不问男女,不问老幼良贱,人人习学,人人喜听。文中所说"中原"系为以河南开封为中心的周围地带,即后来柳子戏、大弦子戏、罗子戏、卷戏等剧种

的主要流行区域。柳子戏现存的俗曲,许多与明、清俗曲刻本中的曲牌名称相同。如《山坡羊》《琐南枝》《耍孩儿》《沽美酒》《黄莺儿》等。由此可见,柳子戏主要是在元、明、清以来民间流行的俗曲小令基础上演变发展而成的。这种由俗曲组成的地方戏曲在清初即已在山东境内流行。《聊斋志异》作者、山东淄川(今淄博)人蒲松龄就曾编过"戏三出":《考词九转货郎儿》《钟妹庆寿》《闹馆》。其中《闹馆》一剧至今仍为柳子戏传唱。到清中叶乾隆年间,柳子戏(弦子戏)已在山东、河南一带广为传播。李绿园写于乾隆四十二年(1777年)的小说《歧路灯》中就曾有"历城的一班弦子戏",而且是"山东弦子戏"曾在河南开封演出的记载。据史料记载,清初柳子戏还曾在北京演出过。在《日下看花记》中曾有"有明肇始,昆腔洋洋盈耳,而弋阳、梆子、琴、柳各腔,南北繁会,笙磬同音,歌咏升平,

山东柳子戏

伶工荟萃,莫盛于京华"的记载。文中所记述的是乾隆五十五年(1790年)四大徽班进京前的情况。然而那时柳子腔就已被列入"一时称盛"的剧种,与昆、弋、梆相提并论,被称为"东柳、西梆、南昆、北弋"。然而,自乾隆五十五年徽班进京后,皮黄逐渐占据京城剧坛,柳子腔只好返回山东、冀南和豫东一带,在农村集镇中演唱,再未恢复当年盛况。咸丰初年(1851年),演红脸的艺人姚天机在鲁西南创立科班,培养出一批深受群众喜爱的演员,如"十里轰、盖山东、玻璃水眼、张道洪"。咸丰十年前后,柳子戏名旦戴金枝,曾在一天之内连唱十五次《锯大缸》。在这之后的著名演员有刘玉柱(小生)、江米人(旦)、姚兰臣(丑)、周保三(净)等。到宣统二年(1910年)左右,柳子戏职业班社以运河为界分为四路。西路为曹县的义盛班,由张庆云领班,活动于菏泽、济宁一带;东路由立家兴领班,活动于费县、临沂等地;南路由张敬友带班,活动于苏北、丰县一带;北路由苗发云组班,以章丘为活动中心。

抗日战争爆发后至新中国成立前夕,柳子戏几经磨难,艺人们或改唱他戏,或弃戏务农,只有个别剧社勉强维持演出,惨淡经营。

新中国成立后,柳子戏这一古老戏种得到恢复和发展。一些县级柳子戏剧团纷纷成立,如郓城县工农剧社、复程县新声剧社、曲阜县新声剧社、嘉祥人民剧社等。其中郓城县工农剧社最有名。1954年郓城县工农剧社参加了华东区戏曲观摩演出大会,其出演剧目《黄桑店》等获演出奖,主要演员也分获演员奖。同年,郓城县工农剧社调菏泽成为地区柳子剧团。1959年又上调省,成为山东省柳子剧团。同年10月24日,毛泽东在济南观看了柳子戏《玩会跳船》《张飞闯辕门》。1962年,剧目《孙安动本》由上海海燕电影制片厂摄制成电影。1979年10月,曹禺同名话剧《王昭君》被改编成柳子戏,并参加山东省庆祝中华人民共和国成立三十周年献礼演出,获创作及演出奖。1982年山东省戏剧演出月期间,省柳子剧团演出的《琵琶遗恨》获剧本改编奖、导演奖、音乐设计奖、优秀舞美设计奖、服装设计奖等奖项,主要演员并获表演奖。

十一届三中全会后,随着改革开放和时代的发展,柳子戏的优秀传统剧目《孙安动本》《玩会跳船》《红罗记》《五台会兄》《张飞闯辕门》《白兔记》等得以恢复上演,还改编移植了《琵琶遗恨》《王昭君》《花木兰》《卧龙求凤》《江姐》《法魂》等一大批优秀剧目。1992年,《张飞闯辕门》参加全国优秀剧目展演,获剧目表演两项最高奖,1998年,《法魂》一剧获山东省精品工程奖。

2002年,山东省柳子剧团推出大型历史故事剧《风雨帝王家》,首演取得成功,这是继《孙安动本》后的又一部力作。2004年9月,在阔别首都舞台四十五年后,柳子戏再次晋京演出,将柳子戏经典传统剧目《孙安动本》和新编历史故事剧《风雨帝王家》奉献给了首都观众,受到各界好评,使剧团再创辉煌。

2005年,山东省柳子剧团一级演员陈媛同志在《风雨帝王家》一剧中饰"韦后"一角,一举荣获第二十二届梅花奖;2006年5月20日又传来捷报,柳子戏入选"第一批国家级非物质文化遗产名录"。

(二)声腔曲牌

柳子戏是多声腔曲牌体剧种。声腔包括弦索腔(明清俗曲)、青阳腔、高腔、乱弹腔、昆腔以及罗罗腔六大声腔。其唱腔以明清俗曲以及柳子调为主,其中俗曲部分比重较大,现存的200多个传统剧目中,由俗曲联成的约占二分之一。代表性剧目有《白兔记》(兴围、回围、磨房)、《金锁记》《孙安动本》《玩会跳船》《抱妆盒》《燕青打擂》《三盗芭蕉扇》等。俗曲曲调委婉曲折,能够表达细腻复杂的思想感情,素有"九腔十八调,七十二咳咳"之称。

同时，柳子戏在数百年的发展历程中，不断吸收借鉴了其他多种声腔的曲调，形成了自身特色独具的曲牌。

弦索腔常用曲牌包括以长短句为主组成的曲子和小令（通常包括"五大曲"、"单曲"、"复曲"以及"小令"四部分）以及由七字句或十字句组成的上下对偶结构的曲牌（如"柳子"、"赞子"、"序子"、"调子"等）两大部分。

"五大曲"，即[黄莺儿]、[山坡羊]、[锁南枝]、[娃娃]、[驻云飞]，是柳子戏常用曲牌，当地艺人又称之为"五大套曲"。

谱例5-8 [黄莺儿]《保我主锦家邦》
选自《秦英征西》中武生唱段。

保我主锦家邦

传唱：汤秋金
记谱：侯俊美

1 = D

（乐谱）

越调【共莺儿】

英　雄　将

似

$\widehat{1\ 5\ 1\ 6\ 4\ 3\ 2\ \overset{2}{\underset{\frown}{1}}\ 1}$ (2 1 6 1 3 3 2 3 1 2 3 4 2 3 5 6 1 5 3 6 3 6 3 |

虎

$\overset{tr}{2}\ \overset{tr}{2}$ 2 1 2 3 2 1 6 1 6 1 2 3 1 6 5 4 2 3 5 6 1 6 5 2 4 5 1 6 5 3 2) |

$\overset{6}{\underset{\frown}{1}}$ 1 1 6 4 3 2 $\overset{6}{\underset{\frown}{1}}\overset{2}{\underset{\frown}{1}}$ 1 6 1 (5 1) 1·2 7 6 6 3 5 6 4 3 2 |

(安)　　　　　　　　　　似　　虎

3 5 1 (3 1 2 3 2 1 6 2 1 6 1 6 2 1 6 1 2 3 4 2 3 5·6 5 3 2 3 2 1 |

狼，

谱例 5-9 ［山坡羊］《送顿牢饭表表情肠》

选自《脱狱牢》中生角唱段。

送顿牢饭表表情肠

1 = D

越调【山坡羊】　原速

传唱：李长祥
记谱：侯俊美

$\overset{6}{\underset{\frown}{1}}$ 1 2 6 5 $\overset{5}{\underset{\frown}{3·5 3}}$ (3 5) 3 5 6 5 7 6 5·1 6 5 4 3 |

赵　匡　　　　　　　（吭）

2 (3 2) 3·1 6 5 3·2 1 $\overset{6}{\underset{\frown}{1}}$ 1 2 (1 2 2 5 3 2 3 5 2 3 5 1 1 5 1 6 5 3 2) |

1·1 6 4 3 2 1·2 1 (5 1 3) 2·3 5 3 5 5 1 5 1 6 5 3 2 |

(安)　　　　　　　赵　　　匡

$3\ \overline{5\ 1}$ ($1\ \underline{6\ 1}$ $\underline{3\ 2}\underline{3\ 5}$ $\underline{6\ i}\underline{6\ 5}$ $\underline{6\ 5}\underline{1\ 2}\underline{3\ 5}\underline{2\ 3}$ $\underline{5\ 6}\underline{5\ 3}\underline{2\ 3}\underline{2\ 1}$ |

美

$\underline{5.6}\underline{1\ 2}\underline{1\ 2}\underline{6\ 5}$ $\underline{4\ 4}\underline{4\ 2}\underline{3\ 2}\underline{3\ 5}$ $\underline{1\ 1}\underline{5\ 6}\underline{1\ 6}\underline{1\ 2}$ $\underline{6\ 2}\underline{6\ 5}\underline{3\ 2}\underline{3\ 5}$ |

$\underline{6\ 1}\underline{5\ 6}\underline{2\ 3}\underline{1\ 2}\underline{7}$ $\underline{6\ 2}\underline{7\ 6}\underline{5\ 6}\underline{5\ 6}\underline{7\ 5}$ $\underline{6\ 5}\underline{6\ 1}$ $\underline{5\ 1}\underline{5\ 3}$ $\underline{2\ 3}\underline{2\ 1}\underline{2\ 7}\underline{6\ 5\ 2}$) |

(台)

$\underline{1.6}\underline{1\ 6\ 1}$) $6\ \overset{7}{\smile}\underline{6\ 6\ 5}$ $\underline{1\ 3\ 5}\underline{6\ 5\ 6\ 1}$ $5\underline{1\ 5\ 3}\underline{2\ 3\ 1}$ |

赵　　　匡　　　　　美

$\underline{3.5}\ 7\ 6$ $6\ 6\ 6$ $\underline{7\ 6}\ 5\ 5\ 5$ $\underline{1}\ \underline{6\ 5\ 1}\ \overset{6}{\smile}1$ |

心　　中

(拉锣)

$2\ 3\ 1$ ($\underline{6\ 5}$) $3\ 3\ \underline{3\ 1}$ $5\underline{0\ 1}\ \overset{6}{5}\ 5$ $\underline{5\ 3}\underline{2\ 3}\underline{2\ 1}$ |

　　　　　　心　　　中　　　惭

$\overset{6}{\smile}1$ ($.\underline{2\ 1\ 3}$ $\underline{6\ 2\ 7}\underline{6\ 5\ 3\ 5\ 3}$ $\underline{2\ 1}\underline{5\ 2}\underline{1\ 2}\underline{1\ 1}$ $\underline{2\ 3}\underline{1\ 3}\underline{2\ 3}\underline{1\ 5\ 2}$ |

惘，

谱例 5-10 ［驻云飞］《筵宴群臣》

选自《挂龙灯》中红生唱段。

筵宴群臣

传唱：张春雷
记谱：高鼎铸

1 = F

下调【驻云飞】

廿（扎 $\overset{tr}{6\ 5}$ - 3 - $5\ \underline{3.}\ \underline{2\overset{1}{\smile}}$ $\underline{2\ 7.}\ 6$ $\underline{5\ 6\ 7\ 7}\overset{7}{\smile}6$ -) $\overset{\frown}{7}$ | $5\overset{3}{\smile}5\ \overset{5}{5}6$ 6 - ∨

　　　　　　　　　　　　　　　　　　　　　　　　筵　　　　宴

谱例 5-11 ［锁南枝］《纵死黄泉节不失》

选自《御碑亭》中旦角唱段。

纵死黄泉节不失

1 = G

平调【锁南枝】　　原速

传唱：李松云
记谱：侯俊美

第五章 鲁西南民间戏曲

（此处为简谱乐谱，内容如下：）

2(212) 3.165 3213 2 (127 65265655 61516 5632) |

1 6 5 3 2 1 1 2 1 (6 1 3) 3 2 3 5 3 5 6 6 3 5 3 2 1 |

（安）　　　　　　　见　　一

(6 6 2 3 5 6 2 2 1 1 6 7 5 3 |

3 2 3 2 2 7 6 7 6. 6 - 0 0 |

人
（台）

6 7 5 7 6 5 6 2 2 2 1 5 6 2 2 2 2 1 5 6 2 1 6 1 6 5 |

谱例 5-12　[娃娃]《见老翁盹睡马台》

选自《双喜》中武生唱段。

见老翁盹睡马台

1 = G

传唱：汤秋金
记谱：侯俊美

廿（得儿台大台 6 6 - 3 2 3 2 1 - 6 5 6 5 5 - 3 2 3 2 3. 2 2 -）

平调【娃娃】

5 5. 3 5 3 2 3 2 2 - 2 5 - 3 5 3 2 7 2 7 6 6 7. 5 -

有（哎）　　　　　　（安）

2 7 6 7 6 7 5 - 6 6 1 1 - 3 - 2 2 1 1 -

罗　章　　　　败　下　　来，

"单曲",是一个牌名只有一种唱法的专曲专用的曲牌。如[二凡]、[一封书]、[江流水]、[将军到]、[老江东]等,这类曲牌腔格固定,没有变化形式。

"复曲",指同一牌名包含两支(以上)不同板式或曲调的曲牌。如[步步娇]有越调和下调之分;[画眉序]有原板、二板、三板之别。

"小令"是穿插于传统剧目中的一部分小曲牌,它旋律简朴、词义通俗,多无过门,短小精悍,有[银纽丝]、[扑门风]、[五更转]、[爱春风]、[鬼灵歌]等10余种形式。

"柳子"是越调系统中的二板曲牌,结构为七字句构成的上下句结构的四句体。

"赞子"是紧打散唱类曲牌。

"序子"曲牌多用,有越调、平调等,唱腔也有原板、二板等板式,唱词有七字句与十字句两种形式。

青阳腔,来自安徽。有[原板青阳]、[二板青阳]、[三板青阳]等板式,其唱词结构与曲体结构自由灵活。

高腔,由弋阳腔演化而来,有[青阳高腔]、[山坡羊高腔]、[娃娃高腔]等形式。

乱弹,其曲调与"吹腔"相似,有[原板]、[二格硬板]、[二板]等多种板式。

罗罗腔,曲牌种类不多,常见的有[二板罗罗]和[三板罗罗]。

(三) 乐队伴奏

柳子戏的乐队有文场与武场之分,文场乐队由丝竹乐器组成,武场乐队由打击乐器组成。整个乐队由7人组成,文场3人,主要演奏竹笛、笙、三弦,传统乐队中称"三大件",其中笙、笛演奏员兼唢呐手,三弦演奏者兼打铜板;武场4人,大鼓、大锣、小锣、手镲各一人。伴奏时以单旋律的随腔齐奏为主。在伴腔时,笛子吹奏的旋律基本与唱腔相同,而笙和三弦则可加花变奏;演奏过门时,笛子可即兴发挥,与笙和三弦构成支声复调,艺人称其为"严丝合缝"、"风雨不透"。柳子戏的乐队由丝竹乐器和打击乐器两部分组成。丝竹乐器俗称文场,以笛子、笙、小三弦为主,兼用唢呐;打击乐器称武场,包括板鼓、大锣、小锣、手镲、小镲、堂鼓、四大扇等乐器。打击乐合奏时,发出"荒、扑、歹"的声音,音调鲜明,与其他剧种多有不同。

文场曲牌由丝竹曲牌和唢呐曲牌组成,丝竹曲牌又分笙、笛、三弦独奏

曲牌和合奏曲牌。常见独奏曲牌有笛子演奏的《普天乐》，三弦演奏的《爬山虎》《八板》等，由于这类曲牌具有个性特色，故被用于某一剧目或特定戏剧环境中，成为专用曲牌。合奏曲牌有《四合四》《扬州》《春桂子》《十样景》《小开门》《小场》《朝天子》等，多用于过场、更衣、梳妆、行礼、宴会等。

谱例 5-13　丝竹曲牌《四合四》

四合四

传奏：冯保全　李成军　侯俊美
　　　刘玉端　李崇保　程双印
记谱：李崇保

1 = G

慢起渐快
廾（冬龙. 冬冬 冬冬 冬冬 多罗.） 中速
6 7 6 5 3 | 4/4 6 7 6 5 1 6 1 2 |

（一）
3 3 2⁶ 6 7 5 3 | 6 7 6 5 1 6 1 2 | 3 3 5 3 5 3 2 1 6 1 2 |

3 2 3 7 6 5 5 2 3 | 3 0 5.tr 6 3 2 1 6 1 | 2. 3 5 2. 3 2 |

1. 2 3 5 2 3 1 7 | 6.tr 3 2 1 2 1 6 | 6 0 1. 2 6 5 6 1 |

2. 3 2 ²½ 1 2 | 3 2 3 5 3 5 3 2 | 1 1 1 6. 5 6 1 |

2 3 2 1 7 6 5 7 | 6̃. 6 5 6 5 3 | 2. 3 5 2. tr 2 |

1. 3 3 5 2 3 1 1 | 6 1 6 5 6 5 4̃ 5 | 6 1 6 5 6 5 4̃ 5 |

6 1 6 5 1 6 1 2 | 3 3 5 3 5 3 2 1 6 1 2 | 3 3 2⁶ 6 7 6 5 3 |

（二）
6 7 6 5 1 6 1 2 | 3 3 5 3 5 3 2 1. 2 | 3 3 7 6 5 5 3 |

3 0 5.tr 6 3 2 1 6 1 | 2. 3 2. 3 2 2 2 | 1. 2 3 5 2 3 1 7 |

[乐谱略]

唢呐曲牌又分带词的唢呐曲牌与不带词的唢呐曲牌两种类型。不带词的唢呐曲牌只用一对中音唢呐吹奏,无人声演唱,如《将军令》《一枝花》《急三枪》等;带词的唢呐曲牌有独唱与合唱之分,伴独唱唢呐曲牌有《得胜令》《玉芙蓉》等,伴合唱唢呐曲牌有《江流水》《赏花时》等。

谱例5-14　无词唢呐曲牌《急三枪》

急 三 枪

传奏:侯俊美　李成军　李崇保
　　　刘思来　张广义　张丰江
记谱:李崇保

$1=\flat E$(筒音作1)

[乐谱略]

说明：此为"以曲代诉"专用曲牌。

武场打击乐又称锣鼓经。依据其功能与用途，可分为"开唱和伴唱锣鼓"、"身段锣鼓"、"专用锣鼓"三部分。开唱锣鼓，指各种唱腔曲牌的开头锣鼓，如［创板］、［帽头儿］、［凤点头］等；伴唱锣鼓指唱腔和过门或间奏中的包打锣鼓经，如［武打娃娃］、［武打黄莺儿］、［武打山坡羊］，以及"清包"的拉锣腔等。

身段锣鼓主要指用于配合演员登台亮相、身段表演以及动作展示等。专用锣鼓用于专门的场合或某种固定的程式中，如［打通锣鼓］专用于演出序奏，［尾声］用于宣告演出结束；传统曲牌中"念板"专用［扑灯蛾］，神戏专用［加官点］等。

谱例 5-15　专用锣鼓《尾声》

尾 声

传唱：王兴仓　唐 兴
传奏：侯俊美　李成军　李崇保
记谱：李崇保

$1 = {}^{\flat}B$（筒音作5）

说明：词曲选自《断桥》。此曲多用于皆大欢喜的场面。

谱例 5-16　专用锣鼓《加官点》

加官点

说明：此为唱吉祥戏（神戏）"跳加官"时的专用锣鼓。

（四）行当角色

柳子戏传统的角色行当分为四生、四旦、四花脸，三大门头十二行。自20世纪20年代以后，随着柳子戏演出剧目的增多、演出阵容的扩大，角色行当的划分也日趋明确具体，演变为现行的生、旦、净、末、丑五大门类。表演程式粗犷豪放，风格独特；人物动作设计惟妙惟肖，生活气息浓厚。如武将出场，必先在台上表演踢腿、打飞脚、亮相；发怒时双脚跳起，表示急躁情绪；对打时多用真刀真枪。在演唱上，男女演员均以真声为主，但高音区也有使用假声的情况。

四、大弦子戏

(一) 概述

大弦子戏,是流行于鲁西南、豫东、冀南等地交界地带的一个古老剧种,尤以菏泽、定陶、济宁最为盛行。因该剧种最初只用"三弦"伴奏而得名为"弦子戏"。渊源于元明以来流行于本地区的俗曲小令,部分剧目、曲调同柳子戏近似,但风格较粗犷,当地民间有"粗弦子,细柳子"的说法。也保存了一些高腔、青阳、罗罗等古老腔调。又因其成立的班社先后不同,以艺人多少和演出水平高低而分为大小两班等,大班称大弦子戏,小班称小弦子戏,剧种通称"大弦子戏"。

清乾隆年间(1736—1795),大弦子戏份礼门、敬门和旺门,共 18 个班社,其中礼门流行于鲁西南地区。清末民初之际,鲁西南有记载的大弦子戏班社以定陶县的"高家班"、菏泽的"公义班"最为出名。

鲁西南地区仅存的大弦子戏剧团——定陶县曙光剧团,于 1958 年改为菏泽地方戏曲院大弦子剧团,大弦子戏得到了地方政府的扶植,业务水平也得到相应的提高。"文革"期间,大弦子戏剧团被撤销,但大弦子戏并没有因此而夭折,仅凭部分艺人在民间传播而存留至今。

(二) 音乐曲牌

大弦子戏采用曲牌联套体的结构体制,全部曲牌分为"锡笛曲"、"罗笛曲"、"竹笛曲"、"大笛曲"和"序曲"五类。演唱牌子曲,又以锡笛伴奏居多。大弦子戏唱腔以曲牌连缀为主,除继承"弦索"北曲固定曲牌外,又吸收民间小曲曲牌如[锁南枝]、[山坡羊]等,唱词结构以长短句为主,偶尔也用对偶、平句等;曲调有粗、细之分,粗曲字多调急,适于表达激动的情绪气氛,细曲调缓字少,宜于叙事抒情;道白多用韵;唱腔尾音多提高八度,具有一种优美典雅的艺术风格。

常用的声腔曲牌有[小山坡羊]、[蜡花杆]、[林锦序]、[慢勾儿腔]、[泣颜回]等。[小山坡羊]曲牌一板三眼,眼起板落,规整的多句式乐段结构,徵调式,行腔中运用多种宫调转换手法,主要用于抒发人物忧虑惆怅或壮志满怀的内心世界与精神品格。如《于谦》中,太后唱段"御驾亲征千里往"。

谱例 5-17 ［小山坡羊］《御驾亲征千里往》

选自《于谦》中旦角唱段。

御驾亲征千里往

传唱：郭春兰
记谱：李学珍

$1=\flat E$

庄。

廊。

[蜡花杆]曲牌与[小山坡羊]构成下属调关系。低五度演唱。该曲牌从散板—慢三板—快三板—二板的变化板式组合成套,音乐极具戏剧性。旋法细腻、委婉,节奏平稳,羽调式。善于抒发剧中人物思虑滚滚或千愁万绪的心理情态。如《杨文广征东》中杨文广唱段"娘在西儿在东"。

谱例5-18 [蜡花杆]《娘在西儿在东》

选自《杨文广征东》中小生唱段。

娘在西儿在东

【腊花杆】

传唱:李思慈
记谱:李学珍

1 = A

[林锦序]是一板一眼的常用曲牌,徵调式。行腔中运用多种宫调转换手法来表现人物惆怅烦闷、急于述说等情绪。如《追鱼》中鱼精唱段"同甘共苦伴张郎"。

[慢勾儿腔],眼起板落,宫调式。擅长于表现叙事、辩理和抒发一般的情感。如《红桃山》中宋江唱段"小林冲闻名上将"。

谱例 5-19 ［慢勾儿腔］《小林冲闻名上将》

选自《红桃山》中老生唱段。

小林冲闻名上将

传唱：郭月芹
记谱：李学珍

1 = A

【慢勾儿腔】 慢速

第五章 鲁西南民间戏曲

[曲谱：他请你下山去（哎咳）自逞刚强。]

〔泣颜回〕是简单的对仗体唱腔曲牌，一板三眼，眼起板落，徵调式。旋法质朴，速度较快。如《奇中遇》中于广唱段"奉母命曹州府去投亲"。

谱例 5-20　〔泣颜回〕《奉母命曹州府去投亲》

选自《奇中遇》中小生唱段。

奉母命曹州府去投亲

传唱：李恩慈
记谱：李学珍

1 = A

[曲谱：奉母命曹州府去投亲，老岳父嫌贫爱富昧婚姻。（台）逼我退婚我不应允，恼恨了岳父老大人。]

(三) 主要剧目

大弦子戏的传统剧目,多取材于《封神演义》《东周列国志》《西汉演义》《三国演义》《水浒全传》《西游记》《说唐》《隋唐演义》《杨家将》等历史小说及民间传说,据统计有300多个。剧目大多数失传,现仅存100多个,主要代表剧目有《火龙阵》《斩王秀兰》《保定府》《二虎斗》《呼延庆打擂》《武松打店》《胡罗锅抢亲》《奇中遇》《访山东》等。新中国成立后,先后整理了《两架山》(在山东省第二届戏曲观摩演出中,荣获剧本一等奖并灌制了唱片)、《奇中遇》(灌制了唱片)、《金麒麟》《牛头山》等传统剧目。

大弦子戏《火龙阵》剧照

大弦子戏《奇中遇》剧照

(四) 乐队伴奏

大弦子戏行当齐全,称三大门头十三行,又有五生、五旦、三花脸之称。表演具有粗狂泼辣、动作幅度大等特点。武打多用真刀真枪,程式严谨、节奏分明。大弦子戏的伴奏有文场、武场之分。文场伴奏乐器,除三弦外,还有锡笛、大笛、罗笛、竹笛和笙,不同乐器分别伴奏不同的唱腔曲牌。武场打击乐除四大件外,还用本剧种独有的四大扇(大铙、大钹、三铙、大马锣),并配有状若喇叭的铜制尖子号,用于描绘威武雄壮、红火炽烈的情绪与场面。一般采用齐奏的伴奏手法,在具体伴奏中常见的处理方式是"三滴水"(在演奏散起曲牌的唱前过门时,首先由三弦演奏,其后加入笙和其他乐器弱奏进入,最后加入锡笛)、定心锣(在过门结束,接唱时往往用小锣一击预示下板接唱)以及拨笛(在过门中锡笛和罗笛一音不漏,在伴奏唱腔中领头、结尾、中间停。中间停止时称为拨笛)。

(五) 表演特片

大弦子戏表演动作极其夸张、幅度大,"打飞脚"是其基本动作,武扬多

备有挂彩戏特制的"刀"、"枪"等道具和特技表演,动作惊险,形象逼真。

五、两夹弦

(一) 概述

两夹弦是在鲁西南一带流行的曲艺形式"花鼓丁香"的基础上发展演变而成的。"花鼓丁香"主要流行在鲁西南地区,因为经常上演《休丁香》(《张郎休妻》)而得名。"花鼓丁香"最晚在清代中叶就已在菏泽流行,其演唱形式主要是"坐板凳头"(清唱)或"打地摊"(简单化妆演唱),只用一面手锣,一个梆子,一个挎在腰侧的凸肚花鼓,没有丝弦乐器伴奏。

清咸丰初年(1851年),山东濮州引马集(今属山东鄄城县)有个穷秀才白殿玉,擅诗词,通音律,酷爱花鼓丁香,常编些花鼓新词,教妻吟唱。后来,他对花鼓小唱只配一面凸肚腰鼓击节伴唱,深感乏味,常思增加丝弦,以壮声色。其妻纺棉时常哼曲词,其每唱一句,接着便"嗡、嗡、嗡"纺抽棉花,纺车声成了唱腔的自然伴奏,白秀才深受启发,经过多次试验,终于做出了如二胡状的"弦子"为妻伴奏,节奏和谐,大增其色。白殿玉在花鼓丁香的基础上,编词清唱,并根据词意,突破原始腔调的节奏规范,融入其他姊妹艺术的唱腔,博得了广大听众的喜爱。白殿玉在引马集收了三个乞讨人为徒弟,他们是莘县的李季安、东平的戚成兴和济宁的梅福成。咸丰八年(1858年),濮州遭水灾,李季安北归,白殿玉带戚、梅二徒,乞讨至曹州(今菏泽)东北的大徐庄落户,后由戚、梅二人在大徐庄收徒数十人,在菏泽、鄄城、郓城、定陶、曹县、巨野、梁山、东平一带农村"打地摊"卖唱。这期间,由于人员的增加,以由一人清唱,逐步发展到七八个人分包赶角形式,其体裁也由说唱式的叙事体,过渡到戏曲化的代言体,具有了较复杂的表演程式,演唱比较完整的戏曲故事,其乐器除一个凸肚花鼓,又增加了丝弦(两根弦的"弦子"),还有一面手锣、一个梆子。两夹弦剧种初具雏形。

清同治年间(约1864年左右),曹州城西南魏堂村贡生魏金玉聘请戚成兴、梅福成为师,在村里成立了两夹弦"玩友班"(光绪初年,约1875年在定陶县张湾村成立),随后趁本村庆贺王姓夫人立贞节牌坊之机,在四辆太平车搭成的戏台上,演出了《安安送米》,这是两夹弦由地摊小唱走上舞台的开始。演出剧目多为生活小戏。因流传地域关系,群众称鄄城一带的两夹弦为北词两夹弦,而曹州一带的被称为南词两夹弦。

这一时期的两夹弦戏,仍是农闲唱、农忙散的"玩友会",没有严格的科

班制度,其唱腔也没有"格"和"规"的种种束缚。这种机动自由的特点,加上艺人们要把自己的俗俚小曲变成"大戏"的强烈欲望,使其大量吸收了其他艺术的优点,得以迅速发展。在唱腔方面皆突出地受到当地民歌(如:划船调、打你八棒槌、大锯缸等)、曲艺(如:山东琴书、山东大鼓、坠子等)、戏曲(如:山东梆子、柳子戏、大平调等)的影响,使之日益丰富;表演方面,则学习、借鉴了其他戏曲的程式。1928 年,两夹弦著名表演艺人王文德组建了"共艺班"(又称"洪艺班"),就积极吸收柳子戏、梆子腔等的表演程式。

两夹弦《相女婿》剧照

1853 年(清咸丰三年),在努力提高演出质量的同时,对乐器也进行了改革。为扩大主弦音量,他们把原"弦子"(似二胡)上的两根弦,增加到四根弦,弓子上的一股增加为两股,这就是沿用至今为主弦的"四胡"(又叫四弦)。之后,"文乐"又增加了琵琶、二胡,"武乐"增加了大锣、手钹、堂鼓等,多用于开戏之前的"打通"。不过表演形式仍较简单,人员很少。艺人们常称:"紧七慢八,六人抓瞎。"乐师往往一人兼奏几样乐器。服装道具也很少,一个班中,一般只有一身褶子,两身布衫,一身官衣,一顶纱帽等"行头"。所演剧目也多是以"三小"(即小生、小旦、小丑)为主角的生活小戏,如《安安送米》《休丁香》《小姑贤》《兰桥会》《王汉喜借年》《拴娃娃》《站花墙》《换亲》《梁祝下山》《吕蒙正赶斋》《抱灵牌》等。至此,两夹弦剧种逐渐成熟。1959 年,毛泽东在济南观看了两夹弦《三拉房》等剧;同年,两夹弦进京汇演,

受到刘少奇、郭沫若等国家领导人接见。1970年,定陶县两夹弦剧团成立,成为今鲁西南唯一的两夹弦剧团。

(二) 唱腔音乐

两夹弦的基本唱腔为大板、二板。另外还有三板、北词、娃娃、山坡羊、捻子、赞子、砍头橛、栽板、哭迷子等腔调。在唱法上,除老生受高调梆子影响用"二本腔"(假声)外,小生、旦、丑、净均以真声为主,尾声上翻时用假声,保持了传统的演唱特色。两夹弦所用的语言,为鲁西南地区的方言,与普通话相比,声韵基本相同,但其四声调值都有着明显的差异,语汇称谓不尽相同。

两夹弦的唱词有两种不同的结构表式:一是以七字句和十字句为主的上下句式,韵脚为上仄下平,下句押韵。在这种结构形式中,亦有一种字数多少变化不定的长短句结构形式,这种结构形式的唱词,虽仍为上下句体,但句体的排比罗列、韵脚的要求等不太严格,垛句上下的呼应也不一定对称。另一种结构形式是"三、三、二"结构的[娃娃]句体。这种词格,除第四句和第七句跳韵外,其余各句均为同一韵脚。第三句为"平、平、仄",中间三句为"仄、平、仄",最后两句为"仄、平"。在实际应用中,对此要求并不十分严格。

谱例5-21 [二板]《今年的雨水大收成不好》

选自《打狗劝夫》中老生唱段。

今年的雨水大收成不好

传唱:祝兆明
记谱:孔祥运

$1 = \flat B$

中速稍快

$\frac{2}{4}$ (扎 0 | 扎 扎 扎 | 5 5 3 | 2 3 5 | 2 3 2 1 | 6 5 | 5 5 3 | 2 3 5．6

(0 3 | 2 2 2 1

[二板]

1 1 6 | 1 2 1) | ³6 7 6 | 6 3 | 7 6 5 | 5 6 1 | 1 - | 1 -

　　　　　　今　年　　的　　雨　水　　大

鲁西南传统音乐史

[musical notation]

收成　　不好，

[musical notation]

只落　的年终

[musical notation]

无有　食　粮。

谱例5-22 ［大板］《申素梅我上马来泪渐渐》

选自《太皇山》中生角唱段。

申素梅我上马来泪渐渐

1=♯G 4/4

传唱：宋绍江
记谱：申崇今

【大板】

[musical notation]

申　素梅　我上马来（呀）

[musical notation]

泪（耶）渐（呀）　渐（呀），

渐快

$\underline{5\ 5}\ \underline{\dot{1}\ \dot{1}}\ \underline{5\ \dot{1}}\ \underline{5\ 3}\ |\ \underline{3\ 2}\ \underline{1\ 1}\ \underline{2\ 1}\ \underline{2\ 1})\ |\ \underline{\dot{1}\ \dot{1}}\ \overset{5}{6}\ (\underline{3\ 3\ 5})\ |$

抖 丝 缰

$\underline{3}\ \underline{6}\ \underline{3\ 5}\ (\dot{1}\ -)\ |\ \overset{5}{6}\ -\ \dot{1}\ \overset{5}{6}\ \dot{2}\ \dot{1}\ -\ -\ |\ (\underline{3\ 1}\ \underline{2\ 1}\ \underline{3\ 3\ 3\ 2})\ |$

（这）来把　　辔　手（来）提（呀）。

$(\underline{1\ 2}\ \underline{3\ 3\ 3})$

$\underline{1\ 2}\ \underline{3\ 2}\ \underline{1}\ -)\ |\ \underline{\dot{1}\ \dot{1}}\ \underline{\dot{1}\ 6}\ |\ \underline{\dot{1}\ 3}\ 00\ |\ \overset{\dot{1}}{3}\ -\ \underline{3\ \dot{2}}\ |$

　　　　　　　　我居住新安府　　　　　山　阳　小

$1\ -\ \overset{\dot{2}}{\overset{}{}}\ (\underline{2\ 1\ 2\ 3}\ |\ \underline{5.\ 5}\ \underline{\dot{1}\ \dot{1}}\ \underline{5\ \dot{1}}\ \underline{5\ 3}\ |\ \underline{3\ 2}\ \underline{1\ 1}\ \underline{2\ 1}\ \underline{2\ 1})\ |$

县，

$(\underline{6\ 5\ 3\ 2\ 1\ -})$

$\underline{\dot{1}\ \dot{1}}\ \underline{\dot{1}\ 6}\ \underline{6\ \dot{1}}\ |\ \underline{6\ 3}\ 00\ |\ \underline{\dot{2}\ 6}\ \underline{\dot{1}\ 6\ 3}\ |\ \dot{2}\ \dot{1}\ -\ -\ |$

宋王爷开了　科　　　我进京求官　职（啊）。

$(\underline{5\ \dot{1}}\ \underline{5\ 3}\ \underline{3\ 3\ 3\ 2}\ |\ \underline{1\ 2}\ \underline{3\ 2\ 1}\ -)\ |$

（三）主要剧目

两夹弦经典传统剧目有所谓"老八本"（《头堂》《二堂》《休妻》《花墙》《大帘子》《二帘子》《花轿》《抱牌子》）之称；有从山东梆子移植而来的剧目，如《海潮珠》《斩杨人》《背箱子》等；另有《站花墙》《梁祝下山》《安安送米》《吕蒙正赶斋》《小姑贤》《王定保借当》等90余出民间小戏。独有剧目有《王小过年》《打老道》《吃腊肉》《唐二卖杆草》《翻箱子》《穷劝》《富劝》《贾金莲拐马》等。

（四）乐队伴奏

伴奏乐器，以四弦、坠琴和柳叶琴为主，俗称"三大件"，辅以二胡、板胡、

三弦、横笛等。打击乐器与京剧相同。文场乐队配置、大小不等,一般是四至八人。使用的乐器以四弦(也叫四胡)为主,它类似二胡,有四根琴弦,分别夹着两股马尾进行演奏,以发出双印,音量较大,琴师在演奏时常戴有金属指帽按弦,音色铿锵有力。其他弦乐器有二胡、矮秆坠胡,有时也用小提琴、大提琴配合。拨弹乐器有琵琶(早年是使用柳叶琴,与山东拉魂腔所用相同,现已改为通用的琵琶)、中阮、三弦等。管簧乐器有竹笛、笙、闷子等。

在武场音乐中最关键的是司鼓,他是文武场音乐的总指挥,兼奏手板、边鼓及堂鼓。云锣、木鱼、小钹等使用很少,一般不另设专人,而由操持大锣、钹的人分别兼奏,唢呐由弦乐师兼奏。

六、四平调

(一) 概述

四平调是流行于山东、江苏、安徽、河南四省接壤地区的一种民间戏剧形式,由民间花鼓演变而成,迄今只有 60 余年的历史。因它以花鼓为主,吸收评剧、京剧、梆子等剧种的曲调而形成,有人便称它为"四拼调",后改称"四平调"。也有人认为,是根据其曲调四平八稳、四句一平而得名。

四平调

自明代以来,昆腔、高腔、皮黄及梆子腔的兴起,极大地影响和推动了各种地方戏曲艺术形式的发展。以砀山一带为中心的东、南、西、北各路花鼓,在清朝末年先后通过各种不同的渠道,分别演变为另外的几个剧种。当邹玉振为首的花鼓班于 1933 年进入山东济南府,在南岗子(即新市场)和大观园演出时,在群众、院主的建议和帮助下,女角脱去高跷,男角摘下花鼓,穿上戏剧服装,模访戏曲化装,首次登台演出。并由艺人王汉臣向京剧访师学

艺,向戏曲化迈出了可喜的第一步。由于种种原因,花鼓登台之后,曾先后使用过"文明花鼓"、"山东文明梆"、"江苏徐州无弦梆"、"干砸梆"、"花鼓丁香"、"老梆子"、"咣咣戏"等名称。1935年在商丘县演出时由院主、艺人燕玉成、许若海、王培军、庞士荣、刘玉顺等人共同研讨,根据花鼓中男、女演员均用本嗓演唱,曲调四平八稳,且苏北花鼓中又有"平调"的名称,因而便提出借四平八稳之意,用花鼓"平调"之称,各取一字,定名为《四平调》,被广大花鼓艺人欣然接受。

1940年在安徽省界首与河南曲剧李金波、陈万顺、杨福德等人同台演出时,由于曲剧当时有弦乐,无打击乐,而花鼓则有打击乐而无弦乐的丝弦伴奏效果,影响着花鼓艺人,从而使花鼓艺人产生了增加弦乐的强烈愿望。1941年和评剧演员孔殿娥、孔殿玲同台演出,又受他们的影响,更增强了花鼓加弦的决心,终于在1945年于安徽亳县黄河故道演出时由艺人邹玉振、王汉臣、燕玉成、王庆元、刘汉培、张心魁、尹艳喜、郭振芳、王华香等人特意聘请河南夏邑老三班(豫剧)弦手杨学智(河南虞城人)在砂河刘集开始花鼓加弦乐伴奏的研究。苏北花鼓虽然有丰富的音乐,但欲要构成一个独立的剧种还有许多的问题。由于花鼓音乐的调式不统一,演员无固定音高的习惯,原曲调中没有加入过门的间隙,这对当时既缺乏文化知识又不懂音乐理论的艺人们来讲,确实困难重重。但为了生存,为了竞争,艺人们夜以继日,废寝忘食,耗费心血,绞尽脑汁,最终提出以花鼓的[平调](亦称[平板])作为男、女腔的基础,剪头去尾,保留精华,广泛吸收其他兄弟剧种的音乐因素,和花鼓的曲调交融汇合,借鉴"四句一合"的结构规律,确定《四平调》为2、1、6、1唱腔落音格式,删除多余的虚字、衬词,摸索自己独有的唱腔特点,并用一把六棱胡,将腰码下移,定弦为降B调6-3加入过门,进行试验。艺人们在马店苦战三个月,终于研究出四平调的基本板式,取得可喜的成果。从起名到加入弦乐,共经历了十余年的漫长岁月,才摆脱了"干砸梆"的原始状态,孕育出四平调这一新兴剧种的雏形。1946年以王秀真、甄友明、王桂芳、李玉田、董子龙为首的另一花鼓班,也以《陈三两爬堂》《花庭会》为实验剧目,进行了花鼓加弦乐的试验,对四平调剧种的形成和完善,起到了一定的促进作用。

20世纪50年代以来,山东省的金乡、成武、单县、曹县、范县(现划归河南省)先后建立专业剧团,苏、豫、皖等省也有不少专业和业余剧团。1954年和1956年,金乡县前进四平调剧团参加山东省2届戏曲观摩演出大会,演出

《小借年》《小二门》《刘芳福借银》,刘玉芝等获演员奖。之后,曾创作演出《战羊山》《湖上红莲》等现代戏。四平调流布范围较广,河南、山东、安徽、江苏相互接壤地区均为它的活动范围,河南还有商丘市四平调剧团和濮阳市范县四平调剧团两个专业剧团。涌现出四平调大师拜金荣、四平调皇后庞明珠、四平调天后高平等众多的四平调表演艺术家。

四平调唱腔艺术经过花鼓艺人们的不懈努力,在发展中逐渐成熟,特别是戏曲表演艺术家、国家一级演员王凤云继承和发展了其母王桂芳(大青衣)的唱派,唱腔婉转明快、跳跃奔放、刚柔相济。1962年,她去中国评剧院移植了大型古装戏《花为媒》,得到戏曲表演艺术家新凤霞的亲授。她大胆吸收了评剧的戏曲音乐,使四平调唱腔艺术更加丰满,她大胆地对四平调唱腔进行了创新,成功地研究出"慢三眼"式的宫调〔慢四平〕之后,又研究出"慢三眼"式的"徵"调〔反四平〕。这是四平调艺术领域里的一项丰硕成果,形成了别树一帜的独特的四平调艺术流派,得到了戏曲专家们的高度评价。1964年,她主演的《三把镰》在山东省地方戏会演中获演员奖;1984年,她主演的大型现代戏《春暖梨花》在山东省第二届戏剧月演出中获演员奖。山东电台、山东电视台摄(录)制了她主演的《裴秀英告状》《花为媒》,《农村大众》《戏剧丛刊》及省电台对王凤云唱腔艺术进行了采访报道。

1952年,成武县四平调剧团的前身——成武县工农剧社成立,四平调的主要创始人之一——甄友明为第一任团长。20世纪末戏曲市场走入低谷,各地的四平调剧团有的瘫痪,有的被撤销,成武县四平调剧团也处于半瘫痪状态。为此,2005年,向社会公开招聘团长及优秀演员,并建立了一系列激励制度,团长在资金困难的情况下,自己垫付资金维持剧团的正常演出活动。在团长的带动下,全团空前团结,积极性完全被激发出来,成武县四平调剧团又重新焕发出勃勃生机。只有成武县四平调剧团坚持常年在城乡继续演出,每年送戏下乡近百场。2006年,成武四平调被公布为山东省首批省级非物质文化遗产。2006年5月20日,四平调经国务院批准列入第一批国家级非物质文化遗产名录。2007年5月30日公示,成武县四平调剧团的王凤云[1]入选省级非物质文化遗产项目代表性传承人。

[1] 王凤云,女,1944年生,国家一级演员,成武县四平调剧团原团长。王凤云系王桂芳(大青衣)之女,她继承和发展了其母的唱派,嗓音甜美、圆润,吐字清晰,运腔灵活,刚柔相济,收放自如,别具特色。

（二）唱腔音乐

四平调的唱腔和节奏的变化甚为自由灵活，不管多么复杂和不规则的唱词都可以用四平调来演唱。四平调与二黄声腔最大的不同就是上下句的落音十分随意，如四平调唱腔的上句、下句都可以落在"2"音上，上句又可以落在"6"音上，下句可以落在"1"音上。梅派名剧《贵妃醉酒》的基调就是四平调唱腔。四平调与二黄唱腔的连接十分谐和。四平调的旋律委婉缠绵、华丽多姿，适合表达多样的情感。京剧旦角行当的各个流派，都有别具一格的四平调唱段。

四平调与二黄声腔很接近，四平调也叫平板二黄，它是从安徽青阳腔的滚调进一步发展而成的，在京剧传统剧目中除了花脸行当外，其他各行当均有四平调唱腔。四平调唱腔与二黄原板相近，兼备了西皮二黄两种风格的腔调，京胡要用二黄把位伴奏。四平调的板式不多，只有原板、慢板两种板式，而这两种板式的旋律基本相同，只是节奏和行进速度上有别。我们把中速节奏的称为四平调原板，把慢节奏的称为四平调慢板。

四平调音乐唱腔纯朴优美、四平八稳、平易近人。常用曲牌的板式分为"平板"、"直板"、"念板"、"散板"与其他板式五种类型。平板分男女声，各有平板、慢平板以及快平板三种形式；直板类包括直板、直板垛、直板哭腔、直板散腔、砍牛橛五种不同的板式；念板有念板及其变体念板哭腔、念板散腔以及小连板等；其他板式包含有慢板、敢脚调、娃娃调、拐磨子等十余种形式。

谱例 5-23　[平板]《汴梁城里滚了锅》

选自《回龙转》中丑角唱段。

汴梁城里滚了锅

传唱：孙建单
记谱：刘　犟

$1 = A \quad \frac{2}{4}$

中速

(0　0 | 0　0 | 5 5 6 5　5 | 3 5 3 2　1 1 | 6 6 1　2 1 2 3 |

巴 大 巴 大．大大大 台　　　台台)

【平板】
1. 6̲ 5̲6̲1̲) | 3̲ 6̲ 5̲3̲ | 1 - | (7̲2̲ 7̲6̲ 5̲3̲5̲6̲ | 1. 6̲ 5̲6̲1̲) |
　　　　　　未曾　开　口，

(3̲5̲6̲5̲ | 3̲5̲3̲)
0̲ 7̲2̲ 7̲6̲ | 2̲4̲ 0.6̲ | 6̲3̲ 6̲6̲6̲5̲ | 5 0 | 0̲ 5̲ |
我　未曾 开口　我笑呵呵呵呵呵呵，　　　贤弟

2̲ 6̲1̲ 6̲ 0̲ | 6̲6̲ 3̲ 2̲1̲ | 6̲ 1. | (1̲2̲3̲3̲ 2̲3̲2̲3̲ |
不知　　细听我给你　说。

1̲2̲6̲3̲ 2̲3̲2̲1̲ | 6̲5̲ 3̲5̲3̲2̲ | 1̲1̲6̲ 1̲2̲1̲) | 0̲ 6̲ 6̲ ⁷̲6̲ |
　　　　　　　　　　　　　　　　　数 月 前

(6̲1̲2̲1̲ | 6̲)　　　　(0̲6̲1̲ 4̲5̲4̲5̲ | 6̲ 5̲4̲)
6̲ 1̲2̲ ⁷̲6̲ | 0̲ 7̲2̲ 7̲6̲ | 2̲4̲ 0 | 7̲7̲ 7̲ ³̲6̲ |
跟着老爷　　　东　京　进，　　　你不知道

0̲ 6̲ 0̲ ³̲2̲ | 6̲ 2. | ⁷̲2̲ 5̲ | 6̲1̲. | (1̲2̲3̲3̲ 2̲3̲2̲3̲ |
汴　梁城里　滚　了　锅。

1̲2̲3̲5̲ 2̲3̲2̲1̲ | 6̲5̲ 3̲5̲3̲2̲ | 1̲1̲6̲ 1̲2̲1̲) |

谱例 5-24 [直板]《人为知己死无怨》

选自《汉宫怨》中旦角唱段。

人为知己死无怨

传唱：王凤云
记谱：刘　犟

1 = A

(大巴 | 台 | 2̇ | 5̇ | 3̇ | 5̇ | 2̇3̇ 2̇1̇ | 6̲ 1̇ | 2̇3̇ | 1̇2̇ | 1̇2̇)

【直板】紧打慢唱

千金为我亲尝药，

接过药碗

心翻腾。

人为知己死无怨，

纵然是黄连苦水

（仓　才台）也

要吞。　　　　　　（大台　仓才仓）

谱例5-25　[念板]《忍痛强迈踉跄步》
选自《白玉楼》中青衣唱段。

忍痛强迈踉跄步

传唱：王凤云
记谱：刘　犟

1=A
【念板】

腿发软，　　　　　心发跳，

(三) 主要剧目

主要剧目有《小借年》《小二门》《陈三两爬堂》《三告李彦明》《小姑贤》《吕蒙正赶斋》《王小赶脚》《兰桥会》《花庭会》《安安送米》《天宝图》《地宝图》《访荆州》《白蛇传》《绿牡丹》《八一风暴》《白毛女》《杨家将》《九件衣》《回龙传》《紫金镯》《沙家浜》《红灯记》《战山羊》《母子团圆》《三子争父》《小三过年》《孟丽君》《赶三关》《宝莲灯》《陈三两爬堂》《小包公》《哑女告状》等50余出。

(四) 乐队伴奏

乐队构成分为文场与武场,文场乐队由丝竹乐器组成,打击乐器组成武场乐队。

文场音乐中又有"丝竹曲牌"和"吹奏曲牌"两大类,常用丝竹曲牌有[风摆柳]、[喜洋洋]、[离别怨]、[普天乐]、[正气歌]、[思乡曲]、[步步坎]、[蹦蹦跳]、[双抬杠]、[懒汉歌]、[小牵牛]、[美平调]、[扁担桃]、[春蚕丝]、[萤火虫]、[迎宾喜]、[快游场]等九十多种;吹奏曲牌也有[点绛唇]、[三枪]、[打老虎]、[四大锣]、[风入松]、[辕门鼓]、[娃娃]、[落马令]、[长尾声]、[慢文场]等八十多种。

武场音乐由开台锣鼓、身段锣鼓以及唱念锣鼓三部分组成。开台锣鼓

用于开场,演员亮相,预告演出开始,常用[老三翻]、[新三翻]、[串三翻]、[加七加三]、[天下同]、[连成]等十余种;身段锣鼓指为戏曲表演伴奏、美化身段动作、烘托语言声调的打击乐;念唱锣鼓也称"打头",指在各种唱腔板式、念白中所用的伴奏锣鼓。

谱例 5-26 开台锣鼓《老三翻》

老 三 翻

传授:张继德
演奏:成武县四平调剧团乐队
记谱:朱广英 刘犟

[混板]

（锣鼓谱略）

说明:此曲是[老三翻]的基本打法,闪换频繁,点点入扣,开演之前演奏。

[老三翻]可以自由反复演奏,若想续奏[加一][加二][加三]等其他锣鼓点,可以越过结束句接其他锣鼓点敲击,也可以依顺序敲击加一、二、三部分和其他锣鼓点,由司鼓临时指挥决定。

谱例 5-27　开台锣鼓《加七加三》

加七加三

传授：杜学诗
演奏：成武县四平调剧团乐队
记谱：刘罄

【混板】

$\frac{1}{4}$ 台 | $\frac{2}{4}$ 仓才 仓才 | 仓嘟 龙冬 | $\frac{1}{4}$ 仓 | $\frac{2}{4}$ 仓嘟 龙冬 |
p

乙令 仓 | 嘟噜 仓 | 嘟噜 仓 | 嘟噜 龙冬 | 乙冬 仓 | 仓才 仓才 |

仓才 仓才 | 0 打 乙冬 | 仓 0 打 | 冬冬 仓嘟 | 拉打 乙冬 |

$\frac{1}{4}$ 仓 | 才 | $\frac{2}{4}$ 仓才 仓才 | 仓嘟 龙冬 | $\frac{1}{4}$ 仓 | $\frac{2}{4}$ 仓.才 令仓 |

乙令 仓 | 七 仓 | 七七 仓 | 乙打 乙 | 仓才 令仓 | 乙令 仓嘟 |

龙冬 仓 | 仓.才 令仓 | 乙令 仓 ‖

说明：〔加七加三〕也叫〔小连槌〕，是由〔加三〕〔加七〕〔阴锣〕等摘接而成。也是四平调的开台锣鼓之一。

第六章 鲁西南民间曲艺

第一节 历史沿革

曲艺,也称说唱。春秋战国时期的《成相篇》以及第一部诗歌总结《诗经》的出现,为我国说唱艺术的产生奠定了基础。从汉代《乐府诗》《楚辞》到隋代的说唱形式"说话",说唱音乐充分吸取民歌精华,逐渐形成了完整的演唱形式;又经唐代"变文",宋代"涯词"、"陶真"、"唱赚"、"鼓子词",元明时期"诸宫调"、"货郎儿"、"说唱词话"等曲艺形式,都对齐鲁大地的曲艺文化产生了深远影响。

北宋时期,说书史上出现了以"说浑话"唱长短句而文明的艺人张山人(张寿)。宋人王灼的《碧鸡漫志》中记载说:"熙丰、元祐年间,兖州张山人,以诙谐独步京师。"元人燕南芝庵《唱论》有云:"凡唱曲有地所,东平唱木兰花慢……"可见,宋元时期山东民间俗曲小令已广泛流行。

明人张岱在《陶庵梦忆》第四卷《泰安州客店》中,记载有香客在客店中听曲观戏的情形,说:"店中弹唱者不计其数,而这类客店当时在泰安城竟有五六处之多。"说明弹唱小曲在鲁中一带流行。到了清代,小曲流行益盛,淄博一带产生了联曲演唱形式的俚曲。今存有俚曲民间传统曲目三种以及清初蒲松龄所著俚曲14种传世。时至雍正,鲁西南曹州(今菏泽市)一带产生了汇集南北俗曲及当地民间小令联缀延长的套曲形式"小曲子",也称"琴筝清曲",此为"山东琴书"的前身。另有平调小曲、岭儿调等在济宁、济南等地流行。明代中叶,由曲牌发展演变而来的板式变化体民间说书在山东各地广泛流行。

到了清代,社会的安定、经济的发展促成了山东曲艺的繁荣。据各地方志载,时逢庆贺寿宴、娶妻、生子、温居、灯节等,都有说书唱曲的"乡风里俗",足见说唱艺术的发展已经形成高潮。鲁西南的济宁地区与山东济南、临清以及惠民成为山东四大曲艺聚集地。民间艺人广泛活跃在书场、商场、劝业场、书馆茶社等演出场所。

抗战时期,由于连年征战,大批的艺人息影艺坛,开始利用曲艺为抗战服务。中华人民共和国成立后,曲艺艺术得到初步的发展。1958年、1959年两次全国曲艺会演,山东都以较强的阵容和较有影响的节目参加演出。

正当山东曲艺即将进入深化发展的时期,却受到了十年"文化大革命"的严重摧残。20世纪80年代以来,广大曲艺工作者为复兴曲艺艺术做了大量的工作,枣庄、嘉祥等地许多市县重建曲艺团体,鲁西南地区的曲艺活动开始活跃。

鲁西南地区,孕育了中华历史上第一个有史书记载的始祖母华胥,此外还繁育诞生了第一个有姓氏的男性始祖伏羲,炎帝、黄帝、颛顼、帝喾、尧、舜、禹、汤都曾在鲁西南地区有过活动或者有史书的记录。古往今来,与菏泽有关的历史人物写入二十五史的千余人中,为之立传的达217人之多,足以证明菏泽历史文化的厚重,也反映了菏泽历史文化与中华文明的渊源关系。文明的繁荣程度决定了这个地区精神生活的富足,在鲁西南地区辉煌的文化背景下涌现了多种多样的曲艺艺术形式。

第二节 代表曲种

据调查显示,山东共有26个曲种,分属琴书类、牌子曲类、鼓词类、渔鼓类、弹词类、杂曲类、走唱类以及板诵类,共8类。鲁西南济宁地区流行有南路琴书、渔鼓、济宁八角鼓、山东清音、端鼓腔、小鼓以及花鼓丁香等曲种;菏泽市也有南路琴书、渔鼓坠以及山东落子;枣庄市流行曲种以柳琴调最为盛行。

一、南路琴书

（一）概述

山东琴书，又称"唱扬琴"、"山东洋琴"、"改良琴书"等，始名小曲子。1933年，著名艺人邓九如与张心乐、邓秀玲在天津参加青年会演，电台播音，始定名为"山东琴艺"。最早形成于菏泽地区（古称曹州）兴起的民间小曲自娱演唱形式"庄家耍"（又称"玩局"），至清代中期，来唱曲使用的伴奏乐器古琴和古筝改为扬琴（又称"蝴蝶琴"）、四胡、古筝、琵琶、简板和碟子，表演为多人分持不同乐器自行伴奏，分行当围坐表演，以唱为主，间有说白或对白。郓城艺人陈乃端所存艺术谱系有"雍正十三年（1735年），头辈师爷王尚田，善通琴书画，闻名东平湖……"的说法。《曹县方志》有"曹县为山东琴书主要发源地，相传已有二百年历史"的记载。该县梁堤头村，乾隆末年就曾出现过小曲子名家梁启祥。而后发展益盛，逐渐流布全省。今流行于以鲁西南菏泽地区为中心的废黄河下游地区的河南、江苏、安徽的北部，河北的南部，及东北的个别市县，在山东最先流传于鲁西南，以嘉祥、巨野、定陶为中心，后逐渐向北（济南及惠民地区）、向东（青岛、烟台）延续扩展。

元明以来，山东境内俗曲流行，鲁西南地接中原，此间亦盛。小曲子最初是精于音律的文人，利用当时流行曲调编演曲目逐渐形成的。据传单县、曹县的刘楼、尚楼、老爷楼、柳井一带，有些士绅名流，喜抚琴弹唱小曲以自娱，叫作"琴筝清曲"。如《白蛇传》中的《断桥》《水漫金山》，《秋江》中的《赶船》《偷诗》等，其唱词文雅，文学性较强。"琴筝清曲"这种艺术形式不久即冲破文人雅士的小圈子，在当地农民中传习流布。由起初风雅的"携访友"，渐变为农闲或节日聚会的自娱性"庄稼耍"或曰"玩局"。在清代末年，这种业余玩局的琴书演唱班社，在鲁西一带的农村十分盛行。这时期的演唱仍保持着"琴筝清曲"时的书词风尚文采，注意音乐性的特点。其演出虽以娱乐为目的，但重在比赛唱腔的优美、曲牌多寡，以及乐器演奏技巧的高低，还有浓重的文人雅士弹唱抒怀的情趣，绝少江湖气。随着"小曲子"在民间流传日盛，出现了乾隆末年曹县的梁启祥，之后曹县的袁沛然、郓城的刘道友，光绪年间曹县的苗金福、李清兰、侯沛然、王梦典，郓城的刘继荣、陈怀教等演唱名家，渐由业余玩局变为撂地说书的职业性演唱。由于演唱性质的变化，带来了山东琴书在演唱内容、形式以及音乐唱腔上的重大变化。艺人们创编移植了一大批适应群众口味的新节目，丰富了演唱内容。音乐结

构由原来的曲牌联唱,变为以唱[凤阳歌]、[垛子板]两种曲调为主,并用以板式变化,穿插使用曲牌,唱词也变得通俗易懂,演唱风格也由以前的纤柔细腻变得活泼质朴。作为这一阶段的重要标志,琴书由鲁西南农村进入了运河漕运重镇济宁,并陆续传入邻近的徐州、商丘、开封等地。一时间,济宁的土山、运河岸成为琴书名家荟萃之地,并扩大影响,遍及山东各地,形成了以广饶、博兴为中心的"东路琴书"、以济南为中心的"北路琴书"以及以鲁西南一带为中心的"南路琴书"。

南路琴书为最早的一支,流行于鲁西南地区(曹县、菏泽、郓城),曹县著名艺人梁启祥、袁凤吉、赵金锁、袁掉然、郓城的刘继荣、房金玲、管廷廉等都对南路琴书做出过重要贡献。其中以茹兴礼及其创始的"茹派"最具代表性。

南路山东琴书的发展,大致经历了三个重要阶段,即由早期的文人自娱,到民间的业余玩局,后来发展为职业演唱——撂地说书。由于演唱性质的变化,带来了南路山东琴书在演唱内容、形式以及音乐唱腔上的重大变化。艺人们创编移植了一大批适应群众口味的新书目,丰富了演唱内容。音乐结构由原来的曲牌联唱变为以唱[凤阳歌]和[垛子板]为主曲的板腔体发展,并穿插使用其他曲牌,唱词也变得通俗易懂,演唱风格也由以前的纤柔细腻变得活泼质朴。

谱例6-1　南路琴书[凤阳歌]

南路凤阳歌
(选自《水漫金山》)

| 0 7 5 6 7 6 5 | 5 7 6 5 5 3 2 1 | (2 3 2 1 6 1 2) |
　白娘子哭的如　同掉了魂,

| 0 2 5 6 6 5 | 5 6 1 2 1 6 5 | 5 5 3 5 6 5 3 |
　青儿一旁　泪淋淋,　　擦擦眼泪就把

$\underline{3\ 5}\ \underline{3\ 2}\ \underline{2\ 1}\ \cdot\ |\ (\underline{\dot{6}\cdot\ 7}\ \underline{5\ 7}\ \underline{6\ 5\ 6})\ |\ \underline{0\ 6}\ \underline{6\ 5}\ \underline{1\ 2}\ |$

姑　娘　　劝，　　　　　　　　　　　　　　　有几句话儿

$\underline{0\ 5}\ \underline{3\ \underline{2\ 1}\ 2}\ |\ \underline{5\ \underline{6\ 1}\ \underline{2\ 1}\ \underline{7\ 6}}\ |\ 5\ -\ -\ -\ \|$

你要听　　真。

南路山东琴书的传统代表性节目很多，长篇有《白蛇传》《秋江》及移植来的《杨家将》《包公案》《大红袍》等多部，中篇有《王定保借当》《三上寿》《梁祝姻缘记》等七八十部，短段儿多为早期小曲子节目中传承下来的经典之作，唱腔曲调十分丰富，有曲牌200多支。基本唱腔有混江龙、得胜令、倒挂钩、满江红、恋芳春、山坡羊、鹊踏枝、滴溜子、斗鹌鹑、哭汉江、快阴阳、沽美酒、泣颜回、泣河韵、菩萨蛮、凤凰巢、石榴花、关东调、云遮月、相思、叠断桥、剪剪花、银纽丝、下河调、两头忙、大金钱、太平年、扬州调、打枣杆、倒推船、呀呀油、湖广调、双叠翠、单叠翠、呀得儿哟、长城曲、四字凤阳歌、雁鹅调、四不像、上彩楼、香罗带、十样景、老工、小工、五字嘣、香罗帕、上四调、游春调、蝶恋花、江流水、娃娃调等。

谱例6-2　[得胜乐]

得胜乐
（选自《白蛇传》唱段）

$1=C\ \dfrac{2}{4}$　　　　　　　　　　　　　　　传唱：王振刚
　　　　　　　　　　　　　　　　　　　　　记谱：苏本栋

慢速 ♩=68

$(\underline{\dot{7}\cdot\ 2}\ \underline{5\ 3}\ |\ \underline{2\ 3}\ \underline{2\ 7}\ \underline{6\ 5}\ \underline{6\ 1}\ |\ \underline{5\ \underline{5\ 5}})\ |\ \underline{5\cdot\ 6}\ \underline{4\ 3}\ |\ \overset{3}{2}\ \cdot\ 0\ |$

　　　　　　　　　　　　　　　　　　　　　　步　街　除

$\overset{2}{\underline{3\ 2}}\ \underline{3\ 5}\ |\ \underline{1\ 6\dot{1}}\ |\ \underline{5\cdot 6}\ \underline{\dot{1}\ 6\ 5}\ |\ \underline{5\ 6\ \dot{1}}\ {}^\#\underline{4\ 3}\ |\ \underline{2\ 3\ 5\ \dot{1}}\ \underline{6\ 5}\ {}^\#\underline{4\ 3}\ |$

朝　雨　初　晴，

谱例 6-3 ［鹊踏枝］

鹊 踏 枝
（选自《白蛇传》唱段）

$1 = D$ $\frac{2}{4}$

传唱：毕　美
记谱：苏本栋

中速稍快 ♪=106

南路山东琴书的演出形式一般为二至五人，演唱者分赶角色，也兼乐器伴奏。分赶角色者一般二至三人，余者为伴奏兼伴唱。传统的演唱讲究稳重大方，演唱者正襟危坐，仪态端庄，目不斜视，全靠富于变化的唱腔和有机的伴奏配合来完成故事情节的表达和人物形象的刻画。

谱例6-4　伴奏曲牌《六字开门》

六字开门

演奏：宋心田　宋教斌
记谱：赵本勤　陈道庭

随着历史的演变和艺术本身的发展,南路山东琴书的演唱逐渐打破了旧的演唱陈规。如演唱者可根据故事内容情节的发展和人物感情的变化,面目呈现传神的表情,有时亦可略加手势以助表演,演员之间在演唱中可进行感情交流,还可与观众直接交流感情,但其演唱风格依然保持了稳重大方的基本特点。

新中国成立后,随着人民对艺术欣赏的要求日益提高,大批新文艺作者参与创作、演唱,南路山东琴书进入了新的发展时期。20 世纪五六十年代,南路琴书艺人李若亮、李湘云父女两次参加全国曲艺会演,《水漫金山》《盗灵芝》获得成功,他们曾先后三次参加全国调演,引起了曲艺界、音

乐界的注意;特别是1981年9月,参加全国优秀曲艺节目观摩演出,演出的《大林还家》在抒情性与时代感方面又取得成功,荣获创作、作曲、演出三个一等奖。

(二) 代表剧目

山东南路琴书主要剧目有《白蛇传》《长坂坡》《凤仪亭》《大算卦》《陈妙常敢船》《放风筝》《王大娘探病》《潘金莲拾麦子》《婊子告状》《鞭扫洛阳》《孟姜女哭长城》《八仙庆寿》《赵匡胤哭头》《三国联断》《秋江》等。

(三) 著名选段

著名选段有《断桥》《水漫金山》《倒休》《战长沙》《蒙正教管》《小寡妇上坟》《三堂会审》《老王卖瓜》《大林还家》等。

谱例6-5 《断桥》

断　桥

演唱：毕　美
　　　王振刚
　　　刘　静
整理：张　军
记谱：苏本栋

1 = D

【八板】
快速 ♩=144

扬琴　2/4　1 5· | 3 3 3 3　3 | 6· 5· | 3 2 |

京胡　2/4　0 0 | 0 3 5 3 5 3 5 | 6 1 6 5 | 3 5 3 2 |

坠胡　2/4　0 0 | 3 1 2 3 2 3 | 6· 5· | 3 5 3 2 |

筝　　2/4　0 0 | 3 3 2 3　3 | 3 2 1 6 5 5 | 3 5 3 2 |

板　　2/4　0 0 | X　X | X | X |

二、济宁八角鼓

（一）概述

济宁八角鼓，也称鼓子曲。它是在八角鼓音乐与河南鼓子曲流入济宁后融合、演变而成的说唱艺术。

八角鼓源于北京，清朝乾隆、嘉庆年间传入山东。其传入渠道，一是沿大运河传至临清、聊城、济宁等地；一是自旱路传至济南及其以东地区。唯青州北城为八旗军营，早有演唱。八角鼓传入山东后，除少数艺人作职业演出外，多在民间作自娱性演出，因此有"清客戏"、"清桌戏"之称。各路分支影响面均不甚大，相互间很少交流，故所唱曲牌、曲目变化不大，与今日北京由八角鼓演变而来的单弦大不相同，基本上保留了清中叶前后的古老风貌。

八角鼓为曲牌联缀体，当年曾有曲牌300余支，多已散佚。目前收集到的仅有90余支。演唱形式主要为坐唱，多一弹一唱，间或有数人分角联唱，并曾有拆唱类似地方小戏演出者。主要伴奏乐器为三弦，演出人多时可加四胡、月琴、扬琴、琵琶等，击节乐器为八角鼓，有时加入小钹、玉子等。

济宁八角鼓兴盛于清代，豪门富户的文人在茶余饭后集结宾朋好友来演唱，被视为一种高雅的消遣娱乐。还有巨富之家专门收养八角鼓艺人供其消遣。清末民初之际，济宁的潘家大楼和曲阜的圣公府内长期居住有八角鼓艺人。著名济宁八角鼓艺人周瑞光就长期居住在孔府之内。

济宁八角鼓所演唱的曲调，来源于明清之际流行的俗曲小令；也有部分吸收衍化了的民歌俗曲，属于牌子联缀体的结构形态。所演唱的曲子分为越调、平调和岭调三大类。主奏乐器都是三弦，但弦法各不相同。越调的伴奏乐器还有八角鼓、竽子板等。八角鼓上装有7对铜钹，4块竽子板，用于一手两块击节，一手两块可晃击清脆的花点音响。平调的伴奏乐器还有琵琶、扬琴、四胡等。它的曲牌多是些流行于当时的南北曲和民歌。词曲格律不像越调要求的那么严格，所唱段子也多是通俗易懂、生活情趣较浓的故事，演唱过程中，可以插科打诨加进白口，能演唱较长的段子或大书。岭调八角鼓，也叫"沟儿岭调"。艺人说它是满族人由东北传过来的。其伴奏乐器还有扬琴、琵琶。它的曲子结构非常特殊，是由七句腔来组成。段子一般比较短，常唱的是《想多情》《梦多情》《恨多情》等"二十四多情"和春夏秋冬"四景曲"。艺人们自谓"七句情曲"。越调所用牌子曲是格律严谨、平仄有序、旋律结构各具特色而丝毫不容混淆的长短句诗词牌子曲。平调所用的曲牌

多为当地流行的民歌和南北曲,词曲格律没有越调那样严谨。唱段通俗易懂,生活趣味较浓,演唱中可以加入插科打诨的白口,也可以演唱较长的段子或大书。

济宁八角鼓的曲目篇幅短小,词句讲究。像"二十四多情"和"四景曲"就更短了。代表曲目有《白猿偷桃》《八仙庆寿》《百花公主》《孟母择邻》《天仙送子》《尼姑思凡》《妓女告状》《孙膑辞朝》《许仙游湖》《盗库银》《开药铺》《庆端阳》《水漫金山》《断桥》《产子和钵》《盗灵芝》《草船借箭》《单刀赴会》《烤红》《昭君出塞》《霸王别姬》以及"二十四多情"、"四景曲"等百余出。

济宁八角鼓是结构严谨有序的牌子曲联缀体声腔结构,晚清兴盛之时牌子曲多达 400 余曲,今遗存百余曲。这些牌子曲大部分长短句结构特殊,平仄韵脚格律严谨而丝毫不容出错,字稀腔长,节奏舒缓,旋律冗长,亲字句较多。不仅难唱也难以让人听懂。随着时代的变迁,愿意演唱的人少了,愿意听的人也更少了。自民国以来,济宁八角鼓逐渐衰败。

(二) 常用曲牌

济宁八角鼓常用曲牌有[柳青娘]、[莺歌柳]、[大陆调]、[打枣杆]、[带垛四大句]、[玉娥郎]、[石榴花]、[上小楼]、[南锣]、[一串铃]、[鼓子头]、[银纽丝]、[罗江怨]、[太平年]、[乱弹]、[剪靓花]、[坡儿下]、[阴阳句]、[叠断桥]、[诗篇]、[鼓子尾]等。

(三) 表演形式

济宁八角鼓的演唱形式以坐唱为主,也有彩唱形式,多为一弹一唱,亦可数人联唱。主要伴奏乐器是三弦,有时也加入四胡、月琴、坠琴、扬琴、琵琶等,以八角鼓为节,有时也用钹子、玉子等。

(四) 代表剧目

主要有《梅龙镇》《刘路景赶考》《昭君出塞》《许仙游湖》《拷红》等。

(五) 著名选段

主要有《梅龙镇》中的《柳青娘》,《刘路景赶考》中的《莺歌柳》《大陆调》《打枣杆》《南锣》《一串铃》,《昭君出塞》中的《带垛四大句》,《许仙游湖》中的《玉娥郎》《石榴花》《上小楼》,以及《拷红》中的《鼓子头》《银纽丝》《罗江怨》《太平年》《乱弹》《剪靓花》《坡儿下》《阴阳句》《叠断桥》《诗篇》《鼓子尾》等。

谱例 6-6 《罗江怨》

罗江怨

（选自《拷红》唱段）

1 = D 2/4

中速稍快 ♩=110

传唱：胡静华
记谱：陈道庭

[乐谱：#4/4 5.6 53 | 21 16 | 6 1 2 | #4/4 532 05 6 | 3̇2i̇ 65 |
身　　答　报　（哎嗨）奴　（哎嗨）情

0 3̇ 32 | 31 5/32 | 1 - | 3125 | 3̇2 i̇6 | 65. |
奴　情　　愿。

(6 65 352 | 5 #4/4 5 5) ‖]

三、鲁西南渔鼓

（一）概述

渔鼓，也称道情，民间说唱形式。源自唐代"九真"、"承天"等道曲。因南宋始用渔鼓和简板伴奏而得名。流行于山东境内的统称"山东渔鼓"。清末民初时期，"山东渔鼓"发展到了鼎盛时期。主要有"南口"、"北口"以及"东口"等流派，其中以流行于济宁、临沂、枣庄一带的"南口"影响最大，又被称为鲁西南渔鼓。

鲁西南渔鼓是以某一种曲牌为主体的板式变化体结构，依据其旋律曲调、演唱风格的各异，过去曾有两坡羊渔鼓、寒腔渔鼓、大小关腔渔鼓以及靠山红渔鼓等众多支派。目前，从业人数最多，活动范围较为集中，影响较大的是寒腔渔鼓、两坡羊渔鼓。1982 年，济宁鱼台县就有六七十位渔鼓艺人。今在济宁渔鼓艺人中仍流传着"渔鼓响，数汶上，济宁艺高传金乡，鱼台渔鼓最兴旺，咪吭之声传四方"的记录济宁渔鼓盛况的谚语。寒腔渔鼓以济宁为中心，翟教寅[1]、王

[1] 翟教寅（1896—1974），宁阳县坡庄人。山东渔鼓艺人。自幼以行乞卖唱为生。13 岁拜曲阜张合法为师，学唱山东渔鼓。经常活动于临沂、济宁一带，与王永田等代表了寒腔渔鼓。他演唱过的几百套曲目中，尤以《陈三两爬堂》《刘铺坐南京》《乾隆私访》《四龙传》《杨家将》等最受群众欢迎。1957 年 6 月，在山东省第一届曲艺会演中，他演唱了《双拜年》，获老艺人纪念奖。翟教寅一生培养了不少徒弟，如王永田、翟春轩、郝玉良、翟春源等人，在艺术上均有较高造诣。于 1974 年去世。

永田[1]为代表。其细腻而流畅的唱腔韵味十足,曲调受花鼓等姊妹艺术的影响,以演唱民间伦理关系、极具田园风味的书目见长,演唱中根据个人嗓音条件,不求韵味,讲究明快有力,赶板夺字,逐渐由以唱为主转变为以说为主。

纵观"山东渔鼓"的发展历程,大体可分为三个阶段。第一个阶段,"山东渔鼓"从14世纪初(1311年)随着全真教龙门派的兴起而流入平阴。先是道人劝善化缘"唱道情"的一种"法器"和形式,流入民间后便成为穷人讨饭糊口的一种工具和方式,后来便逐渐发展成了一种民间说书形式。伴随着历史的不断发展进步,"山东渔鼓"也日臻完善并逐渐形成了一种曲艺说唱艺术形式。第二阶段,清末民初时期,"山东渔鼓"发展到了鼎盛时期,出现了外号"独霸山东的小胡椒"李何君这样的著名渔鼓艺人。此时的"渔鼓"不但在平阴,而且在山东鲁南、鲁西南、鲁西和鲁北等地区也有不少成名的渔鼓艺人。第三阶段,1965年"文革"开始后,"平阴渔鼓"作为"四旧"被批判、封杀。"山东渔鼓"第十八代传人邢永胜(平阴县平阴镇南门村人)在"文革"中被批斗迫害而死,第十九代传人朱世年受迫害入狱。"文革"后"平阴渔鼓"艺人朱世年重出江湖,拎起他心爱的渔鼓开始了"跑坡"说书生涯,那个年代在鲁南、鲁西、鲁西南等地的交流会和庙会上经常能听到他的渔鼓声。随着改革开放的不断深入,农民的日子逐渐富裕起来了,广大人民群众的物质文化生活发生了天翻地覆的变化,人们的文化消费观念向多元化发展,"跑坡"说书的市场逐渐萧条,渔鼓受到了冷落。虽然"跑坡"卖艺不时兴了,但"山东渔鼓"在当地没受到冷落,不论在消夏活动、重大节庆文艺活动,还是参加举办的比赛中经常安排"山东渔鼓"艺人朱世年参加,深受群众的欢迎。在党和政府的关怀下,"山东渔鼓"为当地社会主义"三个文明"建设和经济社会和谐发展做出了积极的贡献。但是在传承发展中却令人担忧,如今"山东渔鼓"唯一的传人朱世年已60岁了,还没有收到可意的徒弟,眼看着这千百年传下来的艺术就要后继无人,实在让人心痛。

[1] 王永田(1922—1981),名秉珊,济宁大王庄人。8岁学艺,学唱渔鼓。13岁起,在济宁"土山"自立场地,卖艺为生。擅演反映古代战争的长篇大书及公案故事。1956年,他被选为济宁市曲艺队队长。1957年,在山东省第一届曲艺会演中,演出《单刀赴会》获演唱一等奖。1958年,参加在北京举行的全国第一届曲艺会演,演出新书目《舍命救亲人》获得好评,并受到朱德、周恩来等国家领导人的接见。曾任济宁市曲艺协会主席、山东省曲艺协会理事、中国曲艺工作者协会山东分会理事等。"文化大革命"中受到迫害,1981年5月2日逝世。

（二）代表剧目

鲁西南渔鼓剧目众多，内容丰富。取材于传奇、演义小说的剧目有《封神榜》《并吞六国》《孙庞斗智》《三国志》《隋唐演义》《西游记》《薛仁贵征东》《薛刚反唐》《罗通扫北》《五虎平西》《五虎平南》《七侠五义》《杨家将演义》《武松打店》《英烈传》等；取材于历史故事的剧目有《昭君和番》《岳飞传》《洪秀全》《乾隆游江南》等；取材于案卷的剧目有《包公案》《施公案》《四下河南》《五美图》等；取材于戏曲故事的剧目有《吴汉杀妻》《吕蒙正赶斋》《二度梅》《孟丽君》《瓦车棚》等；取材于二十四孝故事的剧目有《一家贤》《董婆教女》等；取材于民间故事的剧目有《双头驴》《三门街》《十三款》等。

（三）表演特征

鲁西南渔鼓演出形式较为简单，不用弦索伴奏，多为一人表演。左手持简板、抱渔鼓，右手击鼓演唱。唱词多为七字句，目前流行的曲牌皆为上下句结构。伴奏乐器除渔鼓外，还有小镲、小堂锣。

（四）著名选段

主要选段有《双拜年》《吕蒙正赶斋》《观花》等。

谱例 6-7 《观花》

观　花

（选自《拷红》唱段）

传唱：王立宪　王湖北
记谱：程炳章　靳祖朝

$1=\flat A$　$\frac{2}{4}$

中速 ♩=80

mf
（崩 崩　崩 崩 崩｜崩 崩　衣 崩｜崩 崩 崩 崩　崩 崩｜崩 崩　衣 崩｜崩 崩　崩）

【开板】
小 丫　鬟我出 门　来（咳哎咳咳　呀），

$\frac{2}{4}$ (崩崩 崩崩崩 | 崩崩 衣崩 | 崩崩崩崩 崩崩崩崩 | 崩崩 衣崩 | 崩崩 崩崩) |

【四六句】

手 里（那个）拿着（耶 嗨） 八 根

彩（咳哎咳咳 呀），（崩崩 崩崩崩 | 崩崩 衣崩 | 崩崩崩崩 崩崩崩崩

崩崩 衣崩 | 崩崩 崩崩） 十人哪 见了是 九（喂

【拉崖】

嗨 嗨）人来（嗨哎嗨）爱 （哎嗨 嗨 哎嗨哎嗨 哎嗨嗨

哎嗨 嗨嗨 哎嗨 嗨哎嗨 嗨哼啊嗨 哼

嗨 哼 嗨哼 嗨嗨 嗨嗨嗨 呀）。

$\frac{2}{4}$ （崩崩 崩崩崩 | 崩崩 衣崩 | 崩崩崩崩 崩崩崩崩 | 崩崩 衣崩 | 崩崩 崩崩） |

四、山东落子

(一) 概述

山东落子亦名"莲花落"、"莲花乐"，俗称"光光书"。因原曲衬词"落莲花，莲花落"而得名。翟灏《通俗编》引宋代僧人普济《五灯会元》云："俞道

婆常随众参琅琊,一日闻丐者唱莲花落,大悟。"可见早年本为僧家警世歌曲。山东落子宋代已在民间流传,元明流行甚广。山东落子是一种流传于山东境内的曲艺形式,它演变自古代的"莲花落"。据单县曲艺老艺人赵志法讲,落子渊源于东汉时期的"范丹老祖",由于年代久远已无从考证,但对其悠久的历史来说,便是有力的证据。

清中叶流行山东各地的,通称"山东落子",因其伴奏乐器为单页大钹,亦称"铙铙书",因其流行地域、语言、唱腔不同,又分为三种口。泰安以南流行的为"南口",影响较大;流行于济南及鲁西北的为"北口";流行于潍县、平度一带的称"东口"。演唱时一人左手自打铜钹,右手以大竹板击节演唱的叫"荷叶吊板";一人敲钹,一人打竹板演唱的叫"擎板"。"老口"落子腔慢,较为婉转动听,后适应说书需要演变为"平腔"快口。传统书目有《大关西》《里松林》《周仓偷孩子》《四环记》《薛礼还家》等。

(二)唱腔特征

山东落子的唱腔曲调单纯,半说半唱。一般多采用"一串铃"式的垛句,按词意将段子划分成若干段落,多则十几句,少则两句即拉一个长腔,打一个简单的钹点作为过门。唱词多为上下句结构的七字句或十字句。因落子的唱腔过于单调,故常吸取当地姊妹艺术的曲调,来丰富自己的演唱。落子的演唱各具特色,其明快有力的风格非常鲜明地表现了鲁西南人民直率强悍的性格特点。距今60年前,南口落子重唱功、唱腔慢、多花腔,曲调迂回婉转,大起大落,以著名艺人乔玉山、王教山为代表。南口落子,多为徵调式,偶尔有宫调式。它以七字句为基本句式,可根据需要嵌词衬字。唱腔上下句自由吟唱,伴奏过门可任意穿插,演员可根据所唱故事中人物情绪、环境气氛的变化,充分发挥各自的特长,并可自由吸收姊妹艺术曲调。如参与过全国曲艺会演的侯永芝的唱腔明显带有渔鼓、坠子的影响;张元秀的唱腔融合了花鼓腔、柳琴戏的特点;冯庆梅的唱腔吸收了西河大鼓与山东梆子的韵味。山东落子使用的乐器主要是大钹(俗曰光光)、竹板、节子,而不用弦乐。其演出形式多半是演唱者左手自打铜钹,右手以大竹板击节。其明快、粗犷的表演风格鲜明地体现了鲁西南人民直率的性格特征。

(三)代表曲目

主要有《大关西》《黑松林》《周仓偷孩子》《四环记》《薛礼还家》等。

(四)著名选段

主要有《猪八戒拱地》《白蛇表情》《酒色财气》等。

谱例 6-8 《酒色财气》

酒色财气

（选自《拷红》唱段）

1 = A 2/4
快速 ♩=252

传唱：冯庆海
记谱：赵晓山

(衣．衣 | 衣 衣 | 0 衣 | 衣 0 | 嚓 0 | 嚓 0 | 嚓．嚓 | 嚓 嚓 | 衣 嚓嚓 |

嚓嚓 | 衣 嚓嚓 | 嚓嚓 | 嚓嚓 | 嚓嚓 | 嚓嚓 | 嚓嚓 | 嚓嚓 嚓嚓 |

嚓嚓 | 衣 嚓 | 嚓 0 | 嚓 0 | 嚓 0 | 0 0 | 嚓 0 | 嚓 嚓 0) | 0 1 | 1 - |
　　　　　　　　　　　　　　　　　　　　　　　　　　　　　　言 的

1 0 | 0 5 | 4．5 | 5 0 | 0 1 | 1 6 | 5 0 | 0 2 | 2 3 | 3 2 |
是　　　名利二字　　莫强　求，　争　名夺利

2 2 | 1 0 | 1 0 | 0 4 | 6 6 | 0 X | X X | X 0 | 0 6 | 4 - |
几时　休，　好名的　苦读四书　千万

2 - | 2 4 | 4 - | 4 - | (衣嚓 | 嚓 0) | 0 6 5 | 5 5 5 | 0 5 |
卷，　　　　　　　　　　　　　　恨　不得　一

5 3 2 | 3 2 3 | 3 2 | 2 1 | 3．2 | 1 - | X X | X 0 3 |
日　成　名　占　鳌　头。　　　　好利的　他

3 2 3 | 2 3 5 | 5 2 | 1 - | 6 - | 1 - | 1 - |
不管热冷　常在　外，

五、山东柳琴

（一）概述

山东柳琴，是清代嘉庆、道光年间，山东枣庄、临沂一带的流浪艺人，融合当地流传的肘鼓子（也称周鼓子）、花鼓、四句腔等说唱艺术形式，并借鉴柳子戏、溜山腔、拉纤号子等民间小调，逐渐发展演变而成的一种地方曲艺形式。以柳叶琴为伴奏乐器，节奏明快，唱腔生动活泼，表演程式灵活多变，演出剧目多取自生活，角色行当较为齐全，男声高亢，女声婉转，尤以叠句、衬词、衬腔的演唱，最为当地群众喜爱，有"叶里藏花"之称。主要流行于鲁南、苏北以及鲁豫苏皖交界的广大地区。

因其曲调优美，演唱时尾音翻高或有帮和，故也叫"拉魂腔"。拉魂腔的来源有两种说法。一说是以鲁南民间小调为基础，受当地柳子戏（即弦子戏）的影响发展起来的。其唱腔中的［娃子］、［羊子］和鲁南俗曲及柳子戏唱腔曲牌［耍孩儿］、［山坡羊］有渊源关系。一说源于江苏海州，是由当地秧歌、号子中的［太平歌］、［猎户腔］经民间艺人丘、葛、张（一说"杨"）3人加工而成为拉魂腔，后来丘、葛分别去皖北、鲁南传艺，因此在当地流行。

1950年据丘门艺徒魏光才（当时80岁）推算，丘门于清乾隆年间已存在了。拉魂腔流布于鲁南、皖北、苏北相接壤的广大地区以后，遂分为5路：中路以徐州为中心，北路以临沂为中心，东路以新海连为中心，南路以宿县为中心，西路则在涡阳、蒙城一带。它们既有共同的渊源关系，又有各自的地方特色，都在当地逐步形成为戏曲剧种。其中流行于江苏徐州和山东临沂的中、北两路，于1953年依据所用伴奏乐器柳叶琴（弹拨乐器）定名为柳琴戏。

其形成过程，最初只是由单人或双人清唱的曲艺，艺人称为"唱门子"或"跑坡"。他们手持竹板或梆子敲打节奏，用八句子（即娃娃）唱"单篇子"，内容多为民间故事，篇幅可长可短。在老"篇子"中有"咸丰三年粮食贵……拜了师傅去学戏"的唱词，可知至迟在咸丰初年就已有职业艺人演出"两小"和"三小"戏，如《打干棒》《小书房》《喝面叶》《王小二赶脚》之类。为表现更多的人物，又衍变出一种由一人赶扮几个剧中人物的演出形式，称"当场变"或"抹帽子戏"。如《夏三探亲》，是演夏三（丑扮）接四妹（旦扮）回娘家的故事，剧中有兄、妹、公、婆、母、嫂6人，均由丑、旦先后7次改扮表演，故此剧也名《七妆》。经历了"抹帽子戏"的过渡之后，组成了"七忙八不忙，九人看戏

房"的戏班,先后进入临沂、郯城、徐州等城市演出,这时已采用柳叶琴伴奏了。并且增加了行当,丰富了剧目,又吸收、借鉴京剧及梆子戏发展了自己的音乐伴奏和表演艺术。

新中国成立后,在党和政府的亲切关怀下,在"百花齐放,推陈出新"的文艺方针指导下,柳琴戏这一有着广泛群众基础,深受广大观众喜爱的艺苑奇葩,也和兄弟剧种一起获得了新生,得到了迅速的发展。政府把全省各地流散艺人集中起来,先后在临沂、苍山、郯城、滕县、峄县(现枣庄峄城区)成立了职业剧团,并废止了旧的领班制,加强了党的领导。

（二）角色行当

柳琴戏的角色行当分小头（闺门旦）、二头（青衣）、二脚梁子（青衣兼花旦）、老头（老旦）、老拐（彩旦）、大生（老生）、勾脚（丑）、毛腿子（花脸）、奸白脸（白面）等。

（三）唱腔特色

唱腔除有慢板、二行板、紧板等板式变化外,唱段的起、转、收都有一定的程式性板头。演员起腔、行腔比较自由,伴奏可紧随唱腔而灵活变化,这种方式艺人称做"弦包音"。

唱词常以口语入唱,通俗易懂。格式以三字句、七字句、十字句为主。对韵律、平仄的要求并不十分严格,但有几种特殊的格式,在别的剧种中较为少见。比如,"娃子"、"羊子"、"三句撑"、"五字紧"、"倒脱靴"、"狗咬狗"、"一条鞭"等,平仄、用韵都很严格。声腔风格独特,以丰富多彩的花腔,别致的拖腔,区别于其他剧种。女腔委婉华美,男腔朴实浑厚。突出特点为丰富多彩的花腔。基本集中在女腔中,几乎是每腔必闻。大量运用切分音和弱拍起唱,以及频繁使用装饰音,也是柳琴戏唱腔的一大特色。一如器乐曲中的华彩乐段,起伏跌宕,摇曳多姿,有极强的感染力,深受观众喜爱。

（四）代表曲目

柳琴戏共有传统剧目200多种,有大戏也有小戏。代表剧目有《书观》《四告》《金镯玉杯记》《白门楼》《西波州》《杀四门》《喝面叶》《小书房》《张郎与丁香》《大燕和小燕》,以及小头的《四平山》《八盘山》《鲜花记》《鱼篮记》,二头的《点兵》《观灯》《书馆》《四告》,老头的"四氏"即老康氏《断双钉》、老阎氏《小鳌山》、老邓氏《英台劝嫁》、老杨氏《孟月红割股救母》,勾脚的《二、五反》《雁门关》《拦马》《跑窑》,小生的《大、小隔帘》《白罗衫》《刘贵臣算卦》,老生的"五王、四相"戏等。中华人民共和国成立后,在临沂建立了

山东省临沂地区柳琴剧团等演出团体。整理改编的传统剧目有《喝面叶》《小书房》《张郎与丁香》等。创作演出的现代戏《大燕和小燕》已摄制成影片。

(三) 著名唱段

如《越唱心里越快活》。

谱例6-9 《越唱心里越快活》

越唱心里越快活

$1 = A \quad \frac{2}{4}$

中速 ♩=108

传唱：薛传训
作词：薛传训
记谱：魏占河

(以下为简谱唱段，从略)

[乐谱：

3 3 5 4 | 6 6̲5̲ 4̲5̲4̲ | 3 3̲ 3̲ 2̲1̲ | 3 3̲ 3̲ 2̲1̲ |
震 山 河， 学习 运 动 红呀红似火， 红呀红似火，

0 6̲1̲ 3̲ 3̲ | #2̲1̲ 2̲3̲2̲ ♮1̲ 1 | 6̲1̲ 0 #4̲5̲ 4̲5̲ |
我 老薛 摘掉了 文盲 帽儿 欢 欢（哪）

6̲ 6̲5̲ 4̲5̲ | 2̲ 4̲2̲ 0̲5̲5̲ | #4̲ 5̲5̲ 5̲5̲ | 3.2̲ 1̲ |
喜喜 唱个 歌儿 （合）（那么） 唱个 歌儿 （哎嗨吆喂

0 3̲ 2 2 | 1̲ - 1̲ - | 1̲（3̲2̲ 1̲1̲1̲ | 3̲3̲2̲ 1̲1̲1̲ |
嗨 哎 嗨 哎）。

6̲1̲ 6̲2̲ 1̲1̲1̲ | 3̲3̲3̲ 2̲3̲2̲1̲ |
]

六、山东清音

（一）概述

山东清音又名"平调三弦"、"平调清腔"，为山东稀有曲种之一。清末，由青州武大锣传至济南，再由其徒梨花传至济宁，授徒程四妮，四妮再传王凤玉、王凤仙，后分别传至曹州、濮阳。

清代末年，青州女艺人伍大锣（艺名）是最早演唱山东清音的人。她及其门徒曾先后在济宁、曹州一带演出。1920 年前后，受到河南坠子、山东琴书的影响，他们被迫转入鲁西南曹州乡间流浪演出，渐渐地濒临绝响。直到 1976 年，才在山东单县徐寨找到清音的老艺人宗世朴（1895—1976），收录了部分曲谱。

（二）伴奏乐器

山东清音的主要伴奏乐器为琵琶，后期逐渐加入了古筝、四胡、扬琴等。演出形式起初为盲人演唱，演唱者手操琵琶，脚踏"架式摇金"，自弹自唱；后期为了迎合城市演出的需要发展为演员手持"摇金"演唱，另有两三个乐手

演奏琵琶、扬琴、四胡或古筝等伴奏，并参与伴唱。其唱腔多为七声宫调式，旋律曲调优美婉转，长于叙事抒情。音乐结构为板式变化体，由"大清腔"、"曲溜子"两种基本声腔及其所派生出的"评头"、"小清腔"、"串子"、"溜子"和"彩腔"5个板腔构成。

（三）传统曲目

山东清音传统曲目较丰富，段儿书有《小书馆》《小井台》《小花园》《小二姐做梦》等唱段60余个，另有《白蛇传》《蜜蜂记》《独占花魁》《金鞭记》《穿金扇》等中长篇20余部，以及取材于《红楼梦》唱段等。

（四）著名唱段

如《买嫁妆》。

谱例 6-10　选段《买嫁妆》

买 嫁 妆

1=D 2/4

传唱：徐英　李　峰
作词：冯　令　恩
编曲：刘犟　张敬宝

快速 ♩=156

[乐谱]

（甲乙）百　货　商　店

第六章 鲁西南民间曲艺

(0 i 6 5 3 5 3 2 1 6 1 2 | 3)

2 - 3 5 3 2 3 | 3. 0 0 0 | 0 2 - - |
　　　　　　　　　　　　　　　　　(安)

(3 5 | i i i i i 7 2 6 6 |

6 6 5. 6 5 | 5 - 0 0 | 0 6 i 3 2 5) 3 5 6 5 |
　　　　　　　　　　　　　　　【太清腔】
　　　　　　　　　　　　　　(那个)百货

i i 0 i 6 7 6 5 | 5 3 5 3 2 5 1 2 | 3. (i 6 5 3 5 3 2 1 6 1 2 |
商店　人　　喧　嚷，

3) 6 i 3 5 | 6. i 6 5 0 3 5 3 2 | 7. 2 6 7 6 5 (5 2 3 |
柜台外边围着一位姑　　娘。

5) i 2 6 i 2 7 6 5 | 6. 5 6 6 0 i 6 i 6 5 |
顾客们你拥我挤我挤你拥 不相

3 (i 6 5 3 5 3 2 1 6 1 2 | 3) 6 i 6 5 6. i 3 5 |
让，　　　　　　　　　　　争着去看一位姑娘

6 i 6 5 #4 3 2 3 0 6 i | 3 2 3 2 1 - | 0 0 0 0 | 0 0 0 0 |
买　嫁妆。

　　除了以上几种较有影响的曲艺类型之外，鲁西南地区还有山东大鼓、山东快书、评书、三弦平调、鼓儿词、领调、河南坠子、相声等曲种在小范围内仍有部分遗存。

第七章　鲁西南民间器乐

第一节　历史沿革

1982年,在临沂凤凰岭发掘了大量的细石器,又在沂沭河流域发现了上百处细石器遗址,充分证明早在旧石器时代,山东的鲁西南地区已经出现了劳动人民生活的文明曙光。沂沭细石文化的发现,与北辛文化、大汶口文化、龙山文化谱系紧密衔接,形成了中国史前山东文化的完整序列。

在这种完善而稳定的文化背景下,鲁西南地区的器乐文化也得到了相应的发展。考古发掘出土新石器时代乐器,就是当时音乐文化发展水平的重要见证。约在公元前1066年,周王朝建立,山东又以其深厚的文化基础催生出以孔孟思想为代表的鲁文化和以稷下学为特色的齐文化。鲁西南民间音乐也在这种浩瀚恢宏的文化背景下得以相应的发展。

春秋战国时期的孔子在音乐艺术方面造诣很深,相传他学琴于师襄。他也会击磬,还会吹笙,也在整理传统音乐方面做出了巨大贡献。

《春秋·左传》载,公元前544年,吴国公子季札在鲁国、齐国观赏那浩荡、开阔的歌舞以及雄浑激越的管弦钟鼓乐演奏场面时,发出"美哉!泱泱乎,大风也哉!表东海者,其大公乎?国未可量也"的赞叹。《战国策·齐策》中载有"临淄甚富而实,其民无不吹竽、鼓瑟、击筑、弹琴……"的字样来描绘齐国都城临淄器乐艺术繁荣的盛况。齐国音乐艺术的繁荣发展除了文献记载之外,也被近年考古发掘的许多出土乐器如编钟、编磬、铙、鼓、陶埙等所证实。包括滕州姜屯镇庄李西村出土的战国时期的铎、1991年在滕州

市前掌大村村北台地遗址商代晚期 3 号墓出土的殷商时期的铜铃、1985 年滕州市薛国故城东墙外 117 号墓出土的战国时期的编磬等。

铎

铜铃

编磬

秦汉以来,山东的经济、文化得到更为充分的发展,音乐艺术也日益繁荣。随着青铜时代的结束,对外文化交流的兴起,庄重、典雅的钟磬类乐器逐渐衰落,取而代之的是大批精巧、灵便、表现力丰富的乐器。从各地出土的大量汉画像石中,可以看到汉代乐队中最常见的乐器有排箫、建鼓、胡笳、琴、瑟、竽、笙以及笛等,也出现了独奏、合奏等多种表演形式。其中最引人注目的是"鼓吹乐"合奏形式。此外还流行着"竽瑟之乐",这一点可以在邹城郭里、黄路屯以及微山两城镇等地出土的汉画像石中得到证明。

隋唐时期,音乐艺术在各民族文化的大融合、大交流中迎来发展的第一次高峰,龟兹乐、西凉乐、高昌乐等乐种的传入,带来了乐器的交流。此外,古琴艺术经由先秦、两汉、魏晋、南北朝时期的传承发展,至唐代已经相当普及。

宋元时期,是山东民间戏曲、曲艺迅速发展的历史时期,当时鲁西南的曹县,除茶楼、酒肆及各种热闹、宽敞的地方经常有艺人作流动表演外,在城内也设有"瓦子"、"勾栏"等供民间艺人表演的场所。其中器乐艺术不论作为独奏、合奏或伴奏,已经成为不可缺少的部分。

明清时期是山东民间器乐发展最快的时期,古老的鼓吹乐已经成为城乡间一种不可缺少的演奏活动,演奏技艺得到明显提高,曲目也有所丰富,乐器的使用与组合也发生了变化。锣鼓乐也随着戏曲的繁盛得到了强化式的发展,鲁西南没有一个剧种不用锣鼓相配。这使得锣鼓艺人大增,形成专业锣鼓乐与业余锣鼓乐共同发展的局面。弦索乐的发展也较快,除了作为一些戏曲、曲艺的伴奏外,还常以独立的器乐演奏形式出现,形成了小型多样的弦索合奏或丝竹合奏,鲁西南的"碰八板"就是典型。此外,二胡、三弦、琵琶、筝、琴以及笙、管、笛、箫等,在民间已经相当普及,各地涌现出不少乐器演奏能手。鲁西南有曹州安廷振的琵琶、曹县伍风谐的三弦等。

在乐器独奏方面,筝的发展较为突出,其次是琴。鲁西南以菏泽为中心的筝演奏相当活跃,已知较早的郓城筝家有王乐涌(公元 1830—1905 年)等。菏泽的筝演奏在长期的实践过程中形成了自己独特的艺术风格,在全国仍有影响。

鲁西南民间器乐乐种有鼓吹乐、弦索乐、丝竹乐、锣鼓乐四种,按演奏形式可分为独奏、对奏、重奏、齐奏、合奏等。以区域为界,济宁市有鼓吹乐、锣鼓乐、坠琴;菏泽市有鼓吹乐、锣鼓乐、筝、擂琴、软弓京胡、弦索乐碰八板、梁山道曲;枣庄市有鼓吹乐、锣鼓乐、软弓京胡、台儿庄佛曲。

第二节 代表乐种

一、鼓吹乐

鲁西南鼓吹乐是一种以唢呐为主奏的民间器乐合奏形式,它以嘉祥鼓吹乐为典型代表,分布在山东省济宁、枣庄、菏泽三市及周边地区。依赖节

日庆典、婚丧嫁娶等民俗活动而存在,是山东鼓吹乐中最重要最具有代表性的乐种之一。

据当地鼓吹艺人的回忆,有的已有十几代的家传技艺,仅从这一点来推算,鲁西南鼓吹乐的历史沿革至少可以追溯到三百多年以前。另外,根据鲁西南鼓吹乐(唢呐、锡笛主奏部分)经常演奏的曲目来看,有些是宋、元以来的杂剧曲牌,如《混江龙》《滚绣球》等,大量的是明、清时期流传的小曲、牌子,如《山坡羊》《锁南枝》《驻云飞》《一江风》《朝天子》《到春来》《叠断桥》《采茶儿》之类。因此鲁西南鼓吹乐有可能早在明清时期就已在当地流传。

鲁西南鼓吹乐曲集

鲁西南鼓吹乐常用的调名有两个体系,一个是承袭原地方戏曲的演奏指法变换称呼为平调、越调、二八调、下调、起调;另一个是民间鼓吹乐所用工尺谱演奏指法变换称呼为六字调、尺字调、上字调、凡字调、五字调。

鲁西南鼓吹乐使用的乐器,主要是管乐器、打击乐器两类。管乐器有唢呐、笛子、笙、把攥子(只用于咔戏)、大号(俗称"老嗡",目前很少使用)。打击乐器有小钹、梆子、钗子、云锣、小锣、乐鼓(也称"小墩鼓")。如奏"咔戏",则加用皮鼓、简板、中钹、大锣、小锣等。

鲁西南鼓吹乐乐队组合常见的有五种:

(1)用一唢呐(一般用中音唢呐)主奏的形式,民间称呼为"单大笛"。所用管乐器有唢呐、笛子、笙(一至二人),打击乐器有小钹、云锣、

汪锣、乐鼓。乐队人数一般为八人,是鲁西南鼓吹乐中最重要最基本的演奏形式。

(2)用两支唢呐(用两支低音唢呐)演奏的形式,民间称呼为"对大笛"。所用管乐器有低音唢呐(二人),打击乐器有小钹、云锣(或钹子)、铜鼓、乐鼓。乐队人数一般为六人。

(3)用锡笛(以锡制杆的海笛)主奏的形式或锡笛(以锡制杆的海笛)主奏的形式或锡笛、笙、笛合奏的形式,此编制为演奏大弦子戏曲牌的专用乐队。所用管乐器有锡笛、笛子、笙(二人),打击乐器只用小钗或梆子。乐队人数一般为五人。

(4)笙、笛合奏形式,此编制是用来演奏柳子戏曲牌或民间小曲的乐队。所用管乐器有笛、笙(二人),打击乐器仅用小钹。乐队人数一般为四人。

(5)卡戏乐队,所用管乐器有唢呐(兼奏把攥子)、笙(一至二人)、笛子,打击乐器有皮鼓、简板、小钗、小锣、大锣。乐队人数一般八至九人。

鲁西南鼓吹乐曲艺术特点主要表现在:

其一,为一曲多变的灵活运用。鲁西南鼓吹乐一曲多奏所使用的手法主要有严格变奏、板腔式变奏、移调指法变奏三种。变化最丰富、最集中的是《开门》和《抬花轿》这两首乐曲。以民间器乐曲牌《开门》为例,可变化派生为《上字开门》《尺字开门》《凡字开门》《六字开门》《五字开门》《大合套》《风绞雪》《婚礼曲》等十几首乐曲。以《抬花轿》曲牌为基础而形成的各种变体有《抬花轿》《拜花堂》《大笛二板》《大笛锣》《百鸟朝凤》《快慢笛绞》等十几首乐曲。

其二,鲁西南鼓吹乐富于特点的展开部分"穗子"。"穗子"在全曲中是一个具有对比展开性的独立部分,它的特点是演奏上具有极大的即兴性,音型细碎,展开自由,旋律在环绕中心音不断变换游移时,伴随着丰富的节奏音型和多种演奏技巧,是显示民间演奏家卓越才华和高超演技的段落。鲁西南鼓吹乐唢呐、锡笛常用的演奏技巧有花舌音、气控音、气拱音、滑音、打音、泛音、箫音、苦音等。

谱例 7-1 鲁西南鼓吹乐《抬花轿》

抬花轿*

演奏：李广福 李广祥 王西良 吴广义

记谱：张洪育 孔繁明

$1=G$ $\frac{2}{4}$ (D调唢呐筒音作 $2=a^1$)

[乐谱]

在长期的传承实践中，鲁西南鼓吹乐形成了丰富的曲目家族、多样的调类系统、精湛的演奏技艺、数以百计的民间乐班和数以千计的鼓乐传人。代表性曲目有《百鸟朝凤》《六字开门》《一枝花》《大合套》《风搅雪》《抬花轿》等，曲目总数在三百支以上；代表性演奏家有任同祥、贾瑞启、袁子文、魏永堂等；代表性乐班仅嘉祥一县就有以杨兴云为代表的"杨家班"，以曹瑞启为代表的"曹家班"，以任同祥为代表的"任家班"，以赵兴玉为代表的"赵家班"和以贾传秀为代表的"贾家班"。其中，杨家班的演奏风格古朴典雅，庄严肃穆；曹家班演奏时音色纯正，柔和甜美；任家班演奏时音色明亮，感情细腻；赵家班演奏时音色宽厚，高昂明亮；贾家班演奏时音色清脆，激荡起伏。一个时期以来，这五大班社带领其他鼓乐传人活跃于当地民间社会生活中，争奇斗妍，各领风骚，深得民众喜爱，并使嘉祥成为誉满中国、闻名遐迩的"唢呐之乡"。

* 《抬花轿》又称《拜花堂》，因用于婚娶及配合抬花轿的表演动作而得名，曲调轻盈跳跃，情绪热烈欢快。

二、菏泽弦索乐

弦索乐，是中国民族民间器乐中一种历史悠久的传统乐种，是由几件弹拨乐器和拉弦乐器结合在一起演奏的合奏形式。主要分布于我国的北方、南方和中原地带，又有"丝弦合奏"、"弦乐"、"弦丝"、"细乐"等不同的称呼。

菏泽弦索乐是国务院公布的第二批国家非物质文化遗产之一，是鲁西南著名的地方音乐，流行于菏泽和菏泽周边地区。自元、明、清以来，山东及中原地区，一直流传着《木兰花慢》《锁南枝》《山坡羊》《驻云飞》等大量的俗曲小令，由于它风格典雅而享有"雅乐"之称，又由于它历史悠久而被称为"古乐"。菏泽弦索乐主要分布在郓城县、鄄城县和牡丹区。1980年，文化工作者到郓城县民间调查时，当时已87岁的弦索乐老艺人王学修就讲，他们那一带弹筝拉弦的人很多，最有名的是他们村的王乐涌、王乐盼兄弟俩。如今，在菏泽民间仍流传不少手抄本的工尺谱，都是各种丝弦乐器的分谱，以筝谱最多。鄄城县古筝艺人张应易曾保存有一本发黄的工尺谱，谱子是他师父张念胜先生从他师爷王乐涌那里抄来的，后传留给他。

菏泽弦索乐是民间艺人们自娱自乐的一种活动方式，庙会、逢年过节或是冬闲时期，在寺庙、家庭院落等地都可以演奏。大都会演奏两三种乐器，在缺少人手时能操起其他乐器演奏。通常由筝、琵琶、扬琴、如意勾四种丝弦乐器演奏，也可以只用筝、扬琴二者合奏，或是筝与扬琴、琵琶合奏，亦可加入软弓胡、坠胡、二胡等合奏。乐器组合灵活、搭配自由，可以说是东方的民间交响乐。

菏泽弦索乐有古曲十大套，每一套均是"八板体"的套曲形式，艺人们称其为"碰八板"。又因其每个曲子的八个乐句各有八板，全曲另加四板的结构形式，而被称为"六十八板"。"碰八板"所使用的乐器构成不同的声部，这些声部的旋律都是由母曲"八板"派生出来的，所以完全可以"碰"在一起，构成一个统一和谐的整体。据民间艺人们传说，六十八板是先人们根据《周易》六十四卦加上春、夏、秋、冬四季制定的。

"弦索十三套"有《十六板》《合欢令》《琴音板》《清音串》等；"碰八板"有《大板第一》(筝奏《汉宫秋月》、扬琴奏《满洲乐》、胡琴奏《丹浙》、琵琶奏《双凤齐鸣》)、《大板第二》(筝奏《美女思乡》、扬琴奏《满洲词》、胡琴奏《满洲词》、琵琶奏《文姬思汉》等)、《大板第三》(筝奏《莺啭黄鹂》、扬琴奏《天下同》、胡琴奏《天下同》、琵琶奏《夜撞金钟》等)、《大板第四》(筝奏《琴韵》、

扬琴奏《流水》、胡琴奏《红娘巧辩》、琵琶奏《鸾凤争巢》等)。

"板头曲"有《打雁》《小飞舞》《和番》《思乡》等;"潮州细乐"有《大八板》《昭君怨》《平沙落雁》《柳青娘》等。

谱例7-2 弦索乐《碰八板》

碰 八 板*

传奏:张应易
张良之

传奏:牛玉新

1 = D　　♩ = 55
【大板第一】　【汉宫秋月】

*该曲主要在鄄城县一带流行。

三、软弓京胡

软弓京胡,又称"胡琴",清代以来,随京剧的形成而改制定型,因用软弓拉奏而得名,是流行于山东、河南、安徽和河北省南部的一种戏曲曲艺伴奏乐器。后来有些艺人用来独奏。在山东主要流行于鲁西南、鲁中南地区。它是普通京胡在弓背上的一个新的革新,即把原来的硬弓变成了软弓,这样就对演奏者的演奏技法有了很高的要求。演奏时,手法要灵活多变,琴弓时弯时平,和着旋律变幻莫测。不仅听觉上使人受到感染,也给人以视觉上的享受。软弓京胡艺术流行于山东的枣庄,表演代表人物为王怀刚、宋新田。除此之外,江苏的徐州及安徽省等地也非常盛行。软弓京胡由于弓子的特殊性,演奏起来功法非常灵活,模仿力较强。通常主要模仿生活中的一些动物的声音,如鸟叫、蝉鸣、鸡叫、狗咬等。

软弓京胡的弓子特殊,其弓杆由两部分组成:上半弓,长约20cm(缠娜部分不算),用薄竹片制成钩状;下半弓,长约56.5cm,用细圈竹制成,形状与京胡弓子的相同,这两部分用子孩缠在一起;弓毛用马尾制作,比弓杆约长出三分之一,弓毛的拴法也和京胡相同。既能奏出类似扬琴的声音,又能拉出唢呐的音色,还可以模仿各种动物的鸣叫声。演奏时,左手戴铁指帽。常用的定弦法为6—3、2—6、5—2、1—5等五度或四度定弦。软弓京胡的常演曲目有《百鸟朝凤》《三番》《八板》《开门》以及《五六五》等。

软弓京胡采用坐姿演奏,将琴筒置于左腿上,琴杆稍向左倾斜,左手持琴杆按弦,左手执弓夹于二弦间拉奏。主要弓法除常用的"拉"、"推"、"顿"、"颤"、"带"、"快"、"抖"外,还有特有的"收"、"放"、"压"、"缠"等奏法,按指有"打"、"揉"、"滑"、"倚"等技巧。

谱例7-3 软弓京胡《百鸟朝凤》

百鸟朝凤*
（软弓京胡曲）

传奏：宋心田
记谱：冯存玺

* 该曲为滕州市流行的软弓京胡曲，伴奏采用小型民乐队。

第七章 鲁西南民间器乐

软弓京胡著名表演艺术家：王怀刚，1962年生于枣庄。他也是软弓京胡唯一传承人，师从宋心田。他能准确掌握软弓京胡的各种奏法，并有所创新，如《百鸟朝凤》中模仿飞禽走兽的鸣叫奏法就由他首创。他为软弓京胡的传承起着重要作用。

四、菏泽古筝

传统的山东派古筝主要流传在鲁西南的菏泽地区和鲁西的聊城地区，特别是菏泽地区的郓城、鄄城一带，素有"郓鄄筝琴之乡"的美称，弹筝的风俗至今不衰。这两个地区的古筝传授系统不同，曲目也不相同，但传统古曲大都是长度为六十八板的"八板体"结构的标题性乐曲，在演奏技法上也无很大差异。聊城地区的古筝传人和古曲数量较少，它的传统筝曲主要是聊城地区临清县金郝庄的金灼南先生和金以埙先生传下来的。由于聊城地区的传统筝曲未能在山东和全国范围内流传，它的历史、传谱等尚待进一步整理、发掘，故人们对于"山东筝"的概念，习惯上只指菏泽地区的古筝。

菏泽古筝的代表人物有王乐涌、黎邦荣、张念胜、黎连俊、张为昭、张应

易、高自成、赵玉斋、韩廷贵、樊西雨、黄怀德等。

代表性曲目有《汉宫秋月》《美女思乡》《风摆翠竹》《渔舟唱晚》《单板》《双板》《大八板》《凤翔歌》《琴韵》《书韵》《流水激石》《降香牌》《飞花点翠》等。乐曲由两大部分组成，一部分是属于"八板体"的传统乐曲，如《汉宫秋月》《美女思乡》《鸿雁捎书》《风摆翠竹》《三环套日》《流水激石》《单板》《双板》等，这部分乐曲均由古老的民间曲牌"八板"衍化而成，属"八板"结构。乐曲由八个乐句组成，每个乐句的长度除了第五个乐句为十二板外，其余七句均为八板，故而又有"六十八板"之说。另一部分乐曲是由山东琴书的闹场音乐和唱腔移植衍化而来，如《大八板》《天下同》《凤翔歌》《爹断桥》《打枣杆》《寒口垛》等，它们大都保持原唱腔及曲牌单纯、质朴、通俗的特点。

谱例 7-4　古筝《汉宫秋月》

汉宫秋月*

1 = D　4/4

慢板 ♩ = 60

传授：黎连俊
演奏：赵玉斋
记谱：赵玉斋

* 《汉宫秋月》是民间传统乐曲"八板体"的结构，经过旋律和节奏的调整变化和发展而成。如标题《汉宫秋月》所示，它是描写处在汉代深宫禁地之中，失去青春欢乐的宫女们，对月怀乡，暗抒己怨的思想感情。主要流传于郓城一带。

此曲演奏技巧纯朴古雅，并依据旋律的发展和音乐感情的要求，恰当地运用了揉、吟、滑、按等技巧。

鲁西南传统音乐史

总体来说,菏泽筝曲既细腻典雅,又刚劲热情。慢板曲柔美平和,快板曲活泼飘逸。同时,在长期的演奏实践中,传统古曲与民间小曲相互影响、渗透和互补,使得菏泽古筝艺术具有了较强的适应性和雅俗共赏的特点。

五、唢呐艺术

唢呐,原为波斯和阿拉伯一带的民间乐器,金元时期传入我国中原地区;名 Surna,传入中国后译为"琐奈"、"苏尔奈",最后定名为"唢呐"。明正德间人王磐作《咏喇叭》曲词中有这样一段:"喇叭,唢呐,曲儿小腔儿大。官船往来乱如麻,全仗你抬声价。"当年运河往来的官家船,是有乐队壮声势的,沿岸官衙接送官船亦用鼓乐。济宁城南西南隅,有一条小巷名鼓手营,概为当年住河道衙门官乐队吹鼓手的地方。由此可见这小小唢呐与运河关系的密切。微山湖区的唢呐艺术便是从运河漂来而生了根的。旧时,唢呐艺人地位低下,属"下九流"之列。"三为优伶,四是吹",这"吹"即指吹奏艺人。唢呐艺人又大多兼剃头理发。剃头也属"下九流","七生八盗九吹灰"中的"生"就是剃头之意。这些艺人平时以剃头为业,遇上婚丧嫁娶有人请,就去卖艺。微山县因以湖划定县界,地理位置特殊,历代都处于邹、滕、临、峄、沛、鱼、丰等十几个县的结合部,因而微山湖唢呐艺人交游广,世面见得也多,不仅技高一筹,而且曲目也多。既能演奏传统曲目,也能将戏曲、歌曲改编成唢呐曲,还能触景生情即兴创作演奏。特别是夏镇魏家唢呐班,经常在各种庆典、喜仪上灵感显现,将所见之景、所感之情变成音乐揉进唢呐曲中,神来之"笔",活灵活现,深受听众喜爱。微山湖区艺人常吹曲目有《一江风》《百鸟朝凤》《祭仙音》《普天同庆》《火烧葡萄架》《庆贺会》等。民国年间,微山湖区唢呐艺人中艺术精湛者,有魏学海、魏学才、魏学德、魏学彦和王志举、王兆福、王兆贵等。声望最高者,当推魏广声。他七岁正式跟父、叔、伯学艺,十三岁领班出门演奏,二十五岁便已名噪鲁西南。魏广声不仅识谱,还能谱曲、填词创作,他对传统技艺认真挖掘整理,将失传多年的祖父绝技"软咕噜"和"表子文"的绝招"小铃铛"谱曲填词,发扬光大,受到同行的敬重。他演奏功底扎实,技巧纯熟、全面,音色圆润丰满,韵味潇洒,且唢呐、管子、笛、笙皆演奏得精绝。他演奏曲目丰富,有 100 余首。代表曲目有《普天同庆》《放荷灯》《集贤音》《五六五》《合家欢》《乘胜前进》《渔节欢度》等 30 多首,其中有 5 首被收录在《中国民间音乐集成》中。

第八章 曲阜祭孔仪式音乐

第一节 历史沿革

祭孔大典是山东省曲阜专门祭祀孔子的大型庙堂乐舞活动,亦称"丁祭乐舞"或"大成乐舞",是集乐、歌、舞、礼为一体的综合性艺术表演形式,于每年阴历八月二十七日孔子诞辰时举行。两千多年来从未间断,成为世界祭祀史、人类文化史上的一个奇迹。

祭孔大典就是祭祀孔子的典礼,史称"释奠礼"。"释"、"奠"都含有敬献、陈设之意,也就是说在祭祀活动中陈设音乐、舞蹈,敬献香、酒、肉等祭品,来表达对孔子的敬意。

祭孔活动由来已久,据文献记载,可追溯到孔子卒后第二年(公元前478年),鲁哀公将孔子的三间故宅辟为寿堂祭祀孔子,孔子故居成为世界上第一座孔庙。据《文庙祀典考》载:"帝东巡狩还,过鲁幸阙里,以太牢祠孔子及七十二弟子,作六代之乐。"成为首用乐舞祭孔的最早记载。同时也开历代帝王祭孔之先河。汉武帝接受董仲舒"罢黜百家、独尊儒术"建议后,在各地兴建孔庙,直接促成了祭孔仪式的繁盛,孔庙也逐渐成为历代封建朝廷祭祀孔子的礼制庙宇。宋、元、明、清时期,北京孔庙成为历朝历代皇帝为孔子举行国家祭奠的主要场所。随着历代帝王的褒赠加封,祭典仪式日臻隆重恢宏,礼器、乐器、乐章、舞谱等也多由皇帝"钦定"颁行。历代帝王或亲临主祭,或遣官代祭,或便道拜谒。

祭孔大典在古代被称作"国之大典"。尤其是公元739年,孔子被唐玄宗封为"文宣王"后,祭孔活动的地位日益上升。宋时,祭祀制度扶摇直上,

明代已达到帝王规格,升格为国家大礼。至清代,祭孔活动更为隆重,可谓盛极一时,达到顶峰。据传,仅乾隆皇帝一人就先后8次亲临曲阜拜祭孔子。

祭孔活动最初每年只在秋季举办一次,后增为春季、秋季各一次。再后来,人们又在农历八月二十七日(相传为孔子诞辰日)举行大祭,举国上下同参大典,以示敬重。"中华民国"时期,民国政府明令全国祭孔,并在传统仪式的基础上做出了不同程度的改进,程序和礼仪变动较大,"献爵"被改为献花圈,"跪拜"改为行鞠躬礼,长袍马褂替换了"古典祭服"。20 世纪以来,随着外敌的入侵,国内连年征战,以及"文化大革命"的摧残,传统的祭孔仪式几经消失。直到1986年,经曲阜市文化部门抢救、挖掘和整理,沉寂了半个世纪的祭孔大典才在当年的"孔子故里游"开幕式上得以重现,并持续至今。2006 年,被列入第一批国家级非物质文化遗产名录。

祭孔仪式图

第二节 主要特征

一、祭祀仪式

祭孔大典主要包括歌、舞、礼、乐四种形式,歌、乐、舞都紧紧围绕礼仪而进行,所有礼仪要求"必丰、必洁、必诚、必敬"。祭奠仪式中所用的音乐、舞蹈等都有严格的主题要求,都必须集中表现儒家思想文化,体现艺术形式与政治内容的高度统一。通过这一仪式,形象地阐释孔子学说中"礼"的涵义,

表达"仁者爱人"、"以礼立人"以及"兴于诗、立于礼、成于乐"的思想,彰显出较强的思想亲和力、精神凝聚力以及艺术感染力,对于弘扬优秀传统文化、凝聚民族精神、营造和谐氛围、构建和谐社会等都具有不可替代的社会功用。

　　祭孔仪式的最重要议程是三献礼,所谓三献,指的是初献、亚献和终献。主祭人要先整衣冠、洗手后才能到孔子香案前上香鞠躬,鞠躬作揖时男的要左手在前右手在后,女的要右手在前左手在后。三献之前有迎神、后有送神,作为仪式构成不可缺少的部分。初献帛爵,帛是黄色的丝绸,爵指仿古的酒杯,由正献官将帛爵供奉到香案后,主祭人宣读并供奉祭文,而后全体参祭人员对孔子像行鞠躬礼五次,齐诵《孔子赞》。亚献和终献都是献香献酒,分别由亚献官和终献官将香和酒供奉在香案上,程序和初献相当。

　　而今的曲阜祭孔大典主要由开城仪式、开庙仪式、现代公祭和传统祭祀四个部分组成。与以前祭孔相比,新的改进和发展主要表现在"三新"上,其一是音乐新,即在原有乐谱的基础上,重新制作了开城祭孔音乐,并引入了交响乐团、合唱团等表现形式。其二是舞蹈新,祭孔大典参照《中国历代孔庙雅乐》等有关文献图谱,重新编排祭孔乐舞,使其更具有时代性,更具有感染力。第三是服饰新,为了准确体现祭孔的"精神",在传统服饰和道具的基础上进行符合时代特征的重新设计制作,更加彰显出古朴、庄严、凝重的面貌,将"千古礼乐归东鲁,万古衣冠拜素王"的盛况展现得淋漓尽致。

迎神图

第八章　曲阜祭孔仪式音乐

初献图

亚献图

终献图

送神图

二、服装

在源远流长的华夏五千年文明历史中,绚丽缤纷的精美服装设计堪称经典。作为华夏服装库中的一部分,祭孔乐舞中所用的服饰更是令人赞叹。在历代祭孔仪式活动中,祭孔乐舞及仪式程序并无太大的变化,但服装却更新无常,变化莫测。宋、元、明、清诸朝乐舞的服装都深深地烙有朝代的印迹。往年,曲阜的祭孔表演都是身着清代服装,从2005年起则一改成例,改为明代祭孔模式。究其原因,主要在于曲阜古城是明故城遗存,曲阜孔庙的现有规模和格局均形成于明代弘治年间,鲜明的明代风格可与曲阜古城风貌相协调;而且还有助于打造和提升东方"圣城"的城市品牌,也能更真实地再现华夏儿女祭孔的盛景,更能引起海内外华人的共鸣。

三、三牲

三牲,指的是宰杀后的整猪、整牛、整羊,并且都要求为雄性。现今,随着人们思想观念的转变,三牲也有所变化,但必须使用。祭孔用三牲,也就意味着用了皇帝才能享有的最高礼仪——"太牢"礼。往年祭孔,三牲摆在大成殿外,而今三牲移入殿中,朝向孔子牌位方向,这样就彻底符合了传统的程序和效果,契合了古代社会的仪习。

三牲图

四、祭品

所有祭品必须陈列在孔子像前,所用祭品除常规的"三牲"之外,还有酒爵、太羹、和羹、黍、稷、韭菹、芹菹、脾月斤、盐、榛、白饼、豚胙、兔醢(hǎi)、鹿脯、粱、稻、香鼎、大烛、小烛、祝文板以及帛等等。

五、伴奏乐器

孔庙祭祀大典按雅颂之乐的"钦定"规格奏乐,堪称"八音"俱全。祭孔仪式活动中所用的乐器品种繁多,有些已失去记载,如今无人能奏。今祭祀乐器主要有大钟鼓、编钟、特磬、编磬、凤箫、洞箫、双管、琴瑟、埙、篪(chí)等,其规格、摆放位置、所奏乐调都有严格规定。众多乐器中,以鼓、麾、柷、敔、籥、翟等乐器为重,它们在乐舞中起着重要作用。

节与麾是祭孔乐舞中的"指挥棒",节领舞生,麾领乐生。麾由麾生所执,升龙向外,降龙向内,每起一曲即举麾,曲终时,偃麾,降龙现。

柷,雅乐专用乐器,形如方斗,木制,无音高,木棍撞击发声。每一曲开始,听举麾唱毕,两手举之,先撞底一声,次击左旁一声,再击右旁一声,共三声,三响以示起乐。

敔,雅乐专用,用于乐曲结束。每奏一曲之终,听悬鼓声毕,即两手举,先击其首三声,逆栎齿者三声,共六声,以止堂上堂下之乐。

籥,形似竹笛,长一尺一寸,三窍,朱饰。翟,以木为之,柄长一尺四寸,朱红色,上刻龙首长五寸,饰以金彩,用雉尾三根,插龙口中。舞生左手执籥,即"左阳";右手秉翟,是为"右阴"。阳主声(即歌乐),籥在内,使平和顺

畅之音乐和歌声保持于内在意境,主意在于修善心;阴主容(指舞蹈),翟在外,通过舞蹈将精英华彩表露出来,主意在于规范人的行为。两者相辅相成,最终立恭敬之实德,成温润之气象。

六、祭文、唱词

孔子为中国的教育事业和传播古代文化所作的贡献,可谓"垂教万世",所以历代祭文、唱词无不韶语生辉,其字里行间闪烁着孔子其人的伟大形象,光彩照人。唱词、祭文多以歌颂孔子的事迹和功德为主。今天的祭文和新编唱词更是如此,而且对孔子的思想和境界作了更深的理解和更大的扩充,延伸到对其世界和整个人类社会价值与永恒意义的评定。

清代祭孔演奏谱

祭孔演唱谱(成宗大德十年)

七、音乐

雅乐在古代是治理国家的主要政治手段,是太平盛世的象征。孔庙雅乐则以颂扬孔子这位历史文化名人的事迹和功德为主要内容,其基本格调是合中宽舒、一字一音,充分体现简而无傲、刚而无栗的性格与中正平和的风韵。而现在新编的公祭音乐引入交响乐、合唱团等表现形式,旨在塑造孔子庄重而伟大的形象,营造气势磅礴的氛围,达到震撼人心的艺术效果。每

一乐章都有固定的曲调,如迎神曲《昭平之章》、初献曲《宣平之章》、亚献曲《秩平之章》、终献曲《叙平之章》以及送神曲《德平之章》等。

谱例 8-1　迎神曲《昭平》之章

《昭平》之章

夹钟立宫　　　　　　　　　　　　　　　　　清道光年间曲谱

慢
$\frac{4}{4}$ 6̣ - 1 - | 2 - 2 2̂1̂ | 3 - - - | $\frac{1}{4}$ 0 | $\frac{4}{4}$ 6 - 3 - |

大　哉　孔　　子，　　　　　　　先　觉

3·5̂3 - | 2 - - - | $\frac{1}{4}$ 0 | $\frac{4}{4}$ 1·7 2·3 | 5 - - - | 3 - - - |

先　　知。　　　　　　与　天　地　参，

$\frac{1}{4}$ 0 | $\frac{4}{4}$ 6 - 5̂ #4̂ | 3 - 5̂ #4̂ | 3 - - - | $\frac{1}{4}$ 0 | $\frac{4}{4}$ 3·2̣5 - |

万　世　之　　师。　　　　　　祥　徵

1 - 1̂7̣6̣ | 2 - - - | $\frac{1}{4}$ 0 | $\frac{4}{4}$ 1 2 5 - | 6 6 1̂ 7̂ 6̂ |

麟　　绂，　　　　　　音　答　金

5 - - - | $\frac{1}{4}$ 0 | $\frac{4}{4}$ 1 - 2̂ 3̂ | 6·6̂ 5̂ #4̂ | 3 - - - | $\frac{1}{4}$ 0 |

丝。　　　　　日　月　既　　揭，

$\frac{4}{4}$ 1·3̂ 2 - | 1 - 2̂1̂ | $\frac{2}{4}$ 6̣ - ‖

乾　坤　清　　夷。

谱例 8-2　初献曲《宣平》之章

《宣平》之章

$\frac{4}{4}$ 6 - 1 - | 2·3 1 2 | 3 - - - | $\frac{1}{4}$ 0 | $\frac{4}{4}$ 5 6 1 - | 6 - i· 6 |

　永　怀　明　　德，　　　　玉　振　金

5 - - - | $\frac{1}{4}$ 0 | $\frac{4}{4}$ 2·3 1 2 | 5 6 5 #4 | 3 - - - | $\frac{1}{4}$ 0 |

声。　　　　　生　民　未　　有，

$\frac{4}{4}$ 1 7 2 - | 3 - 5 5 3 | 2 - - - | $\frac{1}{4}$ 0 | $\frac{4}{4}$ 3·6 5 3·5 |

展　也　大　　成。　　　　　俎　豆

6 i 6 5 | 3 - - - | $\frac{1}{4}$ 0 | $\frac{4}{4}$ 2 3 2 - | 3 - 5 3 | 2 - - - |

千　古，　　　　春　秋　上　丁。

$\frac{1}{4}$ 0 | $\frac{4}{4}$ 6 - 5 - | 1 - 2 1 | 6 - - - | $\frac{1}{4}$ 0 | $\frac{4}{4}$ 1·3 2 - |

　　　清　酒　既　载，　　　　其　香

1 - 2 1 | $\frac{2}{4}$ 6 - ‖

始　　　升。

谱例 8-3　亚献曲《秩平》之章

《秩平》之章

$\frac{4}{4}$ 6 - 1 - | 2·3 1 2 | 3 - - - | $\frac{1}{4}$ 0 | $\frac{4}{4}$ 5 - 3 2 |

式　礼　莫　　愆，　　　　升　堂

1 - 2 1 | 6 - - - | $\frac{1}{4}$ 0 | $\frac{4}{4}$ 5 #4 3 5 | 1 - 1 7 6 | 2 - - - |

再　献。　　　　响　协　鼓　镛，

第八章 曲阜祭孔仪式音乐

$\frac{1}{4}$ 0 | $\frac{4}{4}$ 3.2̲ 5 ⁴#4 | 3 - - 5 6 - - - | $\frac{1}{4}$ 0 | $\frac{4}{4}$ 3 5 3 - |
　　　　　诚孚罍甒。　　　　　　　　　肃　肃

2 - 7̣ 7̣ 6̣ | 2 - - - | $\frac{1}{4}$ 0 | $\frac{4}{4}$ 1 2 6 - | 5 - 4 5 6 - - |
雍　　　　雍，　　　　　　　誉髦斯　彦。

$\frac{1}{4}$ 0 | $\frac{4}{4}$ 5 - 3 5 | 1 - - 6̣ | 2 - - - | $\frac{1}{4}$ 0 | $\frac{4}{4}$ 3 - 2 - |
　　　　　礼陶乐　淑，　　　　　　　相　观

1 - 2̲ 2̲ 1 | $\frac{2}{4}$ 6 - ‖
而　　　善。

谱例8-4　终献曲《叙平》之章

《叙平》之章

$\frac{4}{4}$ 6 - 1 2 | 3 - - - | 2 - - - | $\frac{1}{4}$ 0 | $\frac{4}{4}$ 5 - 3 2 | 1 - - 6̣ |
　　自古在　昔，　　　　　　　　　　先民有

2 - - - | $\frac{1}{4}$ 0 | $\frac{4}{4}$ 3.2̲ 5 - | 1 - 2 1 | 6 - - - | $\frac{1}{4}$ 0 |
作。　　　　　　　皮弁祭　菜，

$\frac{4}{4}$ 5 4 3 5 | 2 - 2̲ 3̲ 2 | 1 - - - | $\frac{1}{4}$ 0 | $\frac{4}{4}$ 3.2̲ 5 - |
　于伦思　乐。　　　　　　　　　　惟　天

6 1̲ 6̲ 5 | 3 - - - | $\frac{1}{4}$ 0 | $\frac{4}{4}$ 1 2 5 - | 1 - 1̲ 7̲ 6̣ | 2 - - - |
牖　民，　　　　　　　惟圣时　若。

$\frac{1}{4}$ 0 | $\frac{4}{4}$ 3.2̲ 3 - | 5 - 4 5 | 6 - - - | $\frac{1}{4}$ 0 | $\frac{4}{4}$ 5 - 3 2 |
　　　　彝伦攸　叙，　　　　　　　　　至　今

谱例 8-5 送神曲《德平》之章

《德平》之章

(乐谱：歌章旋律、音乐器、古琴、瑟、镈钟、特磬、编钟、编磬、楹鼓、搏拊、鼗鼓、柷、敔各声部)

八、舞蹈

祭孔仪式所用舞蹈均以体现儒家的伦理道德观念和礼乐治国思想为主旨。远古祖先崇拜歌舞的"图腾意蕴"是其文化风貌之渊源;孔子德备群圣、功觉生民的至高地位是其性格特征;端庄肃穆、平和善良是其贯穿始终的主

旋律。这一切旨在体现孔子仁政德治的思想。舞生在表演时,身穿红缎袍,腰系绿绸带,头戴金顶帽,右手执翟,左手执龠,通过各种动作来体现孔子的伦理道德观念与礼乐思想。而今天改编的公祭舞蹈则是在传统的基础上展现孔子的人格魅力及其伟大功绩,以及中华民族的优良传统美德,是当代中国气质、中国气派的完美演绎。

 在漫长的历史征程中,曲阜祭孔仪式程序,所用乐舞之音乐的乐章、乐谱、曲名等都不可避免地发生了某些变化。但其意蕴却在这些变化之中愈加深化与丰富。

参考文献

[1] 中国民族民间歌曲集成编辑部. 中国民族民间歌曲集成(山东卷). 中国 ISBN 中心出版,1998.

[2] 中国民族民间戏曲集成编辑部. 中国民族民间戏曲集成(山东卷). 中国 ISBN 中心出版,1998.

[3] 中国民族民间曲艺集成编辑部. 中国民族民间曲艺集成(山东卷). 中国 ISBN 中心出版,1998.

[4] 中国民族民间舞蹈集成编辑部. 中国民族民间舞蹈集成(山东卷). 中国 ISBN 中心出版,1998.

[5] 中国民族民间器乐曲集成编辑部. 中国民族民间器乐曲集成(山东卷). 中国 ISBN 中心出版,1998.

[6] 高鼎铸. 山东戏曲音乐概论[M]. 北京:人民音乐出版社,2000.

[7] 林济庄. 齐鲁音乐文化源流[M]. 济南:齐鲁书社,1995.

[8] 王新民. 枣庄非物质文化遗产荟萃[M]. 济南:山东文化音像出版社,2009.

[9] 张玉坤,张本忠. 文化艺术资料汇编(第二十一辑)[M].1990.

[10] 刘清,蔡际洲. 鲁南五大调考源[J]. 天津音乐学院学报,2007(3).

[11] 孔培培. 腔里拉魂——从拉魂腔到柳琴戏的传承与变迁[M]. 文化艺术出版社,2009.

[12] 崔长勇."平派"铜杆唢呐调性转变的时代境遇[J]. 中国音乐,2010(3).

[13] 袁晓蕾. 论枣庄柳琴戏的唱腔与念白[D]. 中央民族大学,2006.

[14] 李腾飞. 枣庄柳琴戏的历史沿革及其发展研究[D]. 温州大学,2012.

[15] 闫辉. 非物质文化遗产柳琴戏的保护与传承[J]. 四川民族学院学

报,2012(03).

[16] 宋希芝.山东柳琴戏发展传承与振兴研究[J].戏曲艺术,2012(02).

[17] 杨楠.鲁南柳琴戏声腔系统及音乐多元化分析[D].山东大学,2009.

[18] 赵峰.山东柳琴戏艺术特色及发展研究[D].河北师范大学,2012.

[19] 伊莉娜.浅谈柳琴戏的传承价值和未来发展[J].文学界(理论版),2011(06).

[20] 韩笑,江淑君.试论枣庄民间柳琴戏[J].枣庄学院学报,2007(06).

[21] 杜景茂,侯长侠.柳琴戏的渊源与演变[J].艺术百家,2011(S2).

[22] 刘柏峰.枣庄地区柳琴戏研究[J].戏剧丛刊,2013(02).

[23] 张婷.濒临失落的非物质文化遗产—山东琴书[D].山东大学,2008.

[24] 曹萌.山东琴书唱腔音乐体制的研究[D].上海音乐学院,2007.

[25] 董刚德.南路山东琴书调查与研究[D].山西师范大学,2012.

[26] 刘强、王艳丽.山东琴书兴衰变迁之社会根源研究分析[J].电影评介,2010(22).

[27] 张婷.山东琴书的地域文化特色[J].青岛农业大学学报(社会科学版),2010(03).

[28] 吴艳玲.山东琴书的传承与发展[J].大众文艺,2010(04).

[29] 于学剑.山东琴书的昨天、今天和明天[J].戏剧丛刊,2010(01).

[30] 周景春.对山东琴书进大学课堂的现状简述及思考[J].新课程研究(中旬刊),2010(02).

[31] 周景春.山东琴书首次走进大学课堂的调查报告[J].黄河之声,2009(14).

[32] 周景春.山东琴书首次走进大学课堂的调查报告及思考[J].大众文艺,2009(24).

[33] 王志超,牟丰勋.山东琴书[J].走向世界,2010(01).

[34] 辛力.山东琴书曲牌音乐的结构形态[J].齐鲁艺苑,1986(03).

[35] 李英,刘考勇,刘昱杉,郑华伟.山东琴书:纤柔细腻话沧桑　活泼质朴说端详[N].菏泽日报,2011-10-17(S01).

[36] 方鹏,陈茂辉.最后的山东琴书传人[J].走向世界,2010(24).

[37] 李寒.山东琴书流派的变迁[J].名作欣赏,2013(24).

[38] 骆丽霞.再论山东琴书的传承和保护[J].音乐时空(理论版),2012(09).

[39] 成萌.山东琴书[J].曲艺,2013(04).

[40] 王新民.鲁南鼓吹乐的"铜杆唢呐"[J].枣庄学院学报,2009(06).

[41] 李卫.鲁西南丧葬礼俗与鼓吹乐[J].中国音乐学,2006(04).

[42] 袁静芳.鲁西南鼓吹乐的艺术特点[J].音乐研究,1981(03).

[43] 黄晶晶.嘉祥"鲁西南鼓吹乐"班社的传承与演变[D].天津音乐学院,2010.

[44] 郭亮.青岛民间鼓吹乐的生存现状与传承价值[J].齐鲁艺苑,2012(05).

[45] 牛玉新.山东鼓吹乐及其在民间风俗仪式中的作用[J].中国音乐,2003(03).

[46] 杨红.民族音乐学田野中的音乐形态研究——鲁西南鼓吹乐的音乐文化风格探析[J].中国音乐,2007(01).

[47] 李卫.鲁西南鄄城县王家乐班的民族音乐学追踪[D].中国艺术研究院,2006.

[48] 王希彦.鲁西南鼓吹乐初探[J].齐鲁艺苑,1982(10).

[49] 康宁.鲁西南张氏鼓吹班研究[D].延边大学,2011.

[50] 李耀让.鲁西南鼓吹乐[J].剧影月报,2005(05).

[51] 魏占河.鲁西南鼓吹乐中的两颗明珠[J].中国音乐学,1993(04).

[52] 中国音乐文物大戏编辑部.中国音乐文物大戏(山东卷)[M].大象出版社,2001.

[53] 杨荫浏.孔庙丁祭音乐的初步研究[J].音乐研究,1958(01).

[54] 江帆,艾春华.山东曲阜孔庙雅乐[J].群众乐坛,1983(02).

[55] 黄祥鹏.雅乐不是中国音乐传统的主流[J].人民音乐,1982(11).

[56] 林济庄.为"雅乐"正名[J].民族民间音乐,1987(01).

[57] 王新民.鲁南鼓吹乐的"铜杆唢呐"[J].枣庄学院学报,2009(06).

[58] 崔长勇."平派"铜杆唢呐调性转变的时代境遇[J].中国音乐.2010(03).

[59] 崔长勇.枣庄地区民间唢呐艺术研究[D].山东师范大学,2011.

[60] 张浩玲. 软弓京胡[J]. 中国音乐,1986(01).

[61] 马体亚. 鲁南民间舞蹈文化的演变[J]. 科技信息,2008(35).

[62] 周蕊娟. 鲁南花棍舞[J]. 民俗研究,1989(01).

[63] 徐正. 灯影里的绝唱——浅谈山亭皮影的保护和发展[J]. 青春岁月,2011(14).

[64] 袁鹏. 鲁南民间艺术瑰宝——山亭皮影戏[J]. 照相机,2009(05).

[65] 袁鹏. 鼓声灯影五十载缘定今生影艺情——探访山东皮影的最后保护者邢如雨[J]. 文化月刊,2011(06).

[66] 张敏. 浅析台儿庄运河号子的艺术特点[J]. 音乐创作,2013(07).

[67] 李纲. 明清时期枣庄运河文化研究[D]. 山东大学,2009.

[68] 李游. 南腔北调:枣庄非物质文化遗产中的民间曲艺[J]. 中华民居,2012(03).

附 录

一、鲁西南地区著名戏班

1. 大姚班

大姚班是鲁西南较有影响的山东梆子演出团体之一,成立于清乾隆二十五年(1760)左右。其管主是清代翰林、巨野县营里乡姚楼村人姚舒密。

建班以来培养出了大批有影响的名艺人,如张学为、岳登鹏、宋玉山、窦朝荣、丁宪文、明全兴、徐崇贵、任心才、姚月芝等。经常上演的剧目达 400 余个,其中,以"老十八本"和"十七山"、"十二关"、"五阵"、"六州"最为常见。新中国成立后,大姚班艺人分散到省内各地,主要有两个分支,一个分支去了郓城,成立了郓城县山东梆子剧团;另一个分支留在巨野,成立了巨野县山东梆子剧团。

2. 双盛班

双盛班为大平调班社,成立于清道光中期(约 1830 年左右)。主要演员有旦角金钟儿、花戏楼等人,活动范围在鲁西南的菏泽、东明、定陶、曹县、鄄城、郓城和河南省的滑县、濮阳、范县一带。"双盛班"演员行当齐全,剧目丰富,名声大震。其活动范围迅速扩大,南到徐州、亳州,北到大名、磁州,东到兖州、济宁,西到陈州、郑州。

大平调班社经常上演的剧目有《天水关》《百花亭》《海棠关》《收吴汉》《收岑朋》《彩仙桥》《刮王莽》《滚鼓山》《卖虎皮》《白玉杯》《弑朝篡》等。新中国成立后,大平调班收归菏泽县(今牡丹区)人民政府领导,定名为"菏泽县新生剧社",后改为"菏泽县大平调剧团"。

3. 曹州魏堂班

清同治元年(1862),曹州(今菏泽市)城南 15 里魏堂村贡生魏金玉因酷爱两夹弦,便在村里成立玩友班,请艺人戚成兴(艺名"大蒲扇")、梅福成(艺名"二蒲扇")为师,招收 15 岁左右的农家子弟十五六名,两年出师。该班农闲时演出,农忙时解散,没有严格的科班制度,演出的主要剧目有《安安送米》《休丁香》《蓝桥会》《拴娃娃》《站花墙》《梁祝下山》《吕蒙正赶斋》《抱灵牌》等。魏堂班培养出较有影响的演员有刘大焕、张贯同、徐效言、王玉华等,有的成为职业艺人。张贯同的徒弟徐广思(艺名"三粗腰"),丰富了

两夹弦的演员行当,除生、旦、丑外,又增加了须生、武生、青衣、花脸等。与此同时,剧目也由"三小"增加了公案戏《清官断》、武打戏《九女庵》等。魏堂班主要在鲁西南一带演出,后逐渐扩展到周边安徽、河南、江苏的一些地方。

4. 大兴班

清光绪二十年(1894),廪生孔昭荣投资购置服装道具,在定陶城隍庙组织起一个山东梆子班社,初名孔家班。后为了图个吉利,改名"大兴班"。由张保山、邵万明掌班,主要演员有郑义山、刘明德、李秀俊、张保山、李月亮、王明山、李大山、小金、小银等,阵容整齐,唱做俱佳,声名响遍菏泽。演出的主要剧目有《宇宙峰》《紫金镯》《提寇》《阴门阵》《赵高篡朝》《胡小放羊》等。活动区域由菏泽扩展到与河南、河北、安徽三省的接壤地区。1949年8月二、五专署合并时,大兴班随之来到菏泽,定名为"菏泽专署人民剧社"。1958年调省,成立了山东省梆子剧团。

5. 温楼曾立堂科班

曹县孙老家镇温楼村曾立堂科班是一个柳子戏班,简称为曾家班。它始建于1915年,承办人(管主)是该村的曾立堂,绰号"五骚狐"。他聘请教师黄承先(盲艺人,会唱生、净行当的大部分剧目及曲牌)、尤一锁(旦行教师)、王福润(身训教师)等,历时十余年,先后培养出大、小曾班近70名演员,较有影响的演员有花脸张春雷、花旦李春荣、红脸杨洪善、武生何芳善、小生张兴成、青衣李保安。常在东明、菏泽、丰县、曹县一带演出,上演的剧目主要有《孙安动本》《大河北》《虎牢关》《改金牌》《张飞闯辕门》等。

6. 东三义堂班

东三义堂班成立于1922年,历经三起三落,延续近30年。该班以演出为主,在演出实践中培养学员。其主要演员(兼教师)有红脸刘德润(艺名"红脸娃",后称"红脸王")、青衣邵金玉(艺名"小金")、文武小生王兆祥(艺名"蚰子")、花旦阎太顺(艺名"二红")、文生李秀俊(艺名"铁锤")、红脸许中新(艺名"新头")等。演出的主要剧目有《火烧纪信》《地堂板》《诸葛亮祭灯》《长坂坡》《吕洞宾戏牡丹》《三劝》等数十出传统戏。大多活动在定陶、曹县、菏泽一带城乡。1949年,该班解散。

7. 刘建才科班

1927年曹县李新集成立山东梆子科班,以赵以增为管主,并招收附近村庄15岁左右的23名少年为学员。学员招齐后移到东李集(山东和河南交界处)。学戏期间,学员吃穿、教师工资等均由管主负责。较有影响的演员有河南豫剧院一团的赵义庭(红脸)、菏泽地区豫剧团的李文知(红脸)、潼川剧团的孔庆云(红脸、花脸)、河南商丘剧团的刘同山、甘肃天水地区豫剧团的张振江等。

8. 共艺班

1928年,徐广远的高足王文德(旦,艺名"小意儿"),在菏泽县(今牡丹区)贤圣寺村成立了一个两夹弦戏班,名为"共艺班"。其主要演员为王文德、张秀香(旦,艺名"大白

靴")、王文胜(红脸,艺名"二宝")、王文亮(艺名"三燕子")、崔兰琴(旦,艺名"大金牙")、赵秀真(旦,艺名"二金牙")、马福勤(红脸)等人,演出的剧目有《休丁香》《站花墙》《梁祝下山》《安安送米》《吕蒙正赶斋》《换亲》《锦缎记》等。共艺班一直活动在鲁西南及豫东地区,为两夹弦剧种培养了大批艺术人才。

9. 定陶宋楼班

柳子戏科班,创立于民国十九年(1930)前后。管主宋廷振,原系曾家班弦手,后来卖掉50亩田地,创办科班,以"冬"字排辈。聘请张元龄、王福润、刘仰田、张喜乐等为教师。本应6年出科,因水灾泛滥,未满期而解散。培养出的优秀演员有李冬莲(李永秀。以演儒雅小生见长,1956年获山东省第二届戏曲观摩演出大会演员二等奖)、郑冬秋(郑兰亭。青衣、花旦,均能应工。所会旦脚剧目及曲牌极多)、何冬明(在《孙安动本》中饰徐龙)。其他还有程兆林、刘庆云等。

10. 董口班

鄄城县董口村原有一玩友班,不到20人,服装不全,剧目也很少,只是逢年节演出几场。1934年春,有一位人称窦师傅的河南梆子艺人受聘来到董口村打造科班。由周俊峰、周玉昆父子和王俊贤等人出面,发动全村群众捐助,购置了服装、道具,并招收徒弟50余人。他们一边排练节目,一边对外演出。主要演员有红脸五、黑脸二虎皮、青衣郝春光、小生王焕民、武生周金柱、红生周金斗等。他们活动在鄄城、郓城、菏泽等地。常演剧目如《八件衣》《姚刚征南》《老征东》《黄鹤楼》《斩子》《穆桂英》《南阳关》《日月图》《蝴蝶杯》《对花枪》《三上轿》《辕门斩子》等60多个剧目,颇受群众欢迎。1955年底,董口班演员大部分流散,活动停止。

11. 湖西流动剧社

湖西流动剧社的前身是一个民间演出团体——薛家班,创办者为民间艺人薛怀玉和王东海。1938年,薛、王二人合作在丰县城南马路口古庙内组织科班,收徒30余人,均为"铁"字辈。经常上演的剧目有《韩信拜帅》《单刀会》《黄鹤楼》《不当汉奸兵》《不做亡国奴》《消灭日本鬼》《觉悟反省》《送夫参军》《参军光荣》《送子参军》,配合反霸斗争的《血泪仇》等。1950年改为"湖西人民剧社",演职人员达到80余人。主要演员有刘宝玺、李云鹏、董玉华、张朝云、丁素琴等。1951年秋,湖西地委吸收从河南商丘来的"十二云",成立了"湖西大众剧社"。1953年,湖西专区撤销,将湖西人民剧社和湖西大众剧社同时划归济宁地区,两个剧社合并成为济宁专区豫剧团。

12. 冀鲁豫五专区群众剧社

1945年,齐滨县(今曹县西北部)光明剧社(高调)与五专区宣传队(多为大弦子戏演员)合并后,调归冀鲁豫五专区行署领导,命名为群众剧社,由马禀义任指导员,李建玉任副指导员,刘彩甫任社长,孙振凯任副社长。全剧社50余人,主要演员有杨树清(旦,艺名"三胡椒")、孙志高(黑脸)、王锡堂(旦,艺名"桂花油")、牛福元(红脸)、董传宪(黑

脸)、杨明学(黑脸)、陈贯福(丑)等。剧社以演出高调剧目为主,如《鸳鸯恨》《风波亭》《李自成之死》等。也配合时政宣传,演出一些宣传抗日、反蒋的短小节目,如《捉汉奸》《模范家庭》等。剧社的活动地区主要在曹县、齐滨、东明、考城(今河南省兰考东北)、民权、南华(今牡丹区西北部)等县一带农村。1946年6月,国民党军队进攻解放区,为适应战争的需要,剧社全部人员分散到各兵站服务。直到1947年1月,该剧社并入冀鲁豫区六纵队十六旅剧社,改名"冀鲁豫区民艺剧社",成为冀鲁豫行署直接领导的一个艺术表演团体。

13. 冀鲁豫二专区民生剧社

中共冀鲁豫二专区民生剧社创建于1947年11月,由民间戏曲艺人学戏班中选拔的演职员组成,隶属于专区文工团,开始命名为"工农剧社",后易名为"民生剧社"。该剧社共有演职员50余人,全部享受供给待遇,有时也从售票演出的收入中提取少量资金,作为临时补贴。演职员家中的土地,享受"代耕"。因适值战争年代,大部分演职员都配备枪支。主要演员和艺术骨干有赵凤来(须生)、梁保兴(净)、桂相连(旦)、王圣乐(须生)、邢德稳(小生),以及后起之秀樊秀玲(旦)、单元红(老旦)、魏广洲(弦师)、梁士友(司鼓)、樊作诗(司鼓)等。1950年年初,剧社划归平原省菏泽专署,与大兴班合并为菏泽专署人民剧社。因含两个剧种,山东梆子(大兴班)为第一演出组,枣梆为第二演出组。先后演出的现代戏有《白毛女》《小二黑结婚》《二流子转变》等,以及反映土改斗争的《西店子》(张民权、武斌编剧)和宣传婚姻法的《父子婚姻》(王焕亭编剧),颇受群众欢迎。此外,该剧社还加工整理和演出了《黄巢起义》《闹登州》《三打祝家庄》等剧目。

二、菏泽市著名剧团

1. 菏泽地区枣梆剧团

前身是冀鲁豫二专区民声剧社,始建于1947年11月。1950年年初,归菏泽专署领导,定名为菏泽专署人民剧社。1958年菏泽、济宁两地区合并时,剧团上放到鄄城县。1959年年底,菏泽、济宁两地划开后,剧团又调回专区,1960年定名为菏泽专区枣梆剧团。随后,以专区枣梆剧团为主,将郓城县文娱剧社、梁山县晨光剧团的部分演员合并过来,组成了"菏泽地方戏曲院枣梆剧团"。至此,剧团发展到70余人。"文化大革命"期间,该剧团曾一度改唱京剧,改称菏泽地区京剧团。演出的主要剧目有《徐龙铡子》《珍珠塔》《天波楼》《蝴蝶杯》等。

2. 菏泽地区豫剧团

前身是曹县豫剧二团,它源于1934年春由艺人阎庆寺创办的柳河寺高调梆子科班,1949年归商丘市文教局民教馆领导,名为新声剧社,1950年归属曹县,改名大众剧社,1954年又改为曹县豫剧二团。1959年7月调到地区,成为菏泽地区专区豫剧团。"文化大革命"初期改为毛泽东思想宣传队,1970年恢复菏泽地区豫剧团。该团曾先后被评为

省、地文化系统先进单位。主要演员张玉霞 1956 年被全国妇联授予"三八红旗手"光荣称号,并于 1979 年出席了全国第四届文代会。

3. 菏泽市豫剧团

其前身是活动在苏、鲁、豫、皖交界地区的一个高调梆子班社,1949 年归复程县领导,定名复程县人民梆子剧团。1956 年调归菏泽县,定名菏泽县豫剧团。1968 年剧团被解散,1970 年重新恢复。1983 年改名菏泽市豫剧团。该团创作的新编历史剧《牡丹案》在 1982 年山东省戏剧月中,获剧本创作、音乐设计等多种奖励。

4. 菏泽市大平调剧团

新中国成立初期,菏泽县有新生、新兴两个平调剧社,1957 年两剧社合并,成立了菏泽县大平调剧团。1968 年被解散,1979 年恢复。该团演出的现代戏《后娘心》在 1982 年参加山东省第一届戏剧月中获优秀创作奖、音乐设计奖、幻灯绘制奖,被山东省电台全剧录音播放。

5. 定陶县两夹弦剧团

1969 年 7 月,定陶县委把原菏泽专区两夹弦剧团撤销后下放到工厂的 30 余名演员集中起来,并吸收了一批新生力量,成立了定陶县两夹弦剧团。1979 年该团参加了文化部举办的"庆祝建国三十周年献礼演出",其现代戏《相女婿》获创作二等奖、演出三等奖。1982 年排演的大型现代剧《红果累累》,在山东省第一届戏剧月中获创作一等奖、演出一等奖。

6. 定陶县豫剧团

其前身是活动在定陶县境内的"四合胜"戏班,1951 年归定陶县人民政府领导,定名虹光剧社。1954 年改名虹光豫剧团。1958 年,定陶县撤销,剧团划归成武县,改称成武县文工区。1961 年恢复定陶县后,剧团回归定陶,名为定陶县豫剧团。"文化大革命"初期被撤销,1980 年恢复。

7. 曹县豫剧团

前身是商丘市朱集吼声剧团。1950 年归属曹县,定名曹县大众剧社(一组),1960 年与曹县豫剧三团合并,名为曹县豫剧团。"文化大革命"初期被撤销,1969 年恢复。

8. 曹县四平调剧团

其前身是活动于鲁西南的柳子戏班——新生剧社。新中国成立后归复程县领导。1953 年改为四平调剧团。1956 年复程县撤销后划归曹县领导,定名为曹县四平调剧团。1968 年撤销,1979 年又恢复。经常上演的剧目有《陈三两爬堂》《梦龙图》《三凤求凰》等。

9. 单县豫剧团

1949 年,单县人民政府将活动在鲁、豫、皖交界地区的"艺和班"收归政府领导,命名单县人民剧社。1967 年与该县两夹弦剧团合并为单县豫剧团。该团 1972 年被解散,重

组成单县京剧团。1979年单县京剧团改为单县豫剧团。经常上演的剧目有《抬花轿》《青凤桥》《花木兰》等。

10. 成武县豫剧团

1949年,成武县将朱楼村的梆子戏班收归政府领导,定名为成武县人民剧院,1955年改名为成武县人民剧团。1960年与文工团合并后,定名为成武县豫剧团。1961年成武、定陶分县时,划归定陶。1970年,又正式组建了成武县豫剧团。经常上演的剧目有《西厢记》《大祭桩》《黄鹤楼》《小二黑结婚》等。

11. 成武县四平调剧团

原为河南省柘城新生剧团,1952年归成武县领导,定名为成武县工农剧团。1958年改名为成武县四平调剧团。1968年3月撤销,1979年恢复。该团经常上演的主要剧目有《陈三两爬堂》《裴秀英》《花为媒》《杨三姐告状》等。王凤云在1984年山东省第二届戏剧月中主演了大型现代剧《春暖梨花》,并获演员奖。

12. 巨野县山东梆子剧团

1949年,巨野县人民政府将原"大姚班"流散在境内的演员组织起来,成立巨野县大众剧社。1964年与巨野县两夹弦剧团、巨野县三团合并,改名"巨野县山东梆子剧团"。1969年被撤销。1971年重新组建了巨野县豫剧团。1979年,复名为巨野县山东梆子剧团。该团演出的主要剧目有《老羊山》《贺后骂殿》《收陈侠》和《七品红娘》等。

13. 郓城县山东梆子剧团

1949年6月成立,名为郓城县前进剧社,1960年改名为郓城县山东梆子剧团。1968年被撤销,1970年正式恢复。该团经常上演的剧目有《抄杜府》《对花枪》《审诰命》《闯幽州》《李白醉酒》等。

14. 梁山县山东梆子剧团

原为私人经营的高调梆子剧社。1949年11月归梁山县领导,定名为梁山县洪峰剧社,1956年改名为梁山县晨光三团,1958年与晨光二团合并为梁山豫剧团,1960年又与晨光一、四团合并,定名为梁山县山东梆子剧团。该团曾于1971年代表菏泽地区参加了山东省戏曲会演,演出的大型现代戏《水泊激浪》,受到好评。

15. 鄄城县豫剧团

1949年建立,原为鄄城县新平剧社,1953年改名鄄城县豫剧团。1968年被撤销,1975年恢复。该团经常上演的剧目有《穆桂英挂帅》《对花枪》《火烧纪信》《黄鹤楼》等。

16. 东明县大平调剧团

原为冀鲁豫军区领导下的民利剧社。1949年归属东明县领导,定名为东明县新艺剧团,1955年改名为东明县大平调剧团。1968年12月被撤销,1975年恢复。1959年9月25日下午3时,该团在郑州河南省军区礼堂,为毛泽东、周恩来等党和国家领导人演出了传统戏《战洛阳》,受到好评。1979年被山东省文化局命名为"文艺工作先进集体"。

17. 东明县豫剧团

前身是东明集的一个豫剧班社。1949 年归东明县人民政府领导,定名为东明县新光剧团,1955 年改名为东明县豫剧团。"文化大革命"初期,改为京剧团,1975 年撤销,1979 重新恢复为东明县豫剧团。该团经常上演的剧目主要有《罗焕跪楼》《西厢记》《对花枪》《刘胡兰》等。

三、菏泽市十大戏曲名演

1. 吴从印

1966 年出生于山东省东明县。他自幼爱戏,儿时就喜欢跟随家人到附近的镇上去看戏,回家的路上总还要"喊"上几句戏词。1978 年 2 月,县大平调剧团招收学员,他前去报名应试。入班后,他先是随其他老师学唱,后拜师于著名大平调演员郭盛高(黑牛),主攻须生行当。他 12 岁开始登台,一亮相就获得了观众们的好评,后随团经常活跃于苏鲁豫皖四省边界的农村。

2. 扈庆茹

1964 年 3 月出生于山东省郓城县。国家二级演员,菏泽市戏剧家协会理事。菏泽市政协委员。

3. 王福俊

女,1967 年 3 月出生于山东省郓城县。国家二级演员,菏泽市戏剧家协会理事。

4. 刘翠芳

女,1966 年出生于山东省单县陈蛮庄乡。1986 年由单县戏校毕业分配到单县豫剧团,为著名豫剧表演艺术家虎美玲的入室弟子。国家一级演员。单县豫剧团团长,山东省戏剧家协会会员,山东省政协委员。

5. 李健

1969 年出生于山东省鄄城县一个豫剧世家,其父李忠印是成武豫剧团丑角演员。李健 12 岁随父学艺,1984 年考入安徽省坠子剧团,先唱黑脸,后改红脸。1987 年调入菏泽地区豫剧团,担任老生演员。

6. 高凤兰

女,国家一级演员,1969 年出生于曹县砖庙。她自幼喜爱戏曲,且嗓音清脆。12 岁开始跟随家乡豫剧"小窝班"学艺。期间,以旦角应工,不仅演花旦、闺门旦,还演青衣、老旦。她的唱腔清新明快,俏丽挺拔,富有韵味;表演大方典雅,质朴真实。

7. 宋秀敏

女,1969 年 10 月出生于山东省成武县。现为菏泽市山东梆子剧团领衔主演,剧团副团长。中国戏剧家协会会员,国家一级演员。山东省第九次党代会代表,菏泽市政协委员。

8. 杨翠娟

女,1970年出生于鄄城县。1983年在鄄城县艺校学艺,1985年被鄄城县豫剧团录用,1989年调入菏泽市豫剧团。现为菏泽市戏剧院演职员,山东省戏剧家协会会员,菏泽市戏剧家协会理事。

9. 祝凤晨

女,1968年出生于山东郓城。1999年毕业于菏泽艺术学校。现为菏泽市戏剧院山东梆子剧团主要演员,国家一级演员,山东省戏剧家协会会员,菏泽市政协委员。

10. 靳爱花

女,1967年9月20日出生,国家二级演员。1982年入东明县豫剧团学戏,1985年考入菏泽艺术学校,1990年毕业分配到东明县豫剧团担任主要演员,2002年调入菏泽市山东梆子剧团至今。

后 记

　　看着即将完成的文稿,感慨颇多……

　　鲁西南音乐文化不论是在中国音乐史,还是在中国文化史上都占据着十分重要的位置。翻开它的历史,众多音乐文物的出土,卷帙浩繁的文献记载,无不彰显其弥久的历史;直面它的现实,纷繁复杂的音乐类型,浩如烟海的音乐事项,无不表现出其形态的丰富性。

　　然而,有几人能够说清在我们祖辈居住的土地上到底流传着多少各具特色的音乐品种?每一个地区、每一个民族在数千年的历史长河中积淀而形成了具有各自特色的音乐,这些音乐可能没有任何规章制度的羁绊,它们只是随意的、适时的吟咏,可正是这些自由畅意的表达方式却成为世代生活在这片土地上的人们的灵魂之歌。正是这一点勾起了我的回忆,激发了我的兴趣,引起了我的思考,这直接促成了我把它列为我要研究的对象之首要原因。另一方面,就中国音乐史学学科建设与发展来说,从 20 世纪 20 年代音乐史学成为一门独立学科以来,历经无数学人的辛勤探索,其理论框架已经基本成熟。但随着自然科学、社会科学研究方法的引入,人们的研究视野也随之不断开阔,所涉及的学术视角也不断扩大,综合运用各种手段来研究区域音乐文化的历史进程,对于丰富和深入研究音乐史学有着更加重要的学术价值。这又成为本书写作的另一个动因。

　　诚然,从本书的构思到资料的收集,从现实的田野考察到室内的资料梳理与整合,再到本书的编写,这个过程既是艰辛的,也是快乐的。艰辛的是大量的文献资料,由于年代久远而得不到确切的考证,更有甚者,有些根本就不复存在了。快乐的是在众多学人、朋友的帮助之下,终于使得本书得以完成。我清晰地记得《说文》中有云:"学,觉悟也","习,数飞也"。本书的完成正是得益于齐鲁先辈之恩惠,也得力于前辈学者的教诲,同时也得到了同行、朋友们的支持。

在此，对在材料收集、整理过程中给予我帮助的专家、学者、同行们表示诚挚的感谢。本书中的谱例很多引自《中国民间音乐·山东卷》，在此表示诚挚的感谢。也要感谢在我写作中给我提供机会、提供时间的单位领导、同事们，以及我的家人朋友们。还要感谢那些在我文中引用的、未曾谋面的学者们及出版社的工作人员们。请接受我的致谢：谢谢你们！

浙江师范大学音乐研究中心主任、浙江省非遗保护研究基地副主任、中国音乐史学会理事杨和平教授在百忙中为本书写序，特表谢意。

本书虽然完成了，但距离终点还甚远，并且"终点就是新起点"。最后，囿于本人见识不足，才疏学浅，错误在所难免，希望相关领域的专家、学者、同行们以及读者们批评指正，以便做进一步的思考。

<div style="text-align:right">

李　永

2014年3月于枣庄学院

</div>